ARTFUL THINKING

# 激發孩子潛能的
# 哈佛名畫思考課

6 大思考稟性×20 條思考路徑，
鍛鍊 AI 世代的賞識思維

**李宜蓁**──著
TIFFANY LEE

宋珮──審定
圖像藝術研究者

張子弘──採訪撰述

獻給

**我的父親　李繁延**

一生受惠於教育，

終生回饋於教育，

堅信教育翻轉人生，

堅持為幸福而教的職場教師。

献給

## 賞識思維校園長籽教師

李孟珊、吳芃影、吳佩玲、林佳蓉、徐慧湘

陳紹恩、梁明慧、莊莉君、張維心、黃筱威

賴筱彤、楊舒婷、鄭文晴、鄭雅憶、鍾蘭美

（依照姓氏筆畫排列）

謝謝宋珮老師一路的指導，

以及各位的信任、陪伴與愛，

讓我可以勇敢的往前飛。

因為你們堅定的意志、先鋒部隊的韌性，

讓這套向圖像致敬的思考系統可以在台灣嶄露頭角，

讓孩子受惠一生。

請與我共享這份榮耀，

因為掌聲是屬於團隊中的每一位成員，

以及支持你們的家人和朋友。

# 目錄

**CHAPTER 1**

# 一起來認識賞識思維

CHAPTER **2**

# 把工具準備好，看藝術學思考

# 大手牽小手，進入賞識思維世界裡

# 一本關心孩子教育
# 的家長都該擁有的書

**曾正男**

政大應數系教授、教育部 Soobi 施筆獸計畫主持人

　　2018 年，政大 Soobi 施筆獸計畫舉辦了一場關於教育平權的科技藝術教育研討會。會中許多專家及現場教育人員都明瞭，要創造台灣學童的未來，藝術教育的提升以及如何教導孩子創意是一件重要的事。然而，創意要如何教？以及藝術教育要如何在偏鄉落實？當時並沒有一個清楚的共識。

　　在該次會議後近 1 年的時間，好友李宜蓁突然向我介紹「賞識思維」的視覺思考力教學法。就如同當年我遇見 micro:bit 一樣，當她和我介紹幾個賞識思維的重點後，我知道這個教學法將會是台灣 108 課綱素養教育的一個重要元素。

　　為了讓更多老師及家長認識賞識思維如何運用在家庭生活與學校生活中，我們透過幾支簡短的影片拍攝，希望能利用網路的力

量，讓更多國人認識什麼是賞識思維。

　　然而和推廣 micro:bit 物聯網程式教育不同的是，賞識思維的學習成果並不像程式教育一樣可以馬上看見成效，它的訓練必須是長期的，是老師和學生，或是家長和孩子長期的一種對話關係，唯有累積一定的時間，才會在孩子的身上看到思考稟性的建立，進而變成孩子很自然的觀察與思考優勢。

　　我們像苦行僧一樣的不停在校園、民間或宗教團體中介紹賞識思維對兒童教育的重要，並且持續尋找機會操練孩子的視覺思考力，對於凡事求快、期待立即看到結果的社會，無疑是一種唐吉訶德式的挑戰。然而，從我在兒童主日學持續近 2 年對孩子賞識思維訓練的觀察，我看到孩子的觀察力提升了、表達事件的語彙變精準了、回答開始有因果推論的關聯，在感受上也顯得更為敏銳。這些在孩子身上漸漸成長的變化，更加深我在台灣持續推動賞識思維的信念。

　　這本書在此時問世對教育現場有著深遠的意義。我多麼希望更多的老師和家長可以透過這本書認識賞識思維，並且有信心相信自己能透過這本書的指引，在生活中尋找機會和孩子開啟更多對話；讓賞識思維的「思考路徑」幫助我們改變與孩子的對話關係，也幫助家長可以爭取到更多聆聽孩子想法的空間。讓我們一起陪伴孩子成長，讓孩子的思考可以被看見。

# 讓藝術作品奠定孩子「思考力」的厚度

林竹芸（Maggie）

雙橡教育創辦人、See Think Wonder 思考挑戰賽總監

　　當年在 MIT 讀書，藉著地利之便在哈佛修課，認識到「零點計畫」（Project Zero）的「思考路徑」特別驚豔。思考是一切的基礎，不論是要讓學生把書讀通透，還是要學生做創客、做專案，少了思考，幾乎難以解決問題。而「思考」又是最難「教」的事，過去 10 年，我用過無數方法，直到看見思考路徑才找到解方：當學生不知道如何思考起，就從「觀察」開始。

　　「觀察」是每一個人都能做到的事，孩子不分年齡，只要能看、能說，就能把他「看見」的「說出來」。當想法不再深藏在腦中，能被拋出來，由另一個人接住，再拋回去，孩子的思考迴路，就會逐漸形成。隨著習慣的建立，孩子就能成為高層次的思考者，進行更大、更難，諸如「永續發展目標」（SDGs）等議題。這些

鍛鍊，只需要從「看」開始，這也是我和哈佛零點計畫的子計畫主持人弗洛西・朱胡（Flossie Chua）開始推動「See Think Wonder 思考挑戰賽」的初衷。

「觀察」是件很有趣的事，本書以「藝術作品」為載體，讓孩子從觀察中，開始建構「說話的語言」。像是先講出名詞，再漸漸講出形容詞、動詞，讓年紀較小的孩子，於鍛鍊抽象的語言能力時，可以有個好玩、有意思、自己又能掌握的觀察標的，邊鍛鍊邊延伸思考的觸角，開始往社會環境議題、不同人物的情緒感受等討論邁進，讓「藝術作品」作為有趣的載體，奠定「思考力」的厚度。零點計畫官方出的相關書籍，較少有如此豐富的實際例子，本書一一列出跟學生互動的提問、紀錄，對第一次接觸思考路徑的人來說，更容易掌握如何操作。

不同科目的老師，也可以把類似的方法，應用在不同的「載體」上，例如新聞文章、科學理論，讓高年級的學生做深度討論，形成自己獨特的觀點，慢慢成為有獨立思考能力的人。希望學生能從觀察中，意識到人類所有的智慧結晶，都來自於觀察與思考，每一個書上的理論，都來自於某個深刻的觀察和思考，兩個缺一不可。

世上這麼多人，都看過蘋果掉落，但一直思考的人，才會想到萬有引力。反之，有思考但沒看見蘋果掉落，也不見得想得到萬有引力。「觀察」和「思考」是相輔相成的，當我們把自己好奇的

事，放在心上，隨時把看見的，拿來解釋自己好奇的，智慧就開始形成，反覆驗證後，則有機會形成理論，成為下一個書上的理論。透過不斷的練習，學生會意識到「全世界都可以成為我們的教室」，這一切就從「觀察」開始。我們不需要很厲害才能開始，我們需要開始才能很厲害。

## 前言

# 看畫，
# 打開人生另一道窗

　　我一直是個「理工女」，從國中赴美求學開始，到大學畢業回台工作，我服務於各大商界，成了標準的商業人士。理工人的特色是務實、目標導向、盡最大努力完成交辦的任務，所以長期處於高壓環境之中。尤其當我代表政府或商界出國進行政策遊說時，我深怕漏看資料細節、聽錯關鍵話語，進而做出錯誤評估，導致遊說失敗，遭成巨大損失。想到老闆嚴厲的指責，加上自責，讓我的神經時刻處在緊繃狀態。

　　因為理工背景，讓我的人文知識長期偏向匱乏，這個結果導致我在工作中頻頻出糗。我曾經有位老闆是歐洲雙 B 汽車的台灣區總裁，當時他為了慶祝公司成立 100 年，舉辦了盛大活動──將從亞洲中國一路開到歐洲德國的汽車運送到台灣來。而我貧乏的地理知識居然問出：「那要如何從中國開到德國？跨過一座橋嗎？」如此無知的問題，讓現場眾人尷尬萬分。

諸如此類的笑話還不只發生一次，我不僅搞不清楚每個國家的地理位置，也搞不懂土耳其、約旦、巴基斯坦等中東國家的差異及政治糾葛，以至於在接觸中東國家的同業，產生張冠李戴、令人傻眼的對話。縱使英語流利，卻也聽不懂德國老闆於閒聊之中開的荷蘭玩笑，那是關於歐洲戰爭時期留下來的哏，在一片笑聲中，我一臉茫然，不知如何反應，只對自己的無知感到難堪。

　　尤其當我發現這些不論是銷售汽車、鋼鐵或商用電梯的商界大老闆，平時的休閒娛樂竟然是拉大提琴、繪畫或手工藝時，他們身上豐富的人文素養讓我吃驚，也同時自慚形穢。

　　還好，在工作的高壓之外，我找到了一個自我提升及紓壓的方式──鑽進博物館看世界名畫。各大博物館或美術館成了我的救贖之地，在偌大、寧靜的空間中，看著美麗的畫作，不但讓我緊繃的神經舒緩下來，還給了我安靜的時光去思考人生中卡住的疑問，然後在仔細觀賞中逐漸產生共鳴，慢慢浮現答案。這樣的觀賞像一場儀式，我進入、面對它，它安安靜靜的「教」，我慢慢仔細的學，不知不覺間，產生自我療癒的效果，除了心靈安慰，還獲得許多解答。

　　只要出國工作，我總是把握機會勤跑博物館。每個人觀畫的習慣不同，有人喜歡走馬看花，有人喜歡短暫駐足，而我習慣獨自面對畫作，一邊聽著導覽，一邊仔細觀看，必定一一看透、看懂，然後帶著滿懷感動回去寫下一篇又一篇的心得。如此這般，帶著今日

無法了解，明天再來報到，反覆聆聽，而且緩慢、耗時的觀賞……
這種習慣的養成，讓我的人生獲得許多意想不到的收穫。

## 安靜，鍛鍊出品味眼光

某次，我在威尼斯的博物館，看到一幅非常喜歡的畫作，觀畫
之後我買下印製的明信片。踏出博物館，我在街上隨意亂逛，碰巧
看見一家販賣博物館周邊商品的店面，有一本陳列在書架上的展覽
刊物，正是以那幅畫作為封面。就在此刻，我明白了，自己的眼光
經由觀賞訓練，已進步提升。

我特別喜愛看文藝復興時期的畫作，原因很簡單，相較於需要
將當中元素一一拆解、分析，還必須輔以史料知識去探究畫家個人
觀點的抽象畫，文藝復興時期的畫作，我一看就懂。

那時期的作品，多以基督教為背景，用圖像來宣導教義、闡述
聖經故事，從聖人容貌為主的聖像，發展到敘事性的繪畫風格，本
身就像一個時空膠囊，把當時的歷史、文化、人文藝術都納入，讓
我很容易深入了解。

而每一次的觀畫都是一次挖掘，畫中的人事物與細節，都是畫
家在諸多構思布局中，一一去蕪保留下的菁華，然後呈現出畫家對
這段故事的詮釋。呼應故事中的背景，從沙漠到紅海，從埃及到以
色列，整個中東長達幾世紀的複雜糾葛、政治動亂的歷史，其實畫

家早已透過畫作告訴了我們。

這些學習擴展了我的思維，引發我更多的好奇，讓我不斷渴求更多知識。長久以來，特別在亞洲地區，傳統的教育總把學習重點放在讀書、考試取得好成績上，對於那些不考的，如美術、音樂等課程，則視為「不能當飯吃」的非主流科目。等我在職場社交上因人文知識缺乏，而一再漏接彼此互動溝通的球之後，才發現不管是現在或未來，若缺乏人文素養，極有可能「搞砸飯碗」。

9年前，我從職場退下，暫時成了全職媽媽，每天晚上唸故事書給學齡前的女兒聽，而這件事最終讓我舉手投降。我熱愛追求知識，每天不斷重複唸那些簡單的繪本，真的需要無比的熱情與耐心。但在教養育兒的過程中，離開職場的我，內心有著失落的憂懼，我也渴望在陪伴過程中有所收穫。我自問，什麼是對我而言充滿熱情的東西？毫無疑問，是名畫；什麼是雙方都可增加知識又有故事性的東西？就是講名畫故事。

當我開始尋找適合女兒的藝術相關書籍，卻發現如此難尋，這讓我興起自己做名畫故事布書的念頭，於是我和擔任女兒保母的表姊王秀雲女士攜手共同製作第一本布書——關於文藝復興三傑之一，米開朗基羅的故事。

沒想到用自製布書講名畫故事給孩子聽，是開啟我人生另一扇窗的契機，女兒的幼兒園及旁邊的親子館提供給我一個機會——請我帶著布書試著向學齡前幼兒講名畫故事。幾經挫敗與修正，我接

觸了哈佛大學教育研究所在各國行之有年且鼎鼎有名的「賞識思維」（Artful Thinking）課程。

## 懂思考，比授課還重要

這套課程在國際間不乏案例證實，它不但是最有效的思考練習，也是最簡單的藝術觀賞之道。眼看台灣教育界持續在談實行上有諸多困難及複雜的 108 課綱，以及 STEAM 教育如雨後春筍般蓬勃發展，以我善於替企業想解方的性格，看到賞識思維這套方法不僅符合課綱中的素養政策，又適合各行各業培育人才、發展創造力，操作上簡單、輕鬆易懂，而且沒有年齡限制。

正好自己成立的公司「See More ART」受「Soobi 施筆獸計畫」委託開發全台第一套以賞識思維為理論基礎，結合在地思維，針對台灣國小設計的「看藝術，學思考」教案大全，並且得以進入校園，用行動實踐「思考」比「授課」重要的素養教學方法。

為期 2 年的研究、開發，接著進入班級測試、示範到陪伴教學，至今接觸超過 3000 人次的老師、學生、家長及社會人士，也累積許多在台灣校園實際操作的案例。我觀察到師生之間在課堂中的正向質變，尤其看到原本被動、提問能力讓人擔憂的高中生，經過一學期的課程後，寫出「上課有點壓力，但我願意去挑戰」、「我知道自己未來要做什麼了」的回饋，都帶給我們團隊深深的感

動與莫大的鼓舞。

還記得 2 年前的夏天，適逢賞識思維「看藝術，學思考」課程推廣期，我受邀到一個 5 歲及 5 年級混齡團體試教。我使用了「比較與連結」的思考稟性（Disposition），帶孩子觀看喬治・拜羅斯的〈紐約〉這幅畫。在認知發展上，希望學生理解城市建設中，環境與人之間的連結與互動，然後藉由郭雪湖的作品〈南街殷賑〉，讓學生試著於處在同樣時代、不同國情裡，去比較當中的建築設計、色彩處理、人物穿著打扮與環境氣氛上，兩幅畫的相似與相異處。

我們發現，在觀察力和感受力上，5 歲和 5 年級的孩子差異不大，年紀小的孩子甚至有更廣博冒險的精神去觀看不易察覺的細節，成為班上新觀點與視野的貢獻者。課上到最後，一位高年級姊姊驚呼：「原來，看畫可以知道以前發生的事！」如果歷史這樣讀，除了能更加津津有味外，還能引發學生自主學習的動機，去滿足自我求知的好奇—因為她進一步詢問父母關於工業時期的發展歷史了。

## 「小小孩」更能看到關鍵

陪孩子看畫、練習思考是一件趣味十足的事，而小小孩總會發現一些成人看不到的細節，提出一些意想不到的問題，透過親子對

話分享，反而讓大人有突破認知盲點、看到另一個世界的豁然開朗。孩子與生俱來的視覺本能，如果長期被忽視，極有可能在成長求學的過程中逐漸黯淡，進入休眠狀態，這也是我們在課堂上對比國小與高中生在「觀察與提問」上，呈現出前者較積極、後者較被動上獲得印證。

　　觀看藝術一直在亞洲社會被忽視，如何鍛鍊眼目成為眼光，在觀察上看得更大膽、更廣博冒險，並在超越經驗智力限制的同時培養人文素養，這是 108 課綱的宗旨，也是教育者的期望。這套方法沒有所謂的年齡限制，非常適合家長帶著孩子從學齡前就開始享受學習。

　　或許，有些家長自認是「藝術門外漢」，在名畫面前顯得手足無措；不過，以我從一個商界人士、受到名畫諸多啟發，然後一頭栽進「看藝術，學思考」世界裡的素人而言，在這趟跨界歷程裡，我發現理工科與文科實在不應該存有那麼多的刻板印象及莫大鴻溝，歷史上偉大的藝術家，多半還身兼天文學、醫學、數學、哲學等多重專業身分。在賞識思維中，藝術只是一個美好又軟性的工具，讓我們藉著觀賞美麗的畫，選一條對的「路徑」，一步步達到「鍛鍊思考」的目的。

　　至於，如何看藝術學思考？思考又該如何鍛鍊？這就是我寫此書的任務。

CHAPTER **1**

# 一起來
# 認識賞識思維
# （Artful Thinking）

# 賞識思維
# 有那麼重要嗎？

　　「賞識思維」的原文是「Artful Thinking」，源自於美國哈佛大學教育研究所的「零點計畫」（Project Zero）課程，我思索了許久，才湧現符合其精神的中文翻譯。而在解釋賞識思維是什麼之前，先讓我打個比方。

　　如果你計畫去阿里山玩，行前要準備哪些東西？最重要的當然是地圖，不論紙本或導航，有了地圖就能避免迷路，還能探索藏在大山之中不為人知的祕境，以及抵達多條如仙境般的步道。在地圖的引領下，就算身處雲霧繚繞、伸手不見五指之中，也不會感到心慌。

　　少了地圖，不但容易迷路，而且處在迷途的挫敗情緒中，很可能讓自己立刻下主觀判斷，最後的結果，或許就此和祕境美景絕緣，錯失旅遊的樂趣。

　　阿里山擁有 8 大賞櫻景點，以及觀賞日出的多條路線，而人的

思考也是如此，都需要先確定目標，即是對應核心素養項目的思考稟性。而多不勝數的路徑，就是指引方向的心智地圖及思考羅盤。課程中，老師、學生與家長都必須擁有一個共同語言及目標來定位。

要了解賞識思維，必須先釐清 Artful ＋ Thinking 分別是什麼、不是什麼？

## Artful ＝運用符號

| 是 | 不是／不只是 |
|---|---|
| 使用圖像與藝術符號 | 藝術知識傳遞 |
| 使用語言、文字、數理、肢體 | 藝術技巧操練 |
| 使用科技、媒體、藝術的結合 | 勞作時間 |
| 專注在眼腦鏈結的鍛鍊 | |

## Thinking ＝思維

| 是 | 不是 |
|---|---|
| 20 種視覺思考路徑 | 老師獨白 |
| 自我精進與覺察 | 純粹知識傳遞 |
| 審美感知、理解、分析，以及判斷的能力 | 單一見解 |
| 善用多元媒介與形式，傳達思想 | 演算法 |
| 體會生命與藝術文化的關係與價值 | |
| 增進多元觀點 | |

「Artful＋Thinking」的最迷人之處，就是將虛無飄渺的思想，透過「調色盤」的比喻、顏色的分類，將看不見的素養與思維具象化及符碼化。

賞識思維的重要關鍵，在於「深思熟慮的觀看」（Slow looking）！在科技高度發展、環境變動快速的現在，人類的腳步被大量資訊推著向前，很難停下來，而賞識思維卻是一個要求「慢下來」、「停下來」、「靜下來」的思考系統。

## 不在理解藝術技法，而在大腦思考

每一次的鍛鍊，都從1分鐘的「安靜觀看」開始。千萬別小看這1分鐘，學生以深思熟慮的方式欣賞美麗名畫，可視為鍛鍊思考的重要「暖身」。在賞識思維的課堂裡，學生是主體，老師授課的目的是「鍛鍊思考」，在不以灌輸知識的前提下，減緩趕教學進度的壓力。學生在經過數分鐘深思熟慮的安靜觀看後，與老師展開深度對談，這些都足以一一鍛鍊腦袋中6個「思考稟性」（Thinking disposition）

在哈佛大學教育研究所「零點計畫」的賞識思維課程裡，將大腦的6個思考稟性：「觀察與描述」、「比較與連結」、「提問與探究」、「證據與推理」、「找出複雜性」及「探索觀點」比喻為藝術家調色盤上的6種基本顏色。學生的良好思考稟性可藉由20

條「思考路徑」（Thinking routine）反覆練習而被強化。

使用者可靈活運用這 6 種「顏色」，互相搭配、混合，讓思考更多元、豐富及有層次。關於 6 個思考稟性與 20 條思考路徑，我會在第 2 章詳細介紹。

至於，為什麼我們需要深思熟慮的觀看？哈佛大學教育研究所中，賞識思維的倡議教授莎莉・蒂什曼（Shari Tishman）曾表示：「深思熟慮的觀看，是現代人習慣快速瀏覽的重要制衡機制。」

很多時候，我們習慣快速掃描周遭環境，並且不加反思的獲取表面資訊，接著很快的繼續前進，因此容易快速形成一個既定印象。既定印象一旦形成，便根深蒂固、很難改變。

這種快速，讓我們傾向採取「填空」模式，就像聽到幾行歌詞，就知道整首歌曲。當然，快速瀏覽是現今的重要技能，但有些事情很難一目了然，需要藉由大量的資料、反覆查驗與思量後，才有辦法看到全貌，並做下正確決定。

當我們思考、思辨時，是一種深沉的腦力活動，它需要時間，而且需要很多時間。因此我們可以說：快速瀏覽可看到事物的輪廓；而深思熟慮的觀看，則看到輪廓之外的更多細節及複雜性。

## 視覺神經智能，不鍛鍊即萎縮

在我們開始大力推廣相關課程時，我曾進入許多學校試教。學

校的校長、主任看過教案後都覺得很好，卻覺得有很多窒礙難行之處，落入叫好不叫座的局面。後來我發現，想要形塑一個新的思考文化，僅一次示範教學是無法上手的，我們必須投注陪伴的時間。這一套教案必須委身在一個班級之中，透過我們陪伴老師、老師陪伴學生的方式，養成良好的思考習慣。

終於，我們固定在新北市一所國小與桃園一所高中開始「看藝術，學思考」的課程。同樣的，我也帶入商界及 IT 產業去測試，讓一群職場人士參與。最後的結果讓我驚喜又驚訝。

以觀察法國畫家朱爾斯‧布荷東〈拾穗者之歸〉這幅畫為例，我們使用的「思考路徑」總共有 3 次觀察機會，加總起來的觀察時間僅 3 分鐘。IT 產業的成人讓我驚訝的是，畫中有如此多的細節，但卻有人只能說出 3 樣：一個老人、一個年輕人、一個婦女，然後……沒了。

我看著畫面中央的 3 個人，他們的後面還有人，人們的頭上還有天空，地上還有稻草、樹……這些元素為什麼在成人眼中都消失了？

他們說不出口的原因，是認為那些都是不重要的元素嗎？

如果，這些元素不重要，畫家為什麼要畫出來？他們的表現引發我的好奇。後來我發現，他們在高壓忙碌的職場中，已習慣看重點，一旦掌握重點，自然就容易忽略零碎的訊息。

但是，人類的「視覺神經」與「智能」，如果未經一再鍛鍊，

最後就是不斷逐漸萎縮及退化，然後被大腦中其他功能取而代之，最終養成「看一眼、觀世界」的思考習慣。

我從高中生的身上同時察覺了這種危機，相較於國小學童在觀察上的無所限制與大膽進取，他們顯得被動又安靜，縱使有人想表達，也會先查看同儕的態度及反應，尤其在提問表現上，著實讓人擔憂。學生表現消極，很大的原因來自這是一門不考的科目，還有，老師在課堂上主動講課，學生被動聽課，成了長久慣性。

我在操作「看藝術，學思考」課程上，更證實了莎莉·蒂什曼的觀點，在一般教育中，深思熟慮的觀看步驟往往被低估，深思熟慮的觀察世界的能力，通常不是作為一個核心教育目標所提出，而且，教導深思熟慮的觀看，比想像中更需要專業的引導。

但現實世界的各行各業中，都需要分析信息、權衡證據、仔細推斷，在不同觀點之間轉換思維，以及傾聽不同聲音的能力。若不從小開始鍛鍊大腦細思慢想的拆解能力，長大如何處理越來越複雜的世界？

# 台灣的孩子
# 需要賞識思維

　　前言提到，我曾為女兒自製布書，介紹米開朗基羅的名畫與故事，因此受到幼兒園園長邀請，為小朋友說故事。然而，第一次上場擔任說故事老師，最後卻以挫敗收場。

　　之前，不論我如何跟教育現場的老師闡述讓孩子從小欣賞「美」的重要性，他們都認同我的想法，但卻鮮少有人敢去嘗試教一群 3 ～ 5 歲、充滿好奇心的幼童「看名畫」。當時，離開職場的我，閒時不少，於是我把握機會親自上陣，同時練習說故事的能力。沒想到，故事講不到 10 分鐘，這些耐性有限、愛四處探索的幼童，毫不留情面的在我眼前走掉了。

　　一開始，我希望家長或老師協助我管理「特別好動」的孩子，讓我能專心教課。但當我無意間看到一條國際新聞，提到某位以色列教授「抱小男嬰」講課，只為幫助年輕就當媽媽的女學生留在課堂上課。這份貼心、耐心與包容的思維深深的觸動我，也成為爾後

我在帶領親子看名畫時的標竿。

## 讓「看」的教育先行於「聽」

我發現，幼童無法長時間關注無法吸引他們的東西。有了幾次實戰經驗後，激起了我好勝的戰鬥力，回去不斷調整說故事的方式，經由一次次修正，終於找到了順利可行的方法。

在程序上，我做的最大調整，就是讓「看」先行於「聽」，同時結合許多元素：例如在故事進中配上音樂、使用可活動的人偶及道具、邀請孩子上台按圖索驥尋找故事中的人物，加上安排畫中人物正在從事的活動，讓孩子一起參與。

在這一段時間中，我將孩子的視覺、聽覺、大腦及全身都攪動起來。這種以孩子為主體的設計說故事方式，終於讓我可以從原本只能講 20 分鐘，慢慢拉長至 30 分鐘，最後達到 50 分鐘全部完成。

從觀賞名畫、進行活動，再到互相對話，孩子們藉由觀察，開始對名畫產生熟悉感，接著聽到畫中的故事，然後跟畫中世界產生了連結，最後開心的回家。孩子的接納也鼓舞了我，讓我得以把自己的興趣轉為正職。

時代、環境的改變，導致許多方式也必須跟著改變。在教育現場中，這幾年的教改不停翻新，只要政府一提出，馬上就會出現許多反對聲音。我可以理解教改對那些依循傳統模式師長的衝擊，不

但教案要重新設計，在短暫的授課期間裡，一邊知識授課，一邊還要依循宗旨再加入許多活動，面對新事物的無所適從，以及不知資源在哪裡時，老師身心的疲累可想而知。

尤其 108 課綱的出現，更讓教育現場手忙腳亂。我聽到太多人反應 108 課綱多麼複雜、多麼讓他們傷透腦筋，但是細問許多教育前輩，108 課綱到底是什麼？卻沒人能夠完整回答。

善於政策研究的我，決定理解透徹。我不但仔細看完了中文版本，連英文版本也不放過，讀完之後我眼睛發亮，108 課綱的願景、理念與目標，尤其以核心素養的三面九項內涵作為課程發展主軸，與我們一直努力實行的「看藝術，學思考」簡直不謀而合，賞識思維正是在 108 課綱的框架下，最適合孩子從小開始學習的能力。

其實任何學科都能培養出良好的思考力，過去的教育，學校沒有時間教視覺思考力，我們的美術多半偏重在技法的練習，但是藝術品本身就是讓人觀看的，因此特別容易聚焦，可以邊看邊想。透過有系統的思考路徑，就像一場邀請，鼓勵我們全神貫注、專心思考，再透過引導，讓學生自己去挖掘藝術作品中展現的內容，以及藝術家想傳達的訊息。

因應多變的環境，我們的思考方法也必須變得更多元，提供新方法讓學生善用大腦，才能應付未來更新奇、更難以捉摸的局勢。

據我觀察一些頗具理想創新的老師們，他們利用沉浸式教學

法，營造戲劇環境來替換傳統教學，但是這樣操作需要準備太多工具與道具，往往犧牲了許多個人時間去備課。這種自我犧牲非常辛苦但值得尊敬，卻不是每個老師都願意這樣做。

## 思考稟性，目標清楚簡單有效

賞識思維的優點在於「簡單」又有「效率」。因為教學目的清楚，所有的觀看練習都倒回一個「思考稟性」上，老師只要清楚這堂課要養成什麼核心素養項目，然後選擇一個正確的「思考稟性」和對的「思考路徑」，就可以收到一定成效。

傳統的授課方式以老師為主，老師站在黑板前一個人主講 50分鐘，學生在台下安靜聽，至於學習成效如何？還是必須以考試來評斷。就算老師想在課堂中穿插一些活動，礙於教學進度，這些活動成了首先被取消的環節。

賞識思維的課程則是以「學生」為主體，就像 108 課綱中的願景：「成就每一個孩子──適性揚才、終身學習」，學生必須親自參與所有活動，老師不必成為一人撐全場的獨角，而是轉變為「引導者」。這種藉由邀請一同觀賞藝術的方式，很容易改變傳統的師生關係。

很多老師在轉換身分成為引導者上有所不安，讓學生成為課堂主體很可能造成教室秩序大亂，在聽過的許多老師的擔憂後，我回

答：「賞識思維不是要改變老師的教學方式，而是去重新調整課堂時間。」

傳統習慣把知識傳遞放在前面，賞識思維則是把「知識」放在後面，把「觀察畫作」放在前面，然後套用一個思考路徑，開啟與學生的對話，這種做法可以補足傳統教學欠缺，也讓學生多發表意見，讓師生間產生多一些對話空間。只要教學目的沒有跑掉，那麼在這一堂課上，學生仔細觀察、努力思考、開啟對話、提出問題，最後由老師以知識與省思收尾。

## 把課堂時間留給學生

調整了課堂時間，老師仍保有原本教學，學生卻多出練習觀看、思考、對話、發問及團隊合作的時間，從中打磨出的能力，都是學生可以帶走的。

引導者必定要做的一件事就是「回應」，但很多人會忘記。引導者必須秉持中立且客觀的心情面對所有回饋，我曾在國小課堂上問學生：「思考是什麼？」某一個學生戲謔回答：「思考像香蕉。」這種奇特的答案讓我相當好奇，回頭一看自己的簡報內容，原來孩子把彎彎的問號符碼看成香蕉。讓我驚喜得馬上回應：「原來你是個圖像思考的孩子，你太適合這個課程了！」

當我們在看〈阿諾菲尼的婚禮〉這幅畫時，在 1 分鐘觀察後，

我問學生：「你看到什麼？」某位學生說：「我看到很大的鼻孔。」這個答案立刻引來眾人大笑，包括我。我看見站在後排的導師面容一沉，我則選擇用中立的態度檢視孩子的回饋，隨即說：「嘉許你！你的觀察很獨特、有趣。確實，因為他是義大利人，他們的鼻子特徵很明顯。」

對我來說，這個孩子的眼光非常銳利，很快抓到不同人種的面相特徵。老師正向且虛心的回應，讓學生馬上感到「啊！我抓到重點了！」的開心，也增加了自我認同的自信心。這種回應比口頭隨意說出的「好棒！」還要讓孩子感到鼓舞。

西方列強在18、19世紀時有「教育救國」的觀念，在藝術教育上，特別在公立學校的圖畫課上，也下過很大的功夫，他們的國民能有今天的素質，除了有深厚的傳統基礎外，也是經過教育努力而來的。

再回應到108課綱的「讓歷史成為培養新世代公民素養的重要學科」，看畫，其實是一個最容易進入歷史的方式，它沒有學經歷、文字、認知能力的限制，就能看到人生百態、風土民情及世界歷史。在我成立的「See More Art」公司策略中，特別有感於人類逐漸進入AI世代，未來是人與機器共存的世界，那麼人類存在的價值在哪裡？孩子是否會因為運算、資料處理能力不及機器人，而產生自我懷疑？我想，從留下的諸多世界文化遺產中，包含名畫，孩子可觀看到人類常存的歷史，同時了解到人類永存的文化價值。

# 賞識思維如何
# 幫助孩子全面探索？

在談這個議題之前，我想先談談賞識思維對自己的幫助。

2年前，我一邊忙著參與大稻埕國際藝術節活動，一邊接到忠泰美術館的邀請，希望我協助他們在即將舉辦的德國「粗獷主義」建築展上設計一些親子活動。

我仔細看了策展的主設計與文宣資料，這是一批建於二戰後（1950～1970年）的混凝土建築，即將面臨被拆毀的命運，希望藉由展覽，讓世人了解這些粗獷主義建築物富含的寶貴歷史文化及存在價值，進而成功搶救保存。

我看到展覽海報上大大的「S.O.S」還有「粗獷主義」字樣，心想這樣的安排應該吸引到的都是建築相關科系學生吧！一般民眾應該很難產生共鳴。

於是，我開始思考粗獷主義跟一般大眾有什麼關係。如果大眾不能與它產生連結，就無法感受那種跟時間賽跑「救命」的急迫；

如果展覽不能跟大眾產生聯繫，這個策展就達不到保留文化價值遺產的目的。

我仔細閱讀德國策展人的前言後，請教了館方6個問題：全球性與區域性的粗獷主義建築運動，是國族建構的基礎，台灣的是什麼？後面出現的新粗獷主義與舊粗獷主義有何差異？為何反制？台灣建築大師所說的主流與個性之間，在全球化與地方之間，帶來了焦慮和困擾之外，也帶來機會和未來，那個機會和未來是什麼？⋯⋯

館方人員聽完嚇一跳，他沒想到我會問這些，但也就從這6個問題開始，我拉出一條親子導覽的主軸線，然後訂出4大策略：

① 用怪獸凸顯粗獷。

② 用朋友激勵搶救。

③ 用賞識思維去感受。

④ 用遊戲促進思辯。

我先用賞識思維的「觀察與描述思考稟性」，帶著孩子們「觀察」這些建築物。讓他們進行形體觀察，找出這些建築物包含哪些幾何圖形元素，隨著孩子們「三角形、正方形、長方形」的回答不斷丟出來，然後激發他們的創意發想：這些大的幾何圖形看起來像什麼東西？你生活周遭有沒有見過類似的東西？都是些什麼呢？

隨著孩子們接二連三地回答：「這個像變形金剛」、「這個像三明治」、「這個好像疊起來的飛鏢」⋯⋯場面也跟著熱鬧起來。

接著，請孩子們幫這些圖形取名字，找出他們的「怪獸」朋友，然後運用想像力，如何跟「新朋友」一起探險？可以一起玩什麼遊戲？怎麼玩？

只要孩子開始提問，我們就把粗獷主義的知識慢慢「餵」進去：這些「怪獸」是在戰爭中建給許多人的避難住所，是很多孩子從小長大的地方。

最後，讓他們進行有感體驗，告訴他們這些建築物背後的歷史、社會、文化與將面臨被拆除的命運。試想，「怪獸」很多年來一直非常用心的服務他的小主人，就像小主人的玩具一樣；現在，他們快要被長大的小主人遺忘，甚至丟棄，你覺得他們的感受是什麼？

最後，我以當時挪威首都奧斯陸移走畢卡索壁畫事件，讓怪獸總動員主席給小朋友寫了一封求救信，內容大致是搶救失敗，畢卡索爺爺在哭泣。

最後省思階段問小朋友：「你希不希望台灣的粗獷建築物被拆掉？為什麼？願不願意一起來幫忙搶救？可以怎麼做呢？」從孩子大喊「不行！因為他們是學校」，我知道富有同理心的小孩，心中對這些建築物已懷抱使命。

# 只要看懂了，契機便出現了

只要孩子看懂了，策展目的就達到了。

經由賞識思維的幫助，讓原本展覽吸引到的觀者年齡，從年輕的專業相關學生，往下擴至小小學童，在活動之中，「看建築，學國際參與」也契合了 108 課綱希望達到的素養，這就是賞識思維的魔法，大家共好，各方皆贏。

賞識思維有 6 個思考稟性，我常把比喻為人腦中的 6 條「美學肌肉」。大家都知道，人的身體需要肌肉，足夠均衡的肌肉量能讓我們保持骨骼健康、擁有負重力與爆發力，同時讓身形看起來結實美麗。身體的肌肉需要持續固定的運動及充足的營養才能維持，腦中的「思考美學肌肉」也是同樣的道理。

政府從孩子小時候就在學校不斷灌輸及加強運動的重要性，養成良好的運動習慣，對每個人來說終身受用，鍛鍊賞識思維也需要從小培養，養成習慣、終身受用。

因為和團隊在賞識思維的基礎下，開發了「看藝術，學思考」共 16 堂課的教案，然後把這個教案帶進了學校課堂之中，我們的課程排進國小 1、2 年級的生活課，以及 3、4 年級的綜合課中進行，是有道理的。

生活課程注重學童核心素養的發展，根據《12 年國民教育課程綱要總綱》一般簡稱「自動好」的 3 大核心理念：自主行動、溝

通互動、社會參與，以 7 個主軸為架構，陶養兒童的核心素養。我們的課程特別可以幫助學童進行第 2 條「探究事理」與第 3 條「樂於學習」的層面。

「探究事理」簡而言之就是藉由各種媒介，探索人事物的特性與關聯，學習探究的方法，並理解探究後所獲得的道理。

「樂於學習」是對生活事物充滿好奇與喜好探究之心，體會與感受學習的樂趣，並主動發現問題、解決問題，持續學習。

3、4 年級的綜合課，也在基於 108 課綱的「藝術領域」課程，讓賞識思維得以再施思考鍛鍊魔法，讓學生在課程中進行知識與技能的察覺、探究、理解及表達能力。同時提升對藝術文化的審美感知、理解、分析及判斷能力，以增進美善生活。

提問驅動思考與全面探索，可以從「提問與探究」這個思考稟性開始，藉由搭配「觀察／思考／提問」、「創意提問」、「思考／疑惑／探索」這 3 個思考路徑，讓學童的「視覺腦」動起來。至於如何實際操作？本書第 3 章會有非常詳細的步驟，在此僅提個概要，讓大家了解這個思考稟性將帶給孩子哪些面向的幫助及發展。

既然是「賞」識思維，自然從「觀看」開始，若以「觀察／思考／提問」這個思考路徑進行：

◆ 老師在安靜 1 分鐘的「看一看」後引導：「看到了什麼？」

◆ 接著「想一想」：「關於你所看到的，讓你想到了什麼？」

◆ 然後「問一問」：「若畫家在現場，你有什麼問題想問他？」

這個思考路徑是幫助孩子先進行「深思熟慮」的觀看，並根據看到的來發展自己的想法及加以解釋。「看到什麼？」的問題屬於觀察面向，「關於你所看到的……」問題，則是詮釋面向。當孩子解釋時，其他人連帶學習了「傾聽」別人觀點的行為，最後的「提問」則激發孩子的好奇心，並幫助他們與繪畫作品產生新聯繫。

這個思考路徑適用於任何藝術品或物品，而且非常容易使用，尤其當我們面對抽象畫或複雜事物時。因為看不懂，所以必須從觀察中去找出觀者與被觀者的連結。這條路徑多次操作下來，我發現幾乎都能加深孩子對眼前事物的興趣，而且完全無關他們擁有多少背景知識。

## 孩子是「問題」製造機

如果是「創意提問」思考路徑，一樣先從「深思熟慮的觀看」開始，然後引導孩子玩一個創意提問的遊戲，帶領他們用更多元的角度觀察、提問，並深入探討調查，藝術家在創作時，曾經思考並自我提問的問題。

在這個過程中，依照孩子的能力，至少要腦力激盪找出 12 個跟畫作或議題相關的問題，一個藝術品這麼複雜，畫家也必定經過許多層次的思索。老師可引導孩子挑出 12 個提問句型中最有趣的問句，並展開片刻的討論。

這個思考路徑能夠對他們達到兩個面向的刺激，一是激發，另一個是保持好奇心，兩者同時「進攻」，更容易讓他們發現藝術作品或一個議題的複雜。最後再進行反思：針對這個議題與藝術作品，是否還有別的新觀點？

當你希望孩子能夠問出好問題，或是看見事物更多面向、層次時，就可使用這個思考路徑。

而「思考／疑惑／探索」路徑，則是在觀看結束後開始思考：

◆ 你對於這個藝術品或議題有多少了解？

◆ 你有什麼疑惑或問題？

◆ 關於藝術作品或議題有哪些內容激發你想繼續探究下去？

此思考路徑可幫助孩子連結先前的知識，然後激發好奇心，並為他們獨立探究奠定基礎。它適用於藝術、文學或電影等文本，特別是希望孩子發展自己有興趣的領域和調查問題時。也可以在學習過程中使用，去連結先前學過的知識與新的內容。

我對自己的訓練也常走這條路徑，當我面對畫作再也看不到新觀點時，我就用這個方式試著再找出新觀點。

我必須承認，孩子真的是提問高手，很多時候我反而覺得大人才要重新訓練自己的提問能力。有些大人害怕帶孩子去看畫，因為怕被問倒。其實孩子的問題往往都不是知識性的，但卻需要很多知識量才能精確回答。

我在帶孩子看〈摩西的母親〉這幅畫時，孩子會問：「這孩子

怎麼了？」「姊姊看著妹妹，他們家發生了什麼事？」還有「椅子下面為什麼要打叉叉？」這些問題都是大人問不出來的。而大人往往提出 3 個問題後就沒下文，孩子卻可以從這裡問、從那裡問、從不同面向問，然後問到許多不同觀點。

我也常有被孩子問倒的時候，只是在亞洲的學習環境中，許多大人希望孩子「在一旁安靜聽」就好，加上老師總是課堂的主角，時間一久，亞洲學生在提問力上顯得較為薄弱。「創意提問」是希望孩子「提出好問題」，而非為了得到信息而問。

最後特別強調，「創意提問」這個思考路徑，要避免問「資料型」的問題，多使用「Why」、「What」、「How」，少用「Where」、「When」、「Who」，因為後者屬於資料型提問。資料型提問請教 Google 大神就可以，創意提問才能發揮將一個問題引發衍伸、探索、挖掘，然後發現新觀點的作用。

# 迎接 AI 世代，
# 不怕被淘汰

　　2016 年，我曾在某報頭版讀到趨勢專家李開復先生的報導，他提到，未來 10 年內，思考 5 秒以下的工作都會被取代；但具國際視野、深度報導如《紐約時報》的文章則不會被替代。同時被取代的還有那些簡單的、交易型的，以及所有中介公司，如助理等職位都會消失。

　　當時，我看著這個報導，心裡頗為安心，我認為自己的行銷腦袋，豈止需要思考 5 秒，思考 150 秒都不止。事實上，當電動車在市場上出現，並創下銷售亮眼成績時，也帶給汽車產業銷售鏈極大的劇變。我當時的安心，不過是一種身處溫水煮青蛙而不自知的僥倖。

　　2 年前，當我得知電動汽車公司已不再聘用行銷企劃人員，沒有汽車展示中心，改由客戶自行上網訂車並下載更新軟體，徹徹底底顛覆傳統汽車服務網絡及消費者的購買習慣。短短 4 年間，我真

的已列入被取代的行列中。甚至連歐洲汽車領導品牌也開始在內部更改口號，宣稱自己不再是汽車公司，將轉型為軟體公司。

不僅如此，電動汽車執行長馬斯克還提出植入式「腦機介面」電子晶片裝置，並於 2 年前開始進行動物實驗，還大膽宣告人腦與人工智能（AI，Artificial Intelligence）共融時代即將來臨，並且發出狂言預測：「人類語言將在 5 ～ 10 年被淘汰！」

在地球另一端的日本，已有人機共融的新生物出現，命名為「超人類」（Transhuman），每年還會為此舉辦大會。根據趨勢專家判定，大數據與機器將掌握人類知識領域，時間比我們想像的還來得快。如果人類持續以記憶、背誦、計算等教學方法來作為孩子主要的學習歷程，那麼未來的世代，孩子若無法超越機器的演算法，要以什麼作為主要的核心競爭力？

這些趨勢分析看了讓人憂心忡忡，國內外專家為此紛紛進行探討，並提出許多在理論及實務性的人才育成儲備計畫，這些計畫影響了教育產業的思維，也影響市場開發方向的轉變。教育與產業一致性的轉向「內在」，也就是「素養」與「稟性」的培養。

除了行之有年、風行國際教育圈的「零點計畫」，在教育與藝術產業中掀起波瀾，引領學習思維的正向轉變外，從哈佛大學商學院開設「美學智能」（AI，Aesthetic Intelligence）課程，還有紐約佩斯大學心理系探討「美學商數」（AQ，Aesthetic Quotient）的研究，在在說明 AI 時代裡，企業對培養「美學」的重要性。

從佩斯大學的「美學商數」研究發現，評量都是從視覺（Visual）開始，因為視覺與美感息息相關。「零點計畫」的共同主持人大衛‧柏金斯（David Perkins）也在專書裡表示：「啟動靈活思考力的有效方法，就在『觀看藝術』。」

我常在思考，這些競爭力和美學或藝術教育有什麼直接關係？回頭看看亞洲家長對藝術教育的認知和定義，多數還是停留在「勞作成品」重點，因此，我們還有一大塊視覺智能（Visual Intelligence）尚未被發掘。這樣說來，也難怪一些大企業老闆會說出：「過去藝術不能當飯吃，未來不學藝術沒飯吃。」

## 「美學素養」將成未來競爭力

身處 21 世紀的我們，正面臨一種 VUCA 環境 —— 處處充滿了易變性（Volatility）、不確定性（Uncertain）、複雜性（Complexity）與模糊性（Ambiguous），放眼望去，自然環境變差、資源減少、資訊爆炸、多元觀點崛起、人工智能發展，更別提這 3 年來讓全世界產生大翻轉的新冠疫情。

對外資投資企業來說，VUCA 是政黨輪替或政策大轉彎；對教育現場來說，VUCA 是教改與教育變革。嚴峻的環境下，當無常成了習以為常，當沒有答案成了常態，企業與個人要如何在這種環境中生存並找到致勝關鍵？關鍵在於必須擁有 3 種能力：調適力、應

變力與恢復力。

看出來了嗎？這 3 種能力都不是外顯能力，而是一種內在素養、內在力量。這種能力呼應了 108 課綱揭示的以「核心素養」作為課程發展主軸。「核心素養」是指一個人為了適應現在生活及面對未來挑戰，所應具備的知識、能力與態度。強調學習不侷限於學科知識及技能，而應關注學習與生活的結合。

我們可以從「親子天下‧翻轉教育」製作的「疫情加速器！線上自學主題大洗牌」報導看出端倪，長期被低估的藝術終於進榜。疫情前，線上課程 1 ～ 5 名為：① 計算機科學、② 程式設計、③ 商業、④ 個人發展、⑤ 管理與領導；疫情爆發後的排名變成：① 個人發展、② 商業、③ 藝術與設計、④ 管理與領導、⑤ 自我提升。

也許我們無法改變 AI 終將取代某些人類工作的潮流，但人類跟機器不同之處，在於人類有「思想」，能「思考」，而且每個人腦袋所思所想都不一樣。也因為如此，人類才能造就幾千年來出現豐富多元文化與創造精彩文明，同時促使許多事物的創新與發明。AI 雖然帶來危機，但危機往往也是轉機。

然而，用藝術賞析培養思考力的優勢在哪裡？

圖像欣賞是人類本能。人類的藝術活動發展歷史非常久遠，早在原始社會，人類就已在岩壁上描繪動物和狩獵圖案，然後從圖畫中逐漸演變出最早的文字。藝術跟人類生活一直保持著密切關係，也常與宗教聯繫在一起。隨著描繪技法的進步、繪畫材料的翻新，

文藝復興及後來的畫家追求更新的手法，讓畫作看起來更顯逼真。到了近代，攝影術的發明，藝術觀念產生極大改變，藝術家的地位提升、美術理論蓬勃發展，開啟了現代藝術的多種潮流。

人們透過藝術表達自己，透過參觀，去賞析許多藝術家的作品，欣賞藝術可是人類根深蒂固的特性。

我非常喜歡《藝術家想的跟你不一樣》這本書，或許可用來解釋以藝術欣賞培養思考力的優勢。此書作者研究藝術發展的歷史，也長期追蹤、觀察、訪談全世界當代最頂尖的藝術家，想要解答以下這幾個問題：

◆ 這些古今有創新想法的藝術家，是如何想到無人想到的高明點子？

◆ 創意是如何激盪產生的？

◆ 他們又是如何靠著創造東西而名利雙收？

最後他發現，在這些傑出的藝術家身上，有許多明顯的特質。他們的思考模式在創意發想中運作到極致，且極具關鍵的作用。由此可見，這已經不關藝術家的繪畫技術，其內在「素養」更是我們應借鏡學習的。

「觀看」是透過仔細觀察，用更多時間思考，發展出一個更投入的態度與方法，才能使思路更有組織、更清楚。因此，我們在陪孩子共賞藝術作品時，不能只談論藝術相關知識，而是要透過「欣賞」使孩子「看得更聰明」。換句話說，「觀看」是首要，「思

考」是目的，「談論」的過程則是能夠看見孩子思考與否的歷程，
進而培養他們良好的思考模式。

# 形塑心靈對話，
# 不怕藝術門外漢

　　「當老師、家長都不是藝術本科系，會有足夠的能力操作賞識思維，並且正確引導孩子嗎？」這是很多師長常提出的問題。

　　思考這個問題時，我不免想到自己，我也不是藝術本科生，而且在商界服務的 15 年裡，我擔任過跨國企業政策白皮書的溝通協調者、負責品牌形象及慈善贊助的公關總監，只是因為愛看名畫，因緣際會踏入了這個領域，並成立公司，以能創造愉悅的親子共賞名畫體驗為宗旨，透過觀看藝術，開發 3 ～ 10 歲孩童的視覺思考力，也算是斜槓人士。

　　從我助理的回饋中，也許能讓許多家長感到安心。我的助理也不是藝術本科生，她從開始接觸並了解賞識思維，發現這套系統並沒有要求老師必須具備多高深的藝術涵養，而是從「自我察覺」出發。

　　名畫只是一個使用策略，最後要形塑的是「心靈對話的功

力」。在我們一堂 40 分鐘的課程裡，其實有 25 分鐘都在和學生對話，真正的藝術知識只佔 10 分鐘。10 分鐘的知識量，只要 Google 就能找到，所以家長與其擔心用圖像來和孩子展開對話，不如關注真正的重點——如何用圖像來「促進」對話。

## 該關注的不是藝術知識，而是引導技巧

這裡的對話不是毫無邊際的隨意聊天，在賞識思維系統裡，對話必須「有效」，因為有效的對話才具啟發性。我們操練的既不是藝術知識，也不是繪畫技巧，而是經由藝術品這項媒介，讓親子開啟有效對話，達到練習思考的目的。

選擇藝術畫作為媒介，是因為每一幅畫作都是時空膠囊，裡面可以探討的議題比想像還多。當我們嘗試跟孩子談到「生老病死」，聽起來就覺得好沉重、好悽慘；如果換個方式，選擇帶孩子去看一幅藝術畫作，畫中出現 3 張臉：一個年輕、一個壯年、一個老年，只要看仔細觀察畫中人臉的細微表情，便可將生硬又遙遠的議題，慢慢具象化，轉為對生命階段的體悟。況且，美麗的藝術畫作，讓人看起來平靜、輕鬆，更容易讓孩子達到安靜、專注與沉思。

賞識思維本身的思考系統已設計得非常完整，並在國外行之有年，大人在擔心藝術涵養是否足夠時，其實真正需要花功夫之處，

是去練就更順暢的「引導操作」，以及在操作中盡量依循步驟、避免說教。

這是關於技巧的練習，但只要開始練，時時察覺在過程中哪些是該做、不該做的行為，隨時修正，就會慢慢累積經驗，越練越上手。

2021 年，我們為期 1 年的師資班，培育了一批老師進入校園做實驗教學，我們稱為「賞識思維校園長籽教師」。教師們在教育現場帶班時，我常提醒他們，賞識思維是一個結合感性與理性的訓練思考系統，學生是主體，老師則要以貢獻為出發，學生與老師，是一種對等平行的關係。因此在引導時，給予學生反饋是對的，但要注意，請把「說教」與「過度討好學生」的用語拿掉。

一旦說出：「所以我們要好好保護……」或是「看在這是賞識思維最後一堂課的份上……」一旦出現這些用語，老師與學生又回到傳統的上下關係，這種關係的轉換，在對話中很容易讓學生感到教師角色上的混淆，混淆的結果就是讓開放的心再次關閉，讓彼此之間停止有效對話。

## 給一個機會，挑戰比爾蓋茲的眼光

我也常常鼓勵或要求老師「勇於挑戰」，面對比較被動或想以簡單提問混過去的學生，去挑戰他們，用「給你自己一個機會，去

挑戰比爾蓋茲的眼光」話語激勵他們回到觀察、思考之中，看到不一樣的東西，問出更具新意的問題。

越小的孩子在「觀察與提問」上都是高手，我曾在創作「樂讀名畫美術館：3 ～ 8 歲孩子的第一個西洋美術史」Podcast 時，一度卡在西班牙畫家維拉斯奎茲的作品〈侍女〉（標題「國王貴族有錢人」這一集）。這是一幅我看得再熟悉不過的畫作，正因如此，我花了很久時間卻找不出還有哪些「新」東西可以編成故事，我只好向幼小的女兒求助。

女兒看了畫，然後問我：「為什麼旁邊那個女僕手要張開擺成這種弧形？」這個問題突然點亮了我腦中的燈泡，我心想：「對啊，擺成這樣的目的是什麼？」從這個提問，很快讓我拉出了一個宮廷屈膝禮的故事軸線。

諾貝爾經濟學得主丹尼爾・康納曼在暢銷書《快思慢想》中提到，我們有兩個系統在主宰著思考與決策，快的叫「系統一」，就是各種直覺的思考，它是整個自動化的心智活動，包括知覺和記憶，「直覺就是辨識，不多也不少。」他說。慢的叫「系統二」，是要花力氣去思考的，通常在系統一失敗後，系統二才會上場。

在賞識思維中，「觀看畫作」是系統一，「使用思考路徑」是系統二。在無噪音、無電視螢幕、無過度包裝的資訊中，只要一幅畫，一條對的思考路徑，大人可以隨時和孩子展開對話。透過孩子的眼睛，看到孩子思考與不思考的歷程，你會發現這樣沒有包袱的

看畫真的非常有趣。

有些大人擔心，非圖像型思考的孩子怎麼辦？賞識思維是否就不適用了？我必須說，通常到國小1、2年級，而且還是識字階段的孩子都是圖像型思考。

坊間很多種學習法，幾乎使用大量圖像來教導、記憶，而人類的「看」，總是先行於其他感官，這可以說明教改後的課本，裡面多了許多彩色圖畫，表示視覺在人類的學習上，佔很重要的位置。想想「外貌協會」這個詞語怎麼會出現？不正說明人類天生喜歡觀賞美好事物。

## 掌握關鍵 30 分鐘，累積親子核心素養

萬一，孩子真的是非圖像型思考，我們可以做一件事，就是看他在「觀察與描述」這項思考稟性上表現得好不好，如果表現得很弱，那麼就更需要用這個思考稟性持續訓練。

影響一個孩子成長和教育的包括家庭、學校、社群與社會制度，若要孩子正向發展，這些「環境因素」一個也不能少。隨著科技進步、環境變遷，世界的複雜性連大人都有點吃不消。但回歸到單純面來說，起碼我們還可以掌握在家庭中和孩子良性互動的品質，時間不需多，每天 30 分鐘，掌握關鍵提問、關鍵對話、翻轉關鍵思維，日積月累，就能幫孩子累積核心素養的好幾桶金，以備

面對未來之需。

　　當然，賞識思維絕不是唯一的思考方式系統，針對許多孩子看到很多文字就讀不下去的情況，圖像可以是一個潤滑劑，比較容易重新開展對話。如果親子能夠透過有系統的藝術鑑賞方法得到更多觀點，也就能在既存的事物中發現新價值，也就是創意的起點了。

# 把工具準備好
# 看藝術學思考

# 形塑思考文化，
# 讓大腦盡情揮灑

　　工欲善其事，必先利其器，讓大腦學習全方位思考是一件抽象的事情，但是學習思考需要的工具條件卻很具象及唾手可得。只要身心狀態準備好，帶著賞識思維指南，那就上路吧！

　　32歲時，因為工作關係，我到位於布魯塞爾的歐盟辦公室開會，結束後順便至鄰近國家旅遊。途中，我認識一位23歲的瑞士女生，她告訴我，她2年前曾到美國去當交換學生，觀察到美國人浪費資源的習慣，也對企業與個人許多不環保的行為提出批判。

　　接著她侃侃而談兩國關於教育、環境的狀態，有哪些優劣缺失。在跟她的談話中，我驚訝她小我9歲，思想卻如此有深度，也很關懷社會議題及周遭環境的變遷。反觀自己，我好像不怎麼注意外在這些影響世界又急迫的事情，欣賞對方之餘，心裡不免吶喊：「天啊！我大學生活是怎麼過的啊？」感覺迷糊過了好多年。

　　我的德國前老闆待人處事平等溫和，特別是在產業與政府協商

的過程中，願意花個人時間去為其他廠牌汽車喉舌。從他再到年輕瑞士女孩深切關注地球環境的改變，我深受感動之餘又不禁好奇，是什麼樣的教育，形塑了他們的為人處事與思考？

我想起小學時受的填鴨教育，不知道為什麼，就是聽不懂，以至於成績不怎麼好。我的腦袋是那種非要每一個環節與過程都完全理解後，才能再繼續往下學習。填鴨式教育要求的記憶、背誦，對我來說是艱難的。為了追趕教學進度，老師沒有給學生留白思考、找出卡住原因及問題癥結的時間，最後學生也就只關心什麼是「標準答案」。

但是，教育是為了儲備未來的人才。

在《哈佛商學院的美學課》書中，預估未來 10 年後的趨勢，「美學智能」將成為重要的一環，也就是感知經濟（如文創產業）將成重點。但看統計，台灣 70％ 的產業仍在製造業，預估未來將面對很大的挑戰，同時揭示著從政府、產業到教育，都需要經過翻轉與改變。

在台灣推出教育改革，108 課綱出現時，雖然受到許多爭議及反彈，我在看過課綱的設計及宗旨時，心裡很支持這樣的教育理念。因為它不再完全偏重學生的知識學習，而將許多應具備的素養放入其中，以長遠的角度來說，我們在基礎教育的這一階層，配合全球化的趨勢，已經開始「向上對齊」。

## 調整心態，努力跟世界對齊

為什麼這樣說？2016 年，聯合國在全球範圍內導入 17 項「永續發展目標」（SDGs），呼籲全人類將此目標在地化的「動起來」。消除貧困必須與一系列戰略齊頭並進，在促進經濟增長，以及解決教育、衛生、社會保護和就業機會的社會需求時，還要遏制氣候變化和保護環境……種種目標完全契合課綱核心，達到「自動好」的境界。

這兩年，全球企業發展策略莫不將「永續發展目標」涵蓋進去，上到國家、地方政府、企業高層，下到學校基礎教育界，彼此的目標開始對齊，上下都開始對齊，反而是中層約四、五十歲的中高階主管及成人們，尚缺發自內心對齊的覺醒。

過往，我在企業擔任內部溝通，布達公司政策時最常碰到的就是這般內部的反作用力。這些中高階層卻是貢獻社會安定最大的梁柱與力量，卻也是企業改造雜音多的一群。他們在職場如此，面對孩子的教改，也發出許多質疑。

但是，錯不在他們。這一群上有老、下有小，每天為生活家計打拚的中壯年族群，求學過程中，在學校需要「滿足升學要求」，出了社會，在職場需要「做到公司業績成長的達標」，多年下來，我和他們一樣，變成目標導向，為 KPI 而戰。另外，年年都有企業管理新論述，跟風追得頭昏腦脹，也難怪最後會變成「上有政

策、下有對策」的窘境。工作職掌中包含與內部員工溝通的我，當時對形塑新的企業價值文化相當頭疼，和人資部門像雙頭馬車，盡力舉辦許多活動來改造。直到我看到零點計畫中的這項子計畫，我才明白箇中道理。

　　促進學習的思考向來是「零點計畫」研究群關切的焦點。「零點計畫」從 60 年代提出報告，呼籲藝術教育的重要，打破了過去所有學習及思考的既定印象。同是研究團隊一員的羅恩・理查特（Ron Ritchhart），除了在其專書《形塑思考的文化》（暫譯，Creating Cultures Thinking）中揭示思考教育的重要，首要從文化切入，傳授學校與教師群，如何利用 8 個形塑思考文化的力量，將教育現場從知識傳遞文化轉為思考文化。

　　羅恩・理查認為，形塑思考文化比任何特定課程來得重要，營造對的學習氛圍可以激發學習者最好的一面，將學習提升至另一個新水平。而這 8 個型塑思考文化的力量分別是：

① 用語（Language）

② 時間（Time）

③ 環境（Environment）

④ 路徑（Routines）

⑤ 機會（Opportunities）

⑥ 榜樣（Modeling）

⑦ 互動（Interactions）

⑧ 期望（Expectations）

　　書上表示，在一般人眼中，文化通常屬於比較大的概念，如國家或種族文化。事實上，我們經常在日常生活中接觸不同的微型文化，如教室、社區、企業等。這些文化從各種團體或體系發展出來，而且是持續建構的動態系統，若不仔細觀察，這些文化看起來總是反覆無常，進一步分析，就會發現有幾個明顯的要素在推動文化形成，也就是上述的8個文化力量。這些力量幫助我們去影響學生學習的教學氛圍，並了解在不同情況下該如何有機的調整教學節奏，除了技法之外，還有什麼心法讓學生的思考變得可見。

## 翻轉教育現場，打造思考場域

　　高層次的思考並非一蹴可及，需要精心安排。因此，反覆使用「零點計畫」的形塑思考的文化來營造學習環境的8個面向非常重要。

　　在「時間」的分配上，包含整體流程安排是否合宜；與孩子互動的時間是否足夠；給予孩子思考的時間是否充足；內容規劃是否需要刪減等，都需要納入考量。

　　在「環境」的預備上，需建立一個友善、沉浸式的思考環境。包含彙集、準備使用相關教學資源，避免干擾或中斷孩子在安靜內觀的思考過程……因此，準備合宜的教室空間、對的人、對的時

間，甚至座位安排、適合的距離都很重要，例如手機關靜音，遵守不打擾他人的守則，以展現你對此過程的重視程度。

傳統的教室刻板印象，選擇坐在前排中間位子的學生是好學者，坐在最後排的學生給人不想專心上課的印象。在我進班教導高中生時發現，有一位學生總是坐在最後一排，他是不想上課嗎？但他又坐在後排面對黑板的正中央位子，可以雙眼直視教師，這又怎麼解釋？

幾經推敲思考，以及觀察他在課堂上的反應，我發現，對這個孩子來說，後排中間就是他最理想的學習「環境」，他在自己創造出具安全距離的位子上，可以享受學習。而從學習成果和現場互動來看，他確實有顯著的進步。

這讓我想起在幼兒園教學時，看著孩童不安分的在教室裡走動，園長媽咪卻老神在在的告訴我，其實他們都有在聽喔。就同如黃瑽寧醫師分享過的「動來動去，孩子更專心」文章，若不影響他人專心學習，老師就大膽放手吧！

家長展現「榜樣」上，形塑思考文化有提供給教師 10 大心法或原則，第 1 條指出，要讓教室裡的學生思考，學校必須先讓老師思考。因此，師長需以身作則，有意識的在孩子面前不斷展現「思考在先、知識在後」的榜樣。除了避免對學生自問自答外，並針對要教授的主題展現熱忱，對孩子的想法和回饋感到興趣，甚至更開明、刻意的改變師生的傳統角色關係，以開創孩子的學習新頁。因

此，家長自己要先歸零。

---

**形塑思考文化 10 大心法**

① 要讓教室裡的學生思考，學校必須先讓老師思考。

② 稟性無法被「教」，它只能被環境培育。我們必須孕育它。

③ 開創學習新頁，我們必須改變師生的傳統角色。

④ 學生能被師長與同儕所理解、重視與尊重時，學得最好。

⑤ 有思考才有學習。

⑥ 學習與思考，不僅要個人努力，更需眾志成城。

⑦ 有挑戰，就有學習契機。

⑧ 提問驅動思考與學習。

⑨ 強而有力的學習，吸引學生並為其賦能。

⑩ 我們使思考與學習變得可見，進而揭露、傳達並照亮其中的學習歷程。

※ 資料來源：www.cultures-of-thinking.org

---

　　若孩子提出好問題時，師長可透過回饋展現反思性。特別要注意的就是在回饋時，必須經過深思熟慮，而不是流於形式。最後，我常看見台灣家長有時過度保護孩子，在提問與挑戰的界線上拿捏不精準，常常錯失了孩子勇於挑戰、促進更深層次思考的機會！

在「期望」上，師長使用這幅畫作期待創造的思考歷程為何？藝術語言富含意義與溝通力量，但每個人的進入與接收方式大不相同，都是獨一無二且無從比較的。因此，家長需自行先做相關的練習、研究，理解並找到自己對這幅畫作的共鳴之處，在展開親子對話前，先定向自己想創造的思考文化、對話期待或教學目標，並在對話中隨時檢視自己是否朝著期待的目標前進，同時專注在建構孩子的思考歷程，注意不落入「完成」教學進度的緊箍咒裡。

孩子卡住或狀態不佳時，我們必須適時暫停教學進度，以確保孩子理解並吸收。師長必須了解，唯有孩子準備好的時候，才能夠帶領他們挑戰自我、深層探究，而非進行表象的學習。

在一場國小的師資培訓課程上，曾經有位老師提到，孩子必須有充足的睡眠才能進行深度學習。的確，狀態好也包含擁有足夠的休息時間。現代教育強調以學生為主體，而人是最難掌控的，卻也是擁有最有機的發展潛力。懂得保持彈性、滾動式調整，是現代家長和教師的首要課題。

在「用語」上，溝通表達、善用比喻、回應、積極反饋等技巧也是我們需要持續精進的項目。透過用語，家長或教師可以指出、留意或強調各種學習情境中的重要思考及想法，並且吸引孩子注意過程中的某些概念及做法。不過，我想一開始最需要謹記的忌諱就是「說教」。在操作賞識思維時，除了原先「父母或老師」的帽子之外，還會新增一頂「引導師」帽子，在開啟對話後，千萬別又落

入傳統說教模式裡，這會讓學生將你的真心視為假意，不小心就搞砸了原本精心安排的思考課程，功虧一簣。除此之外，家長也要使用思考的用語，提供學生可以用來描述和反應思考的詞彙。

在「互動」上，不少人會以為著重在家長和孩子、老師和學生之間的互動；其實這裡講的是與兄妹、同儕之間，互動、傾聽和提問的機會。為孩子奠定與他人互動時的正向循環，展現尊重並關注別人的看法，以促進深度探究與協作的氛圍。

「機會」則是實踐期望的途徑。提供目的性的活動，創造思考的機會，過程中需要學生的參與和理解，才能成為鍛鍊中持續體驗中的一部分。第 3 章的名畫示範就有不少案例結合「永續發展目標」議題，為孩子的思考從家庭或教室延伸到社會。

信念改變行動，行動才能改變結果。相對於知識傳授，學生可能在考試結束後全部忘光；而思考鍛鍊，才是他們離開學校也帶得走的能力，不管將來進入任何領域，都能派上用場，並且終身受用。家長需要和學校老師合作，讓孩子在校園及家裡都習慣思考、愛上思考。

# 6 塊美學思考肌肉，
# 這樣練

1994 年，「零點計畫」的負責人大衛・柏金斯出了一本書《看畫 10 分鐘，練出孩子的競爭力》，提出了「思考稟性」這個概念。他認為人類有 3 種智力：一般常說的「智能商數」（IQ），還有從經驗學習而來的「經驗智力」及「反思智力」。

「反思智力」指的是，我們不只從經驗知道「這是什麼」，而關於「為什麼會這樣？」「為什麼是這樣？」在經過一段思考歷程後，會更懂得許多事物的來龍去脈，或者事物背後可能隱藏著什麼道理及祕密。

當時，大衛・柏金斯區分出 4 種良好的思考稟性，進而去取代不好的思考稟性──花更多時間觀察，取代倉促；廣博冒險的仔細觀察，取代狹隘的經驗；以井井有條、深入思考，取代漫無目標；以清晰深入，取代模糊不清。

「稟性」這個詞語聽起來抽象，其英文「Disposition」直接解釋就是「你如何在你的行為上展現你的思考習性」。

後來，莎莉‧蒂什曼從在此理念上研究出賞識思維的概念，將4個思考稟性擴大成6個：「觀察與描述」、「比較與連結」、「提問與探究」、「證據與推理」、「找出複雜性」及「探索觀點」。

　　並將這6個思考稟性比喻為畫家調色盤中的6種顏料，可以各自分立，更重要的是可以互相融合。再透過20個思考路徑，靈活運用、互相搭配，經過反覆練習，讓思考如調色盤中的顏色，越來越多元、豐富及有層次。而接下來要介紹的「思考路徑」也是上一篇題到形塑思考文化的8種力量中的其中一環。

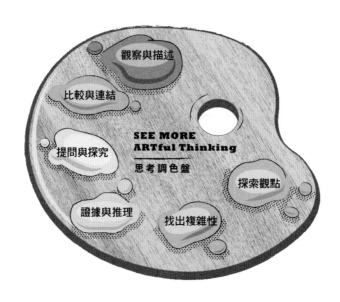

# 6 個思考稟性 × 20 條思考路徑

| 思考<br>稟性 | 思考路徑 | 特點 |
|---|---|---|
| ①<br>觀察與<br>描述 | （1）接力描述遊戲<br>（2）顏色／形狀／線條<br>（3）觀察 10×2（或 5×2）<br>（4）聆聽 10×2（或 5×2）<br>（5）開始／中間／結束<br>（6）名詞／形容詞／動詞 | 賞識思維一切的基礎。藉由仔細觀察，然後以口語或文字描述看到的人事物。 |
| ②<br>比較與<br>連結 | （7）觀察／感受／連結<br>（8）標題命名<br>（9）創意性比較<br>（10）連結／延伸／挑戰<br>（11）我以前認為……我現在認為…… | 觀察目的是為了情感上的連結，並且從中看到彼此異同的關係。 |
| ③<br>提問與<br>探究 | （12）觀察／思考／提問<br>（13）創意性提問<br>（14）思考／疑惑／探索 | 從觀察中學習找出問題發問，進一步培養提問力。 |
| ④<br>證據與<br>推理 | （15）你這樣說的理由是什麼？<br>（16）主張／證實／提問 | 幫助孩子拆解是非對錯、重新檢視缺失，敞開心去接受另一種可能性。 |
| ⑤<br>找出<br>複雜性 | （17）複雜性尺度<br>（18）元素／目的／複雜層次 | 挖掘數學中的人文素養、美學原理，有助於拉近孩子與數學的距離。 |
| ⑥<br>探索<br>觀點 | （19）進入角色<br>（20）多元視角：觀察／思考／我／我們 | 一步步察覺自我內心感受，有助於認識自我，探索群己關係及互動。 |

## 思考稟性 1：觀察與描述

搭配思考路徑

（路徑1）接力描述遊戲
（路徑2）顏色／形狀／線條
（路徑3）觀察 10×2（或 5×2）
（路徑4）聆聽 10×2（或 5×2）
（路徑5）開始／中間／結束
（路徑6）名詞／形容詞／動詞

「觀察與描述」是賞識思維一切的基礎點，不管今天要練習哪一種稟性，都是從觀察開始。藉由仔細觀察，然後用口語或文字描述我們看到的東西。

進入校園後發現，觀察與描述也是我們動用最多時間、進行最多課堂練習的思考稟性。在高中一學期 8 堂課的時間中，我們足足花了 4 堂課替學生進行觀察與描述的鍛鍊。

最常使用的思考路徑就是「接力描述遊戲」，幼小的孩子如果不懂接力的意思，老師可以將「接力」改為「接龍」。在 1 分鐘安靜的觀察後，以此遊戲作為開場。進班引導中，我們將孩子分成 3 或 4 組，讓同一組組員互相幫助，以及與他組互相競賽下，一個接一個說出別人尚未說出的觀察物件，目的是為鼓勵學生廣博冒險的

觀看，接受挑戰，同時發展口語表達能力。

　　練習中需注意，所有的描述必須等到全部觀察完畢才開始。觀察是客觀的，描述則針對所觀察到的做出直接的描述、發揮想像力的表達。老師必須讓學生分辨觀察與詮釋的差異，甚至有時要刻意打斷學生的回答，避免他們還未完成全面的觀察，就開始做主觀的判讀。

　　我也曾請社工群進行同樣的練習。我發現，社工觀察的敏銳度和廣度在成人中算是佼佼者，不下於孩童，同時具有感性的氣質。但和大多數的成人一樣，往往一觀察完就開始詮釋、分析、立刻做出判斷。試問，僅 1 分鐘的觀察，這種判斷客觀嗎？當觀察不全面，詮釋出現的誤差也越偏離事實，若這種習慣出現在工作上，極容易導致錯誤的發生。

　　因此，這個訓練不僅是思考鍛鍊，同時也讓我們察覺自己行為處事上看不到的盲點與缺失。唯有多花時間深思熟慮的看，從各個面向仔細的看，才能看清事物的全面、看到「關鍵點」，接著再去做最後的判讀。這是一個十分基礎的蹲馬步功夫，但卻最常被大家忽視。

　　就我們實際觀察下來，高中生的觀察比較限於「點」，他們的溝通言語較為直接、簡短，很多人說不出物件的實際名稱，便以「東西」來代替。社會成人的觀察會拓展成一個「面」，可以清楚指出事物確切的名稱，並廣泛的表達，這可能跟自身生活經驗較多

有關。

如果老師希望學生看到畫作中的重要符號，除了「接力描述遊戲」外，還需要搭配別另一個操作路徑，幫助學生看到畫家想要表達的觀點。

路徑 3「觀察 10×2」，是在仔細觀看後找出 10 樣東西，共進行 2 次。也可改成進行找出 5 樣東西，進行 2 次。路徑 2、3、4 都是訓練觀察能力。

路徑 5「開始／中間／結束」，則著重在用「敘事」去推動觀察，鼓勵用想像力去豐富、延展自己的想法，可作為發展出有趣故事的訓練、增進學生寫故事的技巧。老師可引導從觀察進入描繪，做以下提問：

◆「如果這是故事的開頭，你想它發生了什麼事？」

◆「如果這是故事的中段，之前與之後會發生什麼事？」

◆「如果這是故事的結尾，這是一個什麼故事？」

路徑 2「顏色／形狀／線條」及路徑 6「名詞／形容詞／動詞」可幫助那些有寫作困難的孩子，從觀察一幅畫作中，找出諸多的顏色、形狀、線條、名詞、形容詞、動詞等，並將這些詞彙一一列出，除了能增進他們的描述力之外，有些延伸應用則能擷取有感、可用的詞彙，即興創作成一篇短文，或拼湊出一首新詩。

當我在課堂上看著某個孩子寫出「綠色的門在聊天／黃色的樹在跑步／灰色的石頭在流動／土色的橋在踏步」時，內心真是充滿

喜悅與感動。也才發現，只要做一點小調整，就可以透過團體的力量幫助孩子累積他們的寫作素材。

## 思考稟性 2：比較與連結

**搭配思考路徑**

（路徑 7）觀察／感受／連結
（路徑 8）標題命名
（路徑 9）創意性比較
（路徑 10）連結／延伸／挑戰
（路徑 11）我以前認為……我現在認為……

這個思考稟性重點在於，你所有的觀察目的，是為了你情感上的連結，並且從中去看到彼此之間異同的關係。

路徑 7「觀察／感受／連結」，是從觀察顏色、形狀、線條中去揣摩畫家想表達的感受，然後在連結部分上找到文學作品跟圖像的關係，或個人生命經驗的關係。這個稟性也可搭配使用路徑 6「名詞／形容詞／動詞」來引導練習，練習後學生更容易從平面畫作產生動態想像，然後產生更深刻的感受。

我曾選用〈海底生物〉（見第 3 章 107 頁）這幅畫替培訓老師上課，有人觀察到「眼睛」，接著引導大家都去看每種生物的眼

睛，然後發現畫中生物充滿著諸多眼神，而眼神，最有助於連結到的就是「情緒」。

如果不用這種方法去觀察，可能有人會認為這幅畫有些無趣；但若進入連結後，便能開始變得有趣。連結讓每個人想到很多不同的感覺：可愛、危險、壓迫感、刺激、安靜環境裡的殘酷競爭……這些帶著自我詮釋的感覺，結合自身的經驗，就可以走上路徑 8「標題命名」，替這幅畫作命名。

根據學員的回饋，上課最享受的時刻，就是「聽別人怎麼說」，呼應上一篇「形塑思考文化」8 個力量中的「互動」想要創造的，就是展現對他人想法的尊重和價值，無形之中養成了有效聆聽的好習慣，這也是身為地球公民必須具備的素養。

而小學生的連結更有趣：「下面這隻魚長得很像我一位搞笑的同學。」「章魚很像我的班級導師，都戴著眼鏡。」「電鰻很像班上一位活潑的同學，手舞足蹈的。」「魷魚的眼神好像被罵得很委屈。」……

這個稟性還可以從一幅畫作觀察再加入另一幅題材相近的畫作，然後進行路徑 9「創意性比較」或路徑 10「連結／延伸／挑戰」。通常我選用布荷東的〈拾穗者之歸〉（見第 3 章 136 頁）與米勒的〈拾穗〉（見第 3 章 142 頁），從觀察畫中人物的數量、動作、距離、光線，來比較兩幅畫的不同，進而看出畫家背後隱藏的意涵。

路徑 11「我以前認為……我現在認為……」主要讓學生梳理之前和之後自己的想法、感受的轉變。以我的觀察，台灣學生在「探索觀點」及「提問能力」上較欠缺，後來發現，一般課堂中讓學生在表達自我感受的機會與時間都很少，這個路徑可以讓學生在課堂上面對自己、多多表達自己，於表達的同時，也練習口語溝通的能力。

## 思考稟性 3：提問與探究

搭配思考路徑

（路徑 12）觀察／思考／提問
（路徑 13）創意性提問
（路徑 14）思考／疑惑／探索

孩子對任何事物都很好奇，一張口問題就來。隨著年齡增長，問問題的能力好像逐漸漸進入休眠期，若不即時喚醒，這個能力將持續萎縮下去。老師應該常有這樣的經驗，快下課時問一句：「有沒有問題要問？」台下總是鴉雀無聲。

然而，真的沒問題嗎？答案卻是否定的，只是一時之間想不出來，或是「不知道要問什麼」。這個稟性，就是最好的提問力鍛

鍊，從觀察中學習找出問題發問，而且還要求進一步問出好問題。

　　路徑12「觀察／思考／提問」非常容易上手又好用，也適用任何藝術品及物品，幫助學生深思熟慮的觀察，並將所觀察到的，發展出屬於自己的想法及詮釋。許多老師喜歡用這個路徑作為延伸活動前的練習。

　　若想體會藝術家在創作時經歷的思考過程，可用路徑13「創意性提問」展開遊戲，激發學生的好奇心，並幫助他們發現藝術品背後藏著某一個複雜的議題及面向。

　　路徑14「思考／疑惑／探索」則幫助學生連結先前的知識，針對某些產生疑惑或好奇的內容繼續探索下去，養成獨立探究的習慣。

　　在第1章曾提到，創意性提問在設計上不要用資料型提問，因為那是我們根深蒂固的發問慣性，會在得到答案後就停止探索。唯有透過細心觀察、提問和調查對藝術品進行解讀時，集體合作的學習氛圍加上「創意性提問」，才能對大腦帶來刺激。因此在創意提問上盡量以「Why」、「What」、「How」作為問題的開始。可用〈摩西的母親〉（見第3章170頁）好好鍛練一下！

## 思考稟性 4：證據與推理

搭配思考路徑

（路徑 15）你這樣說的理由是什麼？
（路徑 16）主張／證實／提問

　　學校老師常有一個困擾，當學生來告狀時，雙方各有說法，兩方都有立場，聽起來也都有道理，到底誰是誰非如何判斷？這個稟性的訓練，此時就可派上用場。

　　曾有老師疑惑「證據與推理」的稟性訓練對孩子來說會不會太難？但經過實際操作下來，我們發現孩子其實很有能力，因為他們的觀察力很好，比大人更容易看到核心、關鍵。而且年幼的孩子，在認知及識字能力上存有落差，因此圖像訓練顯得更為重要與適用。

　　在操作上，老師必須準備很多知識性的資料去補足佐證。我還記得宋珮老師曾和我們分享，利用「無字書」來訓練，效果也很好。

　　以〈拿破崙皇帝在杜伊勒里宮的書房〉（見第 3 章 187 頁）為觀察畫作，搭配路徑 15「你這樣說的理由是什麼？」讓學生仔細觀察後，丟出問題：「你覺得這個畫裡面發生什麼事？」「你這樣說

的理由是什麼？」

　　有些小朋友說：「他一定是臨時被抓來畫畫，他還沒準備好，因為他的頭髮、衣服很亂。」有人說：「他要呈現自己很勤奮好學的樣子，因為那個鐘顯示是凌晨 4 點鐘，還有旁邊的蠟燭快要燒完了。」孩子的觀察力真的很厲害，同樣的問題我問過大人，大人看了 30 分鐘後還在苦思標準答案。

　　孩子的眼睛很奇妙，可以很快從畫中看到關鍵物品。大人看了很久怎麼也看不到畫中桌上的鵝毛筆，孩子一眼就瞧見，然後猜測：「我猜他拿筆在桌子那邊寫東西，可能在下很重要決定吧。」猜得沒錯，就是這幅畫的答案。

　　我們使用〈阿波羅與荷米斯〉（見第 3 章 202 頁）這幅畫作，選擇路徑 16「主張／證實／提問」讓孩子拆解是非對錯，重新檢視缺失。這幅作品是關於「荷米斯偷牛」的希臘神話，描繪剛出生的荷米斯因沒有物權觀念，拿走了不屬於自己的物品，惹出大麻煩，接著又與阿波羅私下採「交換方式」來解決衝突。這樣的事件在孩子的日常生活中常常發生，因此我們認為非常適合拿來作為孩子借鏡的生活教材。這個練習非常不容易，需要循序漸進、慢慢練習，因為孩子往往對自己的想法深信不疑，有時甚至非常固執且堅持。所以我們的期望是，當孩子若佐證資訊不夠齊全，就要敞開心去接受另一種可能性。

　　在我四處跟大人與孩子實際操作 6 個稟性訓練中發現，理工科

的人，他們在「找出複雜性」、「提問與探究」與「證據與推理」這3項稟性上很強，但是另外3項便呈現弱化狀態。而「觀察與描述」、「比較與連結」及「探索觀點」是關乎創造力的展現，是文科中的「科學」鍛鍊，此消彼長都非平衡狀態，唯有理性與感性兼具的人生，才是為人處事、得以終生學習的最好狀態。

最後說明，6個稟性沒有順序性，可由引導者選擇進行任一項專攻操練，思考路徑也可以自由選擇最適合的來進行搭配。但「觀察」是所有稟性的基礎點，一切的訓練皆由「深思熟慮的觀看」開始。

## 思考稟性5：找出複雜性

搭配思考路徑

（路徑17）元素／目的／複雜層次
（路徑18）複雜性尺度

路徑17「複雜性尺度」通常應用於成人。在觀察1分鐘後，將看到的所有元素，放在一個尺度表格上，重新排列組合，然後分享。再透過引導，建構不同面向的思維模組。

每個人對複雜的定義都不同，但這個路徑迫使學員去觀看「元

素與元素」之間的連結性，這樣我們很容易看見孩子排列順序的思考模式，並給予適時回饋，以改善思考慣性。

使用路徑 18「元素／目的／複雜層次」來觀察畫中出現哪些元素，或是數學元素，然後問孩子：「這些元素的目的是什麼？」最後更往複雜層次推進：「你知道這些元素被擺放在那邊的意義是什麼？」「畫家將這些元素堆砌起來，要告訴我們複雜的層次是什麼？」

我喜歡用這個秉性來帶到數學的人文素養，之前有一個教案是從觀察德國畫家杜勒的黑白畫作〈祈禱的雙手〉開始。然後問學生：「你看到什麼元素？」從顏色、線條、形狀去找出某種規律，激勵學生不停的看、不停的想，隨著左手、右手、青筋、骨節突出、大拇指比較大，還有手腕、衣服袖口、肌肉紋理等元素一一被丟出來，接著詢問學生：「這些元素表現的目的是什麼？」表面明顯的目的當然是「祈禱」，但「還有沒有其他的呢？」

再繼續問：「為什麼大拇指一大一小？」「為什麼骨節那麼突出？」「為什麼手看起來呈現蒼白瘦削之感？」「為什麼畫家要畫手腕？」「為什麼畫家用黑白色呈現，而不是彩色？」大拇指一大一小可能強調「變形」，沒有留指甲、骨節突出看起來像一雙從事勞動的手。後來才發現，原來杜勒也是數學家，曾出版過的《人體比例四書》及《量度四書》，他相信真理隱藏在大自然之中，也相信有一些規律支配著美，因此，在他的藝術作品中，透過這個路徑

很容易挖掘出與數學相關的美學原理，有助於孩子拉近他們與數學的距離！

在這裡，我要給引導者一個提醒，把時間留給孩子去表達。

我在教學上常看到，引導者說著說著，很容易就滿腔熱血的連結到個人經驗，然後滔滔不絕，這時引導者又會變回老師，造成了角色錯亂，視為大忌。切記：引導者有個前提，就是「等待學生回應」。

## 思考稟性 6：探索觀點

### 搭配思考路徑

（路徑 19）進入角色
（路徑 20）多元視角：觀察／思考／我／我們

「對於生活周遭的事物，你有什麼想法？」當很多人被這樣一問，往往顯得為難，自己到底有什麼想法，很多人其實都不清楚，甚至不敢表達與眾不同的觀點。這個稟性訓練的就是，藉由思考路徑一步步察覺自我感受，藉著分享自己想法的同時，也能聽到別人的說法。明明大家看的都是同一幅畫作，但從分享中，可建立起多面向思考，也聽到不同觀點，讓看畫的過程更有趣。

若想再深入探究畫中的每一個物件，可使用路徑 19「進入角色」，從觀察中選定一個物件，想像自己是它，它的動作、表情、情緒傳達出什麼樣的心情？並從中去看懂「情緒」，建立同理。

　　路徑 20「多元視角」，特別適合用來觀看雕像。立體的雕像，提供了 360 度的視角，切分每一個視角：從正面看、側面看、後面看、下往上看……細微的觀察，加上鉅細靡遺的提問，可以發現藝術家創作背後的意義。

　　而「觀察／思考／我／我們」雖然看起來僅多了一個提問，但卻能給予孩子足夠的時間去思考，有助於真正的自我認識及發現自己真正的期待，探索群己關係及互動。

　　不同的思考路徑足以拓展學生的視野，引導者除了協助學生內觀自己，還要協助學生發現，什麼是讓他們的生命產生蛻變的契機。

# 賞識思維也需要
# 教練技法

　　先前提到，家長或老師在實際操練時需要多戴一頂「引導師」的帽子，而形塑思考文化 8 個力量中的「用語」及「互動」是很需要教練技法的。

　　我知道坊間的教練或引導師課程相當多，但是能夠和 6 個思考稟性彼此調和的教練學不容易，因此慎選是重要的。因為這不只是技法或心法而已，更是一門藝術！

　　多年前我上了一堂教練認證課程，名為「ALIGN-ARTS」，我非常喜歡這堂課的命名。「Alignment」的原意包含協作、對齊、同步，「ARTS」則是以下 4 個步驟的英文縮寫：確認目標（Agreed Objective）、反映真相（Reflect Truth）、轉換心態（Transform Mindset）、制定計畫（Set Strategy）。賞識思維的鍛鍊，是使用藝術的介面，但不只是培養觀看藝術的能力，其中的「對話技巧」更是一門高深的藝術。

　　因此，我在賞識思維師資培訓課時，特別邀請善群管理顧問的

首席教練蘇慧玲來現身說法。課堂上她分享「教練學 vs. 教育學」的共通性，即是培養「理解」與「探究」的能力。她表示未來的世界多變且嚴峻，當沒有答案變成一種常態，企業領袖必須更敏銳的去調適企業體質，帶領團隊去理解和探究所有可能性。致勝關鍵就在於成員擁有的 3 種能力：① 調適力、② 應變力、③ 恢復力。這 3 種能力皆非外顯能力，而是一種內在素養、內在力量。

　　她表示，教育學在新課綱很重要的核心之一是「幫助學生理解問題，並且有能力探究原因，最後找到答案完成學習」，概念和教練學不謀而合。「教練學」是透過特定的互動模式，調整你的思維模式，陪伴你最終達成目標的過程。而過程中，教練不會給予答案，而是一起探索，透過提問幫助你思考，最後找到你自己的答案。

　　既然如此，「教練學 vs. 教育學」的第一步，皆是從自我修練開始──更換思維：

① 教練不是教導知識，而是透過提問帶領團隊思考，以及看見事情的不同觀點和高度。

② 教練處理「人」而非「事」。忍住且不急著幫忙孩子解決問題，就是改變的第一步。

③ 教練的另一個重點是「陪伴與建立信任」的關係。

# 溝通及對話技巧

## ① 大人應積極聆聽

發展正向的互動基礎，需要聆聽、接納孩子的想法和觀點。

在我們實際經驗中，首次展開觀察，年紀小的孩子觀察力大多自由奔放，想法源源不斷，我習慣先用「開放式問句」開啟對話，而孩子的回應往往讓人驚豔。3、4年級以上的孩子，他們逐漸想說出標準答案，所以在觀察上更需小心翼翼。家長需敏銳的察覺並抓住改變的契機，鼓勵孩子大膽觀看，看出不一樣，如人、事、時、地、物，或者是抽象元素、線條、形狀、色彩等，才開始做相關引導。

## ② 大人應尊重孩子的任何感受

亞洲社會對於分享感受和情緒較內斂及含蓄，所以這是一個很好的機會，讓孩子去體察自己的感受，並學習運用適切的語言表達情緒。國小3、4年級以上的孩子，往往因課堂上的教學進度，鮮少有機會發表感受，但其實他們有好多話想說，這鍛鍊是一個釋放的機會，也能拉近與孩子的距離。

但每一個提問都有時間規範，謹記要有系統的、有意識的在時間控管內完成分享，避免孩子在詞窮時，父母或老師卻捨不得離開而窮追猛打，出現反效果。

### ③ 避開說教陷阱

「形塑思考的文化」中提到，學生被師長與同儕所理解、重視與尊重時，學得最好。

家長在鍛鍊的過程中，擁有多重身分，包含老師、引導者及家長。在不同的階段，需要有意識的知道何時需轉換身分，如果在引導的過程中逐漸落入「說教」，最後孩子就會失去興趣與專注力。家長必須知道，回應的目的是為了讓孩子認知到，需要學習及改善的地方，而家長也要注意回應時的心態及出發點：

◆ 以「給予貢獻」為出發點而非「批判」對方

◆ 不是打擊、討好、諷刺

◆ 勿用「建議⋯⋯」、「你最好是⋯⋯」、「你應該⋯⋯」、「你需要⋯⋯」

◆ 回應不該包著糖衣：「沒錯⋯⋯但是」、「很好⋯⋯不過」

### ④ 3R 技巧

聆聽時可以使用蘇慧玲教練提供的 3R 技巧，包含「接收」（Receive）、「覆述」（Rephrase）、「反映」（Reflect）。充分專注的聆聽，並解讀和梳理孩子的表達內容，尤其是「覆述」，除了幫助孩子表達自我，釐清彼此演繹的落差之外，更重要的是指出重要思考及想法，以吸引孩子注意過程中的某些概念及做法。請不要對孩子的解讀做任何評斷，讓他們盡量把自己的看法表達出來。

最後，家長再連結自己的想法後給予回饋，這樣孩子真實的想法才不會被年長者影響，而改變原先說法。

下一章我們將進入實際操作，每一個思考稟性都搭配 2 幅畫作，實際演練給想要陪孩子看畫、跟孩子從小一起鍛鍊美學肌肉的大人們，同時也會分享自己在「ALIGN-ARTS」教練認證課程中所學習到的一些方法論。

大手牽小手
進入賞識思維
世界裡

前言：
# 在實際操作之前……

　　懂得了賞識思維的理念、技法與心法之後，這一篇章中，我們將進入實際操練環節。每一個思考稟性皆選出 2 幅藝術畫作，搭配不同路徑，訓練大腦不同思考面向。這 12 篇的示範練習，都是我們團隊經過無數次操練，儲存下許多資料，且經過反覆修正的結果，在此不藏私的與各位分享。

　　每一幅作品的「實際操作」中，皆分為「Part I 基本操作」與「Part II 延伸對話與應用」兩部分，家長和老師可個別針對孩子的年齡層，進行合適的鍛鍊。基本上，每幅作品皆需觀看至少 1 分鐘，而整個練習過程至多觀看 3 分鐘，觀看完即開始進行對話、分享。名畫示範多以親子對話為例，教師可另行運用於課堂。記得！請務必掃 QRcode 觀看更清晰圖片，才能完整且全面的「觀察」。

　　每個孩子都不同，如何適性揚才，家長或老師可用簡化的「3+6 的框架」彈性調整來設計自己的教學目標。

## 賞識思維的 3+6 框架

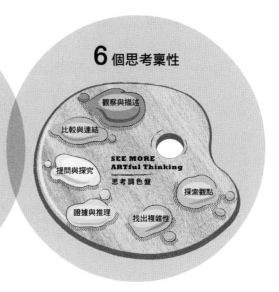

3 個視覺智能層次

層次 1：視覺極致享受
層次 2：理解的滿足感
層次 3：包容與回應

6 個思考稟性

觀察與描述
比較與連結
提問與探究
SEE MORE
ARTful Thinking
思考調色盤
探索觀點
證據與推理
找出複雜性

「3」個視覺智能層次，是我參考曾來台策展的西班牙時尚攝影鬼才大師尤傑尼歐（Eugenio Recuenco）在他的「365°特展」英文官方網站所提及關於鑑賞的 3 種層次，分別是：

◆ 層次 1：視覺極致享受（Pleasure to contemplate）

◆ 層次 2：理解的滿足感（Satisfaction to understand）

◆ 層次 3：包容與回應（Understanding and reaction）

層次 1、2 比較側重在藝術教育中的鑑賞力鍛鍊，而層次 3 則是非藝術系出身的家長和老師可以著力的，因為這是在訓練反思智

力，提升孩子的自我精進與省思、增進他們的同理與關懷。

「6」個思考稟性，則可與 3 個視覺智能層次互相搭配活用。而針對年紀較小的孩子，可側重在提升孩子「觀察與描述」的思考稟性，以提高他們思考語言的詞彙。

重要的事必須再次強調，幫助孩子深思熟慮的觀看，需要耐心及耐力，不要一開始就破哏給答案，也不要等不及孩子回應就幫忙搶答，鼓勵他們廣博冒險去觀察，把具有挑戰性的回應留給孩子，為將來的再鍛鍊保留驚喜。

**名畫示範練習 1**

# 荷魯斯之眼

**鍛鍊思考稟性**：觀察與描述

**使用思考路徑**：觀察 5×2

**藝 術 作 品**：金字塔出土的綴飾「荷魯斯之眼」（The Eye of Horus）

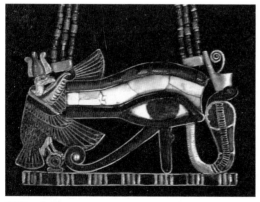

©Wikimedia Commons

**請務必掃描
QRcode
看更多細節**

# 突破盲點，認識與生俱來的視覺能力

在大量用眼的 3C 世代，孩子更需要知道眼睛是啟動大腦思考的第一個人體重要感官！

亙古至今，眼睛在各民族傳統文化中皆有崇高的象徵意義，也是許多繪畫作品的主題或重要元素。例如，台灣原住民的「祖靈之眼」即象徵著祖先的凝視，對子孫們的看顧與庇佑，除了祝福子孫，也告誡子孫保守內心的良知。古埃及文明的「荷魯斯之眼」，在西洋藝術史上是極具代表性的象徵，象徵全知全能、遠離痛苦，分辨善惡等寓意，因而被古埃及人視為護身符，並且出現在各類型的媒材上。

這個藝術作品主要的鍛鍊目標，是協助家長帶領孩子，開始認識眼腦鏈結的關聯性，讓靈魂之窗不再限縮於看東西的眼目，而是善用與活化待開發的大腦，以培養未來各行各業都需要的精準「眼光」。

「眼目」是人體的一個感官，「眼光」卻是一種鑑賞力，是觀看事物的理解與判斷能力。眼目扮演著觀察與鑑賞的先鋒，透過視神經傳遞訊息到大腦，再經視覺信息的精密處理過程，完成高層次的思考，是一串非常複雜的過程。透過這個鍛鍊，家長可以和孩子一起發掘自己與生俱來視覺素養上的獨特性與長處，進而欣賞自己的優點、珍視自己的視覺感官。

孩子可能已知道此作品的名稱，甚至熟知故事開始滔滔不絕。此時是家長藉機分享關於「視覺盲點」的最佳機會！越小的孩子越不容易落入經驗智力的陷阱，針對國小中年級學生，開啟審美感知的能力，可以先從解決盲點開始。

　　人類的眼睛結構天生有無可避免的盲點，視網膜後方的眼底，在正對視神經的起始處，有一處白色、圓形隆起的視神經盤，這是神經纖維進出的位置，影像雖能夠在此處形成，卻沒有感光細胞，無法感應光線產生神經脈衝，讓腦部無法形成影像，故此處稱為「盲點」。

　　眼睛上的盲點，延伸成日常的盲點，生活的經驗與體驗，都是我們對事件判斷或抉擇的重要基礎。但這些經驗，往往也是造成生命「盲點」的主因。慣性盲點使我們落入經驗性的假設與解釋的陷阱，讓我們在人際關係間、看待事物時建立慣性模式，使我們陷入窠臼而不自覺。

　　這個練習，特別能顯露此慣性帶來的觀察盲點。年紀越大的孩子在完成成人賦予的任務要求後，會自動停止觀察，成人則是在簡要觀察後立刻進行詮釋與價值判斷。這些都讓我們遺漏了許多關鍵細節。

　　即使腦中已經出現了詮釋，但要有意識的管理它。只要繼續累積觀察，最後統整所有的細節產出的詮釋，就可以超越盲點。

　　以周哈里窗理論來解釋，認知高的孩子，家長透過提問，可以

觀察與描述

比較與連結

提問與探究

證據與推理

找出複雜性

探索觀點

慢慢打開觀看及思考的盲點；針對低年級的孩子，家長則會更清楚的看見孩子待開發的隱藏能力！

　　我們的關鍵在於養成孩子深思熟慮的觀察與描述的習慣。最終希望能夠幫助孩子培養出一看再看，不斷挑戰自己視覺素養的極限，也是一種心智模式的鍛鍊。

|  | 自己知道 | 自己不知道 |
|---|---|---|
| 他人知道 | 開放我 | 盲目我 |
| 他人不知道 | 隱藏我 | 未知我 |

**周哈里窗理論**

實際操作

POINT!

**適合年齡：3～10歲。**

向孩子展示觀看的藝術作品，但不要揭露其名稱。

幫助他們更深思熟慮的觀察，好好蒐集細節，整合細節再去進行解釋。

**PART I** **基本操作**

● **步驟 I：第一次 I 分鐘安靜的觀察，然後找出藝術作品中的 5 樣東西。**

　　家長：孩子，現在我們要播放一段音樂，在音樂裡，我們要玩一個用眼睛找線索的遊戲，誰都不可以說話，只能張大眼睛在作品中開始找線索！現在仔細看，找出 5 個你觀察到的東西，什麼都可以。可以運用手指，從圖的最上面開始，往下移到中間，再移到最下面。然後從左邊看到右邊，繼續找，直到音樂結束。

　　（當 1 分鐘音樂結束）

　　家長：請你用「我看到……」開始和我分享看到的東西。

　　（當孩子分享完後，家長也可分享自己看到的 5 項觀察。）

觀察與描述

比較與連結

提問與探究

證據與推理

找出複雜性

探索觀點

（可參考下方「觀察 5×1 實例紀錄」做比對。注意！不要揭露給孩子所有的答案，為接下來的觀察保留一點驚喜。）

| 分類 | 觀察 5×1 實例紀錄 |
|---|---|
| 顏色 | 黃、藍、紅、綠 |
| 人 | 手、眼睛、藍色、白色的眼睛、有很像神的身體、眼睛旁邊像一隻手、眼睛像球、眼睛像鑰匙 |
| 鳥 | 一隻鳥、有一隻鳥好像在抬著一座橋、金色的鳥、鳳凰、一隻彩色禿鷹、金色／藍色／紅色的鳳王、老鷹、老鷹有魚尾巴 |
| 大象 | 大象的鼻子、大象的臉 |
| 蛇型 | 眼鏡蛇、蛇的尾巴、蛇的身體像彈簧<br>藍色／紅色／金色的蛇、蚯蚓 |

- **步驟 2：第二次 1 分鐘安靜的觀察，找出藝術作品中另外 5 樣東西。**

　　**家長：**看完了嗎？這個思考路徑需要我們進行第二次觀察，除了剛才注意到的 5 個東西，再找出 5 個剛剛沒有觀察到的事物。

　　**孩子：**我找不出來。

　　（這回應很正常，爸媽不必心急，給自己和孩子一點時間練習。）

**家長：**有一句話叫做「相信就看得到」。發揮你眼睛的超能力，現在需要請你的大腦來幫忙！我們先深呼吸，把眼睛閉起來，先告訴自己，一定還可以找到新的細節。好，現在張開眼睛，再看1分鐘，用你的手指從圖片的上到中到下、左到右慢慢看。若真的有點難，我們可以從人、事、物、顏色、形狀、線條的分類來觀察。

　　（請參考「觀察5×2實例紀錄」做比對，建議家長僅示範1、2個比較顯而易見的項目就好，把機會留給孩子。）

觀察與描述

比較與連結

提問與探究

證據與推理

找出複雜性

探索觀點

| 分類 | 觀察5×2實例紀錄 |
|---|---|
| 形狀／文字 | 9（數字）、不（部首）、下（部首） |
| 鳥 | 鳥頭上戴著一個皇冠、鳳王的手像扇子、鳳王的尾巴、魚鰭、鳳王的腳像鑰匙孔、金色鳥有尖銳的嘴巴、老鷹帶著王冠、像鴿子尾巴 |
| 身體部位 | 魚尾巴、青蛙舌頭、變色龍的舌頭、舌頭、尾巴、眉毛、翅膀、脊椎、鱗片 |
| 形狀／物品 | 一張椅子、水壺、爪子、王冠、地面、有腳鍊、有像眼睛的橋、戒指、奇怪的喇叭、滑梯、很像置物櫃、扇子、馬桶、彩色的圓桶、彩色管子、喇叭、帽子、棺材、湯匙、腰帶、彈簧、線條、橋也像車子、牆壁、櫃子、藍色的管子像一條路、寶石 |

（續）

| 分類 | 觀察 5×2 實例紀錄 |
|---|---|
| **串珠**<br>（針對串珠的觀察<br>有很多說法，<br>因此我們把它<br>分為一類） | 3 個串珠、以藍紅黃綠為規律的珠子、金色的珠珠、珍珠、金珠、綠紅藍和金色的串珠、綠色／紅色／藍色像水管的串珠、綠色／紅色／藍色像水管的圖案 |
| **其他物品** | 勺子、手環、水管、牙齒、半圓蛋糕、玉、地板、存錢筒、吸管、車站、金色的帽子、指示牌、玻璃瓶、皇冠、彩色的地板、彩色棍、彩色櫃子、彩虹、瓶子、椅子、象牙、黃金、管風琴、橋、橋很像一個吹風機、隧道、牆壁、講台、藍色的戒指 |

　　鼓勵孩子大膽、冒險的去觀看所有細節。除了提醒他們跳脫第一印象和明顯特徵的觀察之外，更要幫助他們放慢速度並進行仔細、詳細的觀察，當孩子開始說很多「他個人」認為、解釋或詮釋的時候，必須將他們拉回視覺的觀察與觀看層次。思考路徑不僅用於看畫，更適用於所有生活、工作事物，想跳脫慣性盲點，就從解決觀察盲點開始。

　　實際操作經驗中，我們往往遇見孩子說滿 5 個項目就覺得滿足，讓他們做第二次觀察，再找出新的項目時，往往就卡住。因此不管什麼樣的鼓勵、引導方式，重點都在於培養孩子不斷的「觀察與描述」，即近距離觀看世界與描述事物的良好習慣。這樣的練

習，在之後鍛鍊「觀察 10×2」的思考路徑時，就會變得輕而易舉了！

### ● 步驟 3：統整想法歷程

最後的收尾，可使用「我以前認為……我現在認為……」的思考路徑（屬於「比較與連結」思考稟性），讓孩子用自己的語言去省思過程中想法上的轉變。並詢問他們這樣的思考方式，還可以運用在什麼地方？

### PART II 延伸對話與應用：學會看眼神

我女兒透過從小的鍛鍊，竟可以發揮在閱讀考題上，讓自己冷靜、耐心、仔細、甚至願意重複閱讀考卷，做到解題正確。其實孩子在考試上最常犯的錯誤就是閱讀太快，進而誤解考試題目，從「觀察 5×2」所鍛鍊出來的習慣，可以成為修正學習行為的新方法。

在觀看〈荷魯斯之眼〉時，很難忽略中間的大眼睛，如同我們處在疫情的生活中，因病毒肆虐，大家逼不得已天天戴著口罩，能夠察覺對方情緒的地方，似乎只能集中在眼睛上！看懂「眼神」，就是重要的關鍵。

## ● 步驟 1：描述自己的感受

家長可以問孩子：「這個作品帶給你什麼樣的感受？」

| 學生感受實例紀錄 |
|---|
| 我覺得他像一個妖怪，所以很可怕。 |
| 我覺得他在生氣，都快要翻白眼了，因為上面的部分沒有合起來。 |
| 我覺得這個眼睛很可怕，因為一般人都有 2 隻眼睛，他只有 1 隻眼睛。 |

## ● 步驟 2：練習眼目傳情

預備一些「情緒」選單，請孩子用眼睛表演情緒讓你猜。通常生氣的情緒比較不會出錯，但表達開心的眼睛，在我們的課堂經驗中，卻有同學解讀為無奈、愛睏、生氣等完全相反的情緒。

透過這個練習可以讓孩子知道，眼神能夠傳達情意，但接收者往往會錯意，導致誤會產生。

## ● 步驟 3：連結、回想過往受挫經驗

這時可以請孩子回想，過往是否遭受不友善的眼神對待，當下有何感受？同時家長能藉由可見的思考，加以安慰、釐清，再利用這個機會，強化在溝通表達上眼神的重要性。

觀察與描述

比較與連結

提問與探究

證據與推理

找出複雜性

探索觀點

| 生活聯想實例紀錄 |
| --- |
| 我想到媽媽一次叫我做 2 件事的時候，眼睛會很忙。 |
| 讓我想到午休的時候很想睡覺。 |
| 我覺得很可怕，讓我想到看鬼片的時候。 |
| 很像妹妹瞪我的眼睛。 |

# 藝術作品故事

　　此藝術作品是 1922 年從古埃及法老圖坦卡門（Tutankhamun）金字塔裡出土的首飾。

　　出土時佩戴於法老王身上，推測是護身符。作品上的眼睛出現在許多古埃及文物中，是古埃及重要的象徵之一。它在壁畫、飾品上隨處可見，常作為抵禦邪惡、危險和疾病、分辨善惡及帶來幸福的護身符。此眼睛來自古埃及神祇「荷魯斯」，外形是隼頭人身，是代表神權的天空之神。他的右眼代表太陽，左眼代表月亮，頭上戴著代表上下埃及的紅白雙冠，手中握著掌握生命的鑰匙「安卡」。

　　除了荷魯斯之眼外，眼睛雙側則代表上下埃及的王冠。右方的眼鏡蛇為下埃及的守護神瓦吉特（Wadjet），左邊的禿鷹是上埃及的守護女神奈赫貝特（Nekhbet）。在上下埃及統一後，古埃及的

國王把兩方守護神合併為維護力量與上下埃及的統治象徵，將其刻在皇冠、首飾上。

此藝術作品的材料為金、銀、寶石、玉石、銅、貝殼等，皆代表多重象徵意義：金色是太陽的顏色，象徵生命的源泉與永恆；深藍色的青金石代表深夜的天空，是來自遙遠阿富汗的寶物；藍綠色的綠松石（或以綠色釉料取代）象徵尼羅河帶來的生命之水，有再生之意；紅色的玉髓或碧玉如血，代表生命。

## 名畫示範練習 **2**
# 海底生物

鍛鍊思考稟性：觀察與描述

使用思考路徑：名詞／形容詞／動詞

藝 術 作 品：〈海底生物〉（Fish Catalogue mosaic, 100B.C.），
作者不詳

觀察與描述

比較與連結

提問與探究

證據與推理

找出複雜性

探索觀點

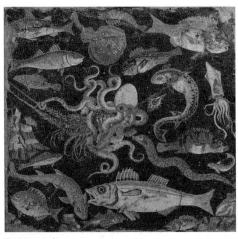

©Wikimedia Commons

請務必掃描
QRcode
看更多細節

# 就這樣，激發孩子即興創作潛力

有一天我去國文補習班接女兒回家，看到一位爸爸苦惱的和老師說：「老師，我覺得我女兒是圖像學習型的小孩，有沒有什麼方法可讓她更喜歡寫作？」我回想小時候學習國語文的挫敗經驗。那個年代沒有這麼多的教育理論及多元的選擇，父母和我，為了學習國文都吃盡了苦頭。

這麼多年過去，在我們做過的調查中，老師對於國語文「深度學習」的內涵仍有不變的堅持，但面對周邊這麼多「滑世代」小孩，以有限的上課時間，如何才能讓學生達到閱讀文章後，對課文深究，思考文章深層的意義？說出自己的看法？老師是否可以突破傳統教學的框架，讓學生自由探索文本中的意義？並能夠教導學生連結學習到的知識，跨領域運用至其他操作層面，形成內心價值？

從過去 2 年進班操作的實驗教學中，我們意外發現賞識思維是一個激發寫作潛能非常好用的新方法！我們在鍛鍊「觀察與描述」稟性上，採用「名詞／形容詞／動詞」的路徑，最後孩子在練習寫作上居然產出意想不到的效果。

好多次，學生在台上朗讀自己即興創作時，我看到一旁批改作業的班級導師，突然抬頭望著孩子，露出驚喜和感動的神情，那個瞬間，我不但覺得自己好像替圖像學習型的孩子找了新解方，也從過往自我貶低的信念枷鎖中被釋放出來。

為何這些看似簡單的寫作素材，可以發揮這麼大的效用？

我想起教練學的一個公式：「$P = p - i$」。P 為 Performance，是人的表現；p 為 potential，代表人的潛能；i 為 interference，表示人為的阻礙或干擾。教練要發生作用，先要去除阻礙與干擾。

套用這個公式，如果只使用文本，對聽覺或圖像學習型的孩子，反而成了學習阻礙或干擾；但如果使用藝術或音樂作品，則更容易激發感受力和想像力，再藉由老師引導，就能輕鬆寫出語意完整的句子。

認識我先生快 20 年，最近才發現女兒像他一樣屬於聽覺型學習者，在與孩子的拉扯經驗中，才辨識出教師的聲音、語調，對聽覺型學習的孩子可能也是一種學習阻力或助力！除此之外，先前我堅持用特定老師或教學方法讓孩子學習樂器，這種偏見也是發揮潛能的另一種阻礙或干擾。

此篇的最後，我會運用同一幅繪畫作品做「永續發展目標」（SDGs）主題的延伸。我們是一個海島型國家，但對於海洋知識、生態保護和關注卻相當缺乏。大多數成人觀看這幅作品時，都聯想到海鮮美食：焗烤龍蝦、刺身拼盤、甜蝦、酥炸牡蠣……涵蓋的範圍十分有限。也許這是一個好機會，讓家長與孩子一同開始關心和珍惜我們的海洋生態，從關注海鮮的思維提升到關懷海洋文化。

一幅畫作，多重見解，沒有單一答案，透過課程的設計可以達

到最高思考目標，促進孩子的自我內觀與反思。最重要的是，每個人的自省也幫助了他人的成長，這就是「形塑思考文化」第6條所講的，「學習與思考，不僅要個人努力，更需眾志成城。」

**實際操作**

**Part I 適合3～6歲，但家長可適時調整語彙。**

**Part II 特別適合國小3、4年級。**

家長可在家中開始幫孩子練習口語表達的描述能力，

最後才鍛鍊詞彙組合的能力。孩子在分享時，

家長可能要針對不同詞彙定義加以說明，

表示人、事、時、地、物、情感、概念、方位等實體或抽象事物的語詞。

**PART I 基本操作**

### ● 步驟 I：廣博、安靜的觀察畫中的名詞

家長：孩子，現在我們要播放一段音樂，在音樂裡，我們要玩一個用眼睛找線索的遊戲，誰都不可以說話，只能張大眼睛在作品

中開始找線索！現在仔細看，找出 5 個你觀察到的名詞，什麼都可以。可以運用手指，從圖的最上面開始，往下移到中間，再移到最下面。然後從左邊看到右邊，繼續找，直到音樂結束。

（當 1 分鐘音樂結束）

**家長**：請你用「我看到⋯⋯」開始和我分享看到的東西。

**孩子**：我看到章魚、鰻魚、龍蝦，其他我不知道，我講不出 5 個名詞來。

（大多數孩子習慣性想說出多種魚類名稱，如章魚、金魚、鰻魚等，可能在觀察上就被困住了。這時需要用「引導性問句」邀請孩子往畫作中的其他元素進行觀察，而非執著於魚種。）

家長：除了很多魚之外，還有其他東西可以觀察喔。我看到一隻鳥、大海、灰色、方形白點、裂痕、破洞！你再試試看！（參考下方「名詞實例紀錄」做比對。注意！不要揭露給孩子所有的答案，為接下來的觀察保留一點驚喜。）

| 分類 | 名詞實例紀錄 |
|---|---|
| 海洋生物 | 魚、小魚、大魚、龍蝦、鯊魚、金魚、海鰻、蝦子、魷魚、比目魚、烏賊、章魚、電鰩、花枝、金頭刀、吳郭魚、骨螺、鱟、紅鮋魚 |
| 顏色 | 金色、黑色、白色、紅色 |
| 其他 | 眼睛、石頭、海、墨汁、鳥、翠鳥、尾鰭、眼睛、觸角、大海 |

## ● 步驟 2：找出適合的形容詞

**家長：**我們現在要進行第二次觀察，除了剛才注意到的 5 個元素外，再想想 5 個「形容詞」，用來形容你觀察到的元素。

（當 1 分鐘音樂結束）

（形容詞的定義是用來修飾名詞，描述具體事物的外型、材質、狀態，或者抽象的情緒、感受。針對較年幼的孩子，可能不懂得什麼是形容詞，家長需要轉換用語幫助他們理解。）

**孩子：**魚在游泳。

（當孩子這麼回答，我們知道孩子並不明白形容詞的意思，**不用立即指出孩子的錯誤**，可適時和孩子一起練習把這個詞語改為形容詞，「游泳」這個詞可在此思考路徑的下一步「動詞」（動作）時再提出。家長可進行以下回覆。）

**家長：**你已經提出下一步我們要用的動詞了！那我們先把這個字記下來，你覺得「游泳」的魚怎麼讓身體移動？牠用什麼姿勢？我們一起想一想。

**孩子：**扭來扭去的魚，左右擺動的魚？

**家長：**還不錯，我們再試試別的，這片大海給你什麼感覺？

**孩子：**黑黑的、髒髒的，陰森森、很擠的感覺。（參考下方「形容詞實例紀錄」做比對，建議家長自己也做練習，但僅示範 1、2 個比較顯而易見的項目，請把機會留給孩子。）

| 分類 | 形容詞實例紀錄 |
|---|---|
| 魚 | 張嘴的魚、不真實的魚、奇怪的魚、很醜的魚、白色的魚、笨笨的大魚、死掉的臭魚、不快樂的食人魚、可愛的比目魚、紅紅的紅鰡魚、漂亮的金頭刀、危險的電鰻 |
| 金魚 | 小小的金魚、嘔吐的金魚、無辜的金魚 |
| 鱸魚 | 有病的鱸魚、快樂的鱸魚、死掉的鱸魚 |
| 鯊魚 | 可愛的鯊魚、凶凶的鯊魚、有問題的鯊魚、愛打架的鯊魚、可怕的鯊魚、凶惡的鯊魚 |
| 龍蝦 | 龐大的龍蝦、強大的龍蝦、可憐的龍蝦、在逃跑的龍蝦、求救的龍蝦、昂貴的龍蝦、危險的龍蝦、凶猛的龍蝦、凍僵的龍蝦、鼻子很長的龍蝦 |
| 章魚 | 吃飽的章魚、勇敢的章魚、帥氣的章魚、粉紅色的章魚、驕傲的章魚、巨大的章魚、可愛的章魚、攻擊的章魚、盯人的章魚、狡詐的章魚、中間的章魚、開心的章魚、刺傷的章魚、力氣大的章魚、凶狠的章魚、強壯的章魚 |
| 烏賊／透抽／魷魚 | 可怕的烏賊、恐怖的烏賊、亂飄的烏賊、悠哉的烏賊、柔軟的透抽、可怕的魷魚、烤熟的魷魚、噴汁的魷魚、無聊的魷魚 |
| 墨汁 | 烏黑的墨汁、流動的墨汁 |
| 電鰻 | 呆呆的電鰻、電死的電鰻 |
| 蝦子 | 奇怪的蝦子、升天的蝦子 |
| 鳥 | 五彩繽紛的翠鳥、紅色的翠鳥、悠閒的鳥 |
| 其他 | 堅硬的石頭、凶惡的鱟、尖銳的骨螺、擁擠的大海、驚嚇的章魚眼睛、很有戲的魚眼睛 |

## ● 步驟 3：加入動詞

**家長：** 現在，我們要進行第三次觀察，再想想 5 個動詞，用來說明我們剛剛觀察到的元素，正在做什麼？或者出現什麼動作？完成「名詞＋形容詞＋動詞」的句子組合。

（當 1 分鐘音樂結束）

**孩子：** 魚在游泳。

（孩子會重複剛剛說過的詞語，這時家長可用「引導性問句」，鼓勵孩子再看看其他元素。也可運用遊戲競賽方式，與孩子輪流接龍。）

**家長：** 你記得剛剛說的魚在游泳，左半部這區有一隻鳥，你覺得牠在做什麼呢？

**孩子：** 牠在休息、牠在找食物。（參考下方「動詞實例紀錄」，注意！適時的舉出特別的例子，幫助孩子開拓聯想的廣度）

**家長：** 太好了，把我們兩人找出來的加 在一起。我們累積了 10 個名詞、10 個形容詞、和 10 個動詞，現在我們可以進行句子組合了！

（經過我們多次進班測試，孩子的視覺智能還是相當敏銳，透過圖像累積詞彙的方法，更誘發了他們的感受力及想像力，讓即興創作非難事，每個人都有機會成為小詩人！）

| 分類 | 動詞實例紀錄 |
|---|---|
| 魚 | 魚在吃鯊魚、魚在唱歌、魚在游泳、電鰻在睡覺、電鰻在休息、鱸魚在游泳 |
| 鯊魚 | 鯊魚在覓食、鯊魚在捕獵、鯊魚在發呆、鯊魚在瞪人、鯊魚在轉彎、鯊魚在攻擊、鯊魚在休息 |
| 龍蝦 | 龍蝦在求救、龍蝦在逃跑、龍蝦在跳舞、龍蝦在攻擊、龍蝦在取暖、龍蝦想逃 |
| 章魚 | 章魚在打架、章魚在吃龍蝦、章魚在守護、章魚在瞪人、章魚在游動、章魚在跳舞、章魚在攻擊、海鰻在咬章魚 |
| 烏賊／透抽／魷魚 | 烏賊在噴墨魚汁、透抽在游泳、魷魚在哭泣、魷魚在攻擊、魷魚在放空 |
| 鳥 | 鳥在走路、鳥在找食物、鳥在吹風、鳥在想要吃什麼當晚餐 |
| 其他 | 全體生物在動／在群聚、鱟在死亡、蝦子在發呆 |

### ● 步驟 4：統整想法歷程

　　最後的收尾，可使用「我以前認為……我現在認為……」的思考路徑（屬於「比較與連結」思考稟性），讓孩子用自己的語言去省思過程中想法上的轉變。並詢問他們這樣的思考方式，還可以運用在什麼地方？

## <span>PART II</span> 延伸對話與應用：寫出情感的詩句

### • 步驟 1：將以上詞彙組合，寫出詩句

以下是我們使用同樣路徑在 4 年級課堂上操作一幅梵谷的畫作〈黃色小屋〉的即興創造成果。看到學生們協作完成這樣詩詞，讓人非常感動。可掃 QRcode 參考此影片操作。

請務必掃描
QRcode
看更多細節

「藍藍的，行人慢慢的走路，橋上的火車在冒煙，在行駛，人還沒回家煮飯，煙囪就不冒煙了。一扇窗戶沒有關，風吹得窗戶嘎滋嘎滋的響，在等心愛的人回來。」

「人在走，樹在搖，雲在飄，時間也不等人，正在緩緩的流動著，讓這份美好延續下去。」

「起風了，樹葉被吹落了，灰暗的天就要下雨了，人們匆匆忙忙的趕著回家。」

「直直的煙囪，流動的白煙。貧窮的人正在哭泣，單調的房子彷彿也被拋棄了。」

「火車緩緩經過小鎮，煙在微暗的天空緩緩飄動。人們緩緩行走在小路上，樹葉隨著風緩緩飄落。」

共同創作的好處是，除了跳脫本位思考之外，藉由他人的協作、分享拓展觀點及累積寫作素材，最後進行挑選，依照自己的想法，重新排列組合成短文，往往驚艷自己和他人。

針對較小的孩子或在家操練的狀況，我們發現，透過視覺感官搜集到這一些看起來微不足道的觀察，累積的素材，讓即興創作的能量一樣精彩。他們對於情感的想像和表達能力都超乎我們預期，原來不是孩子做不到，而是我們沒有用對方法。經由鍛鍊，他們可以將抽象的感情具象化，並化情意為文。

108課綱中，有關國語文領域的學習表現分為「聆聽」、「口語表達」、「標音符號與運用」、「識字與寫字」、「閱讀」與「寫作」6個類別，而「名詞／形容詞／動詞」這個思考路徑特別適合用來鍛鍊「口語表達」與「寫作」中的核心素養。

### ● 步驟2：「永續發展目標」保育海洋生態

在觀看〈海底生物〉時，很難忽略畫面中眾多的魚和牠們的眼睛，在與孩子分享藝術家與藝術作品的故事後，可以進一步與他們反思探討2個問題：為什麼創作者把這些生物描繪得栩栩如生？創作者跟這些生物的關係如何？

孩子可能會說，創作者想透過作品表達的是豐富的魚獲、喜歡魚類等，從這個對話可以逐漸延伸到古代的人透過釣魚來果腹討生活。我們可以透過分享宜蘭漁夫藝術家劉生根爺爺描繪的捕魚方式

演進，讓孩子理解「節制不貪婪」的捕釣心態，存著與物種共存的價值觀，這才是維持海洋永續生態的核心素養。

左圖是使用「流刺網」捕魚狀況，大小魚只要經過流刺網都會被捕獲，導致小魚無法順利長大，此捕魚法現在已被禁用。（2張畫作圖片，由劉生根大漢孫-劉文正提供）

右圖是「釣艚仔」捕漁法，以一艘母船帶著許多竹筏出海捕魚，竹筏的漁夫釣捕漁獲後，再將漁獲送回母船，60年前的南方澳漁民使用這種捕魚方式，1970年後，則被漁獲量較大的大型圍網、扒網取代。

## 藝術作品故事

〈海洋生物〉為義大利那不勒斯考古博物館所收藏，出土自龐貝古城的「幾何馬賽克之家」（House of the Geometric Mosaics (VIII.2.16). Museum inv. 120177）的海洋生物馬賽克（Mosaico）作品，推估製作於西元前1世紀～西元1世紀間。

在古羅馬馬賽克中，經常描繪地中海海鰻還有章魚與龍蝦的捕食關係。龐貝城於西元79年維蘇威火山爆發後，火山灰吞噬了當時的龐貝城與人們。1599年，建築師多梅尼科·豐塔納因開闢地下

水道，而發現龐貝古城的石牆一隅。1738 年，遭遇同樣命運的古城赫庫蘭尼姆也被發掘出來，10 年後在那不勒斯國王與王后的資助下，龐貝城終於重現天日。

〈海底生物〉是由一塊塊的馬賽克拼貼而成，也稱「鑲嵌藝術」。這種稱呼來自於希臘文「Musa」，它是掌管詩歌、藝術、科學的女神名字。所以鑲嵌技術與藝術表現形式之間有著密切的關聯。藝術家自古希望作品能夠永存於世，一直尋找耐久而不變質的材料。在立體的表現方面，產生了石材雕刻、金屬鑄造；在平面的表現，則是鑲嵌。

拜占庭帝國時代，君士坦丁大帝讓基督教合法並大力推動，於是大量的教堂開始使用馬賽克來美化，使得鑲嵌藝術獲得意想不到的發展。羅馬貴族們為了炫耀財富，甚至把金箔燒制於透明玻璃上製成金色嵌畫，這是馬賽克鑲嵌藝術發展的黃金時期。

西元 726 年，東羅馬帝國皇帝利奧三世下令：教會不得在禮拜中使用圖像，直到西元 843 年才解禁，這其中大約 120 年，中斷了鑲嵌畫的製作，也讓鑲嵌畫傳統技術傳承上有了斷層，隨著時光流逝，也使鑲嵌畫技術步入衰退期。

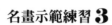

**名畫示範練習 3**

# 國會大廈——
# 陽光透過霧氣

**鍛鍊思考稟性**：比較與連結

**使用思考路徑**：觀察／感受／連結

**藝 術 作 品**：〈國會大廈——陽光透過霧氣〉（Houses of Parliament: Sun
Breaking Through the Fog, 1904）

by 奧斯卡・克洛德・莫內（Oscar-Claude Monet）

©Wikimedia Commons

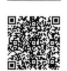

請務必掃描
QRcode
看更多細節

# 「以莫內之名」的感知覺醒運動

2021 年 10 月，我在大稻埕國際藝術節參加世紀藝論（Arts Argued）一個非常有趣的「SIMFO 氣候變遷模擬工作坊」。過往的藝術節中，極少探討這種嚴肅的環境議題，基於好奇心，我必須參加。

在此工作坊中，SIMFO 創辦人麻省理工史隆商學院的薛喬仁博士，運用學院與美國智庫 Climate Interactive 合作開發最先進的 En-ROADS 氣候變遷模擬遊戲，讓學員透過「角色扮演」——世界政府、工商業、氣候鷹派、潔淨科技等相關人士，體會聯合國在洽談氣候變遷議題上，國與國、產業與產業之間相互協調，以及跨界協作的難處。厲害的是，他們透過視覺感官訊息的重新輸入，瞬間連根拔除了人們對節能減碳議題上很多根深蒂固的錯誤觀點及本位主義。

## 以視野、視角、視實，扭轉偏見

首先，大家被賦予一個崇高、具跨國性的願景：我們必須以領袖宏觀的「視野」，帶領世人在 2030 年之前，控制全球增溫 2℃以下，甚至是 1.5℃的目標。為此，大家必須拋除己見，以嶄新「視角」尋找結盟夥伴，在調配或妥協中提出各種解方，找出產業與環

觀察與描述

**比較與連結**

提問與探究

證據與推理

找出複雜性

探索觀點

境生態系統可以共存的平衡方式。

　　薛博士提出了諸如：能源供給、運輸、建築與工業、經濟與人口成長、土地與工業碳排放、碳移除技術等 6 個面向，共 17 個解方。最後，薛博士將大家討論出的解方「組合」，透過電腦模擬器產出的真實數據，立即回應這些解方的適切性與有效性，也就是「視實」（事實）。

　　剛開始，大家為了維護各自產業利益，協商時刀光劍影、互不相讓。好幾輪下來，從模擬器的數字顯示，我們視覺感官所見到的增溫幅度，都是保持在 2.5℃ 至 3℃ 之間。不爭的「視實」重挫眾人，逼得我們不得不改變偏執和思維，形成「共生共存」的全生態意識，最終找到控溫的解方組合。3 個小時內，最後大家帶走的是，對節能減碳的透徹理解和意識到它的急迫性。

　　在這個工作坊中，視覺所見到的「事實」，是感知覺醒的關鍵，也是最常被忽略的一環。因此，在這個視覺思考力鍛鍊中，我將運用教練學中的「認知行為的產生模式」，藉（感官）輸入 → 喚起（思維／認知／情緒／信念）運作 → 最後輸出（行動）策略，用「美的視覺」輸入來取代說教，喚醒大家對環境的感知覺醒，一起為環境效力。

## 實際操作

POINT!

**適合年齡：Part Ⅰ適合 3～7 歲；Part Ⅱ適合 8～10 歲。**
練就對於生活周遭人事物的美，有所感動與體察問題，
並能表達自己情感及展現關心。

### PART Ⅰ 基本操作

#### ● 步驟 1：觀察顏色、形狀、線條、自然物及人造物

　　**家長**：孩子，現在我們要播放一段音樂，在音樂裡，我們要玩一個用眼睛找線索的遊戲，誰都不可以說話，只能張大眼睛在作品中開始找線索！

　　（當 1 分鐘音樂結束）

　　**家長**：請你用「我看到……」開始和我分享看到的內容。

　　（家長可請孩子先將觀察做初步分類，如時間、地點、自然物、人造物、線條、形狀、色彩等。當孩子分享完後，家長也可分享自己看到的 5 項觀察。請參考下方「觀察的實例紀錄」做比對，但不要揭露給孩子所有的答案。）

| 觀察<br>答案類型 | 觀察實例紀錄 |
| --- | --- |
| 顏色 | 橘色、紅色、紫色、黑色、綠色、黃色、灰藍色、黑色 |
| 線條 | 線條是模糊的 |
| 字 | 英文字、簽名 |
| 時間 | 正午、下午、1904 |
| 地點 | 有陸地和海、港口 |
| 自然物 | 河、河流、河面、海、水的流動、水面有夕陽的倒影 |
| | 太陽、太陽的倒影、日光、太陽很熱、傍晚的夕陽、充滿色彩的晚霞 |
| | 霧、濃霧、霧霾 |
| 人造物 | 大樓、大樓上的管狀物、房子、河畔的鐘樓、有 3 個尖端的鐘塔、城堡、教堂、哥德式教堂、3 個尖尖的王冠 |
| 其他 | 有方向性的筆觸、模糊的、霧霧的 |

## • 步驟 2：分享感受

家長：很棒！接下來要請你分享觀看這幅畫時的感受，這幅畫讓你有什麼感覺呢？讓我們再觀看 1 分鐘，看看有沒有遺漏掉的細節，當音樂結束後，可以先和我分享你第一個注意到的部份，用「這個人／事／時／地／物，讓我感受到⋯⋯」的起始句與我分享。

（當 1 分鐘音樂結束）

（此時，家長可做一些示範，例如：「這幅畫看不清楚，讓我感受到危險。」「霧濛濛的，給人的感覺很放鬆。」建議家長以身作則，用更廣博冒險的方式觀看和分享，把比較容易描繪的機會留給孩子，或避免較小的孩子複製大人的說法。）

**孩子： 我第一個注意到的是上面這個太陽。**

家長：這個太陽讓你想到什麼？

孩子：想到和爸爸媽媽出去玩的時候，太陽很大，夕陽很紅。

家長：太陽很大，夕陽很紅，讓你感受……？或是紅色給你什麼感覺？

孩子：像是玩了一整天準備回家，很滿足、很放鬆！

（家長可以協助整理及覆述：大太陽讓你想到整天玩樂，你感覺很滿足；而紅色讓你溫暖，很放鬆。然後可以接著說：「謝謝你的分享，你的觀察和感受真的好特別。一開始，我覺得霧霧的看不清楚，讓人覺得很不舒服，好像近視沒有戴眼鏡一樣，讓人沒有安全感。但經過你的分享，原來還有這麼正向溫暖的感受！」）

（我們發現，多數的大人對這幅畫的感受都偏向負面；反觀，多數的孩子觀看它時，都很直覺、正向及溫暖，沒有參雜太多詮釋。不論如何，家長可以藉機教育孩子，說明欣賞畫作的體驗，和每個人成長生活的經驗很有關係，沒有對或錯。但包容、接納和尊重他人的感受，是很重要的賞析禮儀。）

觀察與描述

比較與連結

提問與探究

證據與推理

找出複雜性

探索觀點

**家長：**實在太有趣了，我們如此不一樣。各種不一樣，讓我們的討論很有趣好玩！我很喜歡這樣多元的觀點，若以後你再次觀看，有新的感受和學習，請記得和我分享。你也可以去問問你的同學，是否有你沒感覺到的其他情緒？

　　（通常我們這樣正向回應孩子時，他們也會對自己欣賞畫作的能力信心大增，有助於更積極去探索自己和他人的情緒光譜。請參考下方「感受的實例紀錄」做比對，但不要揭露給孩子所有的答案。）

| 感受<br>類型 | 感受實例紀錄 |
| --- | --- |
| 正面 | 無助中帶有期望 |
| | 開心的，灰濛濛的另一邊很像有個城市，雖然灰濛濛的讓人不舒服，但是這幅畫的暖色調，讓人有希望的感覺，大自然還是在運作，帶給這個城市希望。 |
| | 充滿色彩的晚霞布滿天空，對比河畔火紅的倒影——感覺這是很美好的時刻。 |
| | 太陽的顏色讓我覺得很溫馨、溫暖；周邊的紫色讓我覺得很放鬆。 |
| | 海給我可以忘掉所有事情的感覺，河讓我感覺很涼爽。 |
| | 太陽熱熱的讓人放鬆，看著看著想睡覺。 |
| | 天空讓我覺得自由 |

（續）

| 感受<br>類型 | 感受實例紀錄 |
|---|---|
| 中性 | 最前面的紅色是小草，後面是灌木，有回憶的感覺。 |
| | 沉靜感 |
| | 很放鬆，在河邊看到晚霞還有教堂。 |
| | 像夢裡的景色，有點熟悉但又不是那麼真實。 |
| | 霧霧的感覺，感覺要下雨。 |
| 負面 | 緊張的，讓我聯想到森林大火。 |
| | 有點悶，恐怖的感覺。 |
| | 覺得自己眼睛不好霧霧的 |
| | 憂傷難過的 |

● **步驟 3：連結生活經驗**

**家長：** 現在我們要做最後一個練習——「連結」。要重覆看 3 次是很不容易的事，但這是鍛鍊我們耐心的好機會，讓我們一起再次觀看，然後和我分享你的感受。你回想到什麼？聯想到什麼？可以用「這幅畫讓我想到………」這樣的起始句來回答。

（當 1 分鐘音樂結束）

**孩子：** 城堡讓我聯想到王子，然後就是公主。有溪水和倒影，讓我想到和你們出去海邊玩的時候，很開心！

（年紀稍長的孩子，不少人會連結到考完試放鬆的感覺；也有孩子感受更為負面，這時家長可一窺孩子的內在情緒，找到展開對話的線頭，幫助他們情緒急轉彎。這裡要特別注意的是，所謂的連結，是「先尊重孩子想到的生活連結，而非我們要植入的訊息。」在大量陪孩子用藝術鍛鍊思考力之後，我們逐漸發現，大多數的孩子天生擁有愛護動物、關懷環境等美好信念與特質，他們敏銳的五感更純粹，是能穿越時空與銅牆鐵壁的包裝，直達畫家當時創作時的心理層面。請參考下方「生活連結實例紀錄」做比對。）

| 類型 | 生活連結實例紀錄 |
|---|---|
| 自身相關 | 去溪邊玩水 |
| | 去海邊玩水 |
| | 運動完跟這幅畫的感覺一樣放鬆 |
| | 假日放輕鬆 |
| | 假日去游泳 |
| | 考試完很輕鬆 |
| | 運動會得第 1 名當下很舒服 |
| | 放寒暑假 |
| | 會讓我想到，剛從店裡回來，又剛好看到日落。 |
| | 晒日光浴 |

（續）

| 類型 | 生活連結實例紀錄 |
|---|---|
| | 被罵的時候 |
| | 放寒假寫一大堆功課 |
| | 氣候變遷：太陽猶如火球炙熱的燃燒著 |
| 環境相關 | 感覺在煮飯時（製造過程中），火燒起來了，所以是從廚房冒出來的煙。 |

### ● 步驟 4：統整想法歷程

最後的收尾，可使用「我以前認為……我現在認為……」的思考路徑（屬於「比較與連結」思考稟性），讓孩子用自己的語言去省思過程中想法上的轉變。並詢問他們這樣的思考方式，還可以運用在什麼地方？

### PART II 延伸對話與應用

### ● 步驟 1：分辨自然和非自然的天空顏色

莫內運用色彩層次捕捉當時倫敦的光影變化，「霧濛濛的光影」說穿了就是當年大量工業活動所造成的空氣汙染。這幅畫視覺化了百年前的工業革命，煙霧的美感，在陽光的照射下，即便很

觀察與描述

**比較與連結**

提問與探究

證據與推理

找出複雜性

探索觀點

熱，但天空顏色的變化讓人經歷色彩的奇蹟；除此之外，也象徵著權力和繁榮、現代化、人人可以過好日子的年代，是令人感到振奮、浪漫、溫暖、有盼望！但事情具正反兩面，有利必有害，莫內大概沒想到百年後，竟有大氣學家從空氣質量和汙染的角度來考慮它。

孩子很單純，做一件事情時往往不會想到後果。所以當家長總是不斷耳提面命，卻造成他們反其道而行。當我們運用莫內在霧都倫敦繪製的色彩奇蹟，帶孩子共同討論現在看到「地球過熱」，是122年前的某種原因或行為而產生的結果與影響。一味的去責備這些製造工廠也於事無補，反而要了解每件事必定好壞兼具，現在的我們，可以改變什麼行為來避免環境持續惡化？

**家長**：我來統整一下這幅畫作觀察到的顏色：橘、紅、紫、黑、綠、黃、灰藍、黑，全都顯現在天空中。沒有看過，實在很難想像，也難怪這位畫家會說，這是一個色彩的魔術（奇蹟）！你知道這個奇蹟是怎麼發生的嗎？

**孩子**：對耶，我也沒看過。是因為雲嗎？還是畫家的想像力？

**家長**：你猜對了一半！不是雲，是空氣裡的煙霧，英文叫做「Smog」。是由煙（Smoke）與霧（Fog）兩字所合成的一個組合名詞，指的是人為所排放汙染源（煤炭、二氧化碳、甲烷等）與微粒、雨及霧結合形成的有害煙霧。

**孩子**：我聽不懂。

家長：沒關係，這些氣體都看不到，但你可能聽過很多人說「溫室效應」，它是造成全球暖化，讓北極熊沒有冰塊能休息的結果。會有這樣豐富的顏色，其實是一個物理現象，叫做「光與顏色的色散原理」。你剛才說看到了紅色的太陽，感覺很熱。不過因太陽的光被空氣中的霧和工廠排放的霾（溫室氣體）擋住了，所以我們沒有看到藍天白雲，倒是看到光透過空氣中的這些氣體，產生了豐富的色彩！

孩子：啊！所以我們看到這些顏色，是因為工廠排放的煙霧？工廠真壞！

家長：也不能這樣否定當時工廠和機械化帶給人們生活上的富裕與進步喔。 120 年前，大多數人居住在農村，必須辛苦耕種才能讓求得溫飽，所以普遍人的生活很困難。因為機器的發明，讓工廠生產力不斷提高，減少了人力，讓大家擁有更多時間陪伴家人，而且也拿到比較優渥的薪資，改善生活。每件事情都伴隨著一些好處和壞處，若不是這些煙霧，這位畫家也不能留給世界這麼寶貴的名畫資產。

孩子：幸好我們沒有看到這些顏色，代表我們的空氣很不錯？

家長：這可不一定，因為我們無法用肉眼觀察到真正的空氣品質，不過我們有一個全球公定的「空氣品質指標」（AQI，Air Quality Index）來分辨（見下方表格）。空氣品質指數數值越大、等級和類別越高、顏色越深，代表汙染狀況越嚴重，對人體的健康

觀察與描述

**比較與連結**

提問與探究

證據與推理

找出複雜性

探索觀點

危害也越大。你看這幅作品中，有猩紅色、紫色、橘色，在指數中屬於非常不良，甚至有害的！

**孩子：**天啊！太可怕了！希望台灣永遠不要有這樣的天空和顏色！

**空氣品質指標**

| 綠 0-50 | 良好 |
|---|---|
| 黃 51-100 | 普通 |
| 橘 101-150 | 對敏感族群不良 |
| 紅 151-200 | 對所有族群不良 |
| 紫 201-300 | 非常不良 |
| 褐紅 301-500 | 有害 |

### ● 步驟 2：力行節能減碳

**家長：**嗯！那我們來一起想想，可以做什麼來避免這樣的情況發生。

當我們在研發這個教案時，不斷思考和蒐集資料試圖了解莫內是以什麼心態看待倫敦的空氣汙染？我內心不斷產生這些問題：

「莫內跟大自然的關係不好嗎？為什麼當下的他不著急呢？文獻上搜集不到他的倡議，難道他置身事外？」

「莫內如果知道，122 年之前，倫敦的工業革命擴及到世界各地之後，竟然會造成氣候變遷，改變了陸地、水上、天空的生態系，他肯定嚇壞了吧！」

「如過莫內再回來，他會怎麼使用他的名氣，來讓大家正視溫室效應？」

「若他在預知未來之後，回到過去，會有什麼不同的行為改變？」

「如果他知道，大家在觀看這幅畫時，不再感念印象派，不再有美的悸動時，被汙名化的感受，除了難過，他還有什麼積極作為？」

我們可用即興的角色扮演方式，讓孩子體驗莫內的畫作，因「空氣汙染議題」被誤會了的感受，鼓勵孩子起身與莫內一起展開節能減碳的創意行動方案。

## 藝術作品故事

這是莫內於 1899 ～ 1904 年繪製的系列畫作〈國會大廈〉中的一幅，名為〈陽光透過霧氣〉。

他是印象派畫風的創始者與代表畫家。印象派一詞便來自於他的畫作〈印象・日出〉（Impression, Sunrise）。特色主要為描繪光影變化，以短促的筆觸和柔和的色彩捕捉當下的一瞬間。他們強調

人對外界物體光、影的感覺和印象，技法上不重視精細的描繪，且對作品是否有崇高的主題無多大興趣。莫內捕捉〈國會大廈〉的光影就高達 19 幅！

1870 年，莫內和一群巴比松派（法國的畫派）畫家為躲避普法戰爭，帶著妻小從法國前往倫敦。戰爭後，他雖回到法國，卻於1899 ～ 1901 年三次造訪倫敦。他在給妻子的信中曾寫道：「我太愛倫敦了！但我只喜歡冬天。夏天公園很不錯，但冬天有霧就不一樣了，因為沒有霧，倫敦就不會是一座美麗的城市。正是霧氣賦予了它壯麗的廣度。」（1899 年）

「天氣晴朗但不穩定……我無法形容這樣美好的一天。一個（彩色）奇蹟，一個接一個，持續不到 5 分鐘，足以讓一個人發瘋。對於畫家來說，沒有哪個國家比這兒更非凡了。」（1900 年）

讓莫內為之心動的美麗彩色奇蹟，就是倫敦的煙霧造就的！〈國會大廈－陽光透過霧氣〉裡面的色彩奇蹟，其實是工業革命讓人類生產與製造方式逐漸轉為機械化，隨工廠的擴張，家庭和工業燃煤產生的滾滾濃煙，與現有的自然霧混合，導致嚴重的空氣汙染狀況。

根據文學倫敦協會（The Literary London Society）的資料：「早上，住家的低溫燃煤產生的焦油煙霧溶於霧水中，使霧滴著色，形成偏黃色的霧氣。到了下午，工業、蒸汽機車和船舶的排放量增加，在較高溫度下，燃煤產生的焦油呈深棕色，與逐漸變暗的天色

霧氣一致。其中化學物質與當時英國的製鹼廠、玻璃工廠排放出的氣體進一步結合，分離出許多化學藍、紫色澤。從莫內畫中的顏色研究，可進一步推測維多利亞時代霧粒的大小、密度和成分。」

關於這幅畫作的時間？答案是 2 月底下午 4 點左右。雖然看起來像是傍晚夕陽，其實是受煙霧的影響。

這些炫彩斑斕的煙霧，因長期累積，在 1952 年導致了倫敦大霧霾「豌豆湯霧事件」，造成超過 15 萬人住院，至少 4000 人死亡。現在估計，總死亡人數可能超過 12 萬人，另也有數千隻動物死亡。最後終於讓當年的英國首相邱吉爾決定頒布 1956 年《清潔空氣法案》，才有能源政策的大轉彎。

觀察與描述

比較與連結

提問與探究

證據與推理

找出複雜性

探索觀點

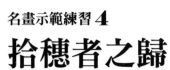

名畫示範練習**4**

# 拾穗者之歸

**鍛鍊思考稟性**：比較與連結
**使用思考路徑**：創意性比較
**藝 術 作 品**：〈拾穗者之歸〉（Calling in the Gleaners, 1859）
　　　　　　by 朱爾斯・布荷東（Jules Adolphe Aimé Louis Breton）

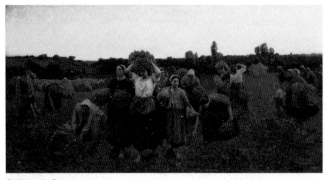

©Wikimedia Commons

請務必掃描
QRcode
看更多細節

# 事實？現實？學習區分自我審美感知

生命中有幾位重要的藝術家或經典作品，曾擔任過我迷途的導師、沮喪時的情緒諮商師，這一幅畫，就是讓我從專業經理斜槓到業餘表演藝術工作的職場導師。

從 2017 年推出實驗性「樂」讀名畫親子導聆沙龍劇場，2018 年在文水藝文中心的商業演出，並以「名畫偵探」進軍校園的文化體驗教育計畫，一直到 2021 年的「看藝術，學思考」回應 108 課綱素養的課堂教學，它是我教過最多次的經典作品，也可以說是我和法國寫實畫家布荷東穿越時空建立起的革命感情！

「形塑思考文化」第 8 條原則說到：提問驅動思考與學習，以我個人經驗來說，提問除了促進思考和學習之外，更有創造、再生的能力。因為一個好問題，讓我得到製作這齣名畫劇本的動機。

步入社會後，我逐漸察覺自己是一個圖像型的學習者，我可以用心智圖法背完英文單字，一次考過 GRE。靈修《聖經》經文卡住時，我會參考《聖經》名畫，來理解從古至今每一位畫家是如何體會、明白、詮釋、表現那一段經文。以繪畫作品搭配艱澀文本的方式學習，帶我進入畫家的心靈世界。

記得 6 年前的某一個清晨，我正晨間靈修時，上帝突然問我了一句話：「是米勒成就了〈拾穗〉，還是〈拾穗〉成就了米勒？」

我愣了一下，心想這需要問嗎？肯定就是米勒啊，他的名氣比

觀察與描述

**比較與連結**

提問與探究

證據與推理

找出複雜性

探索觀點

較大。「先有米勒？還是先有「拾穗文化」？」隨即第二個問題出現，我又愣了，應該沒有人想過這個問題，有點像雞生蛋？蛋生雞？的概念。

若以時間為考量基礎，當然是拾穗文化；若以名氣考量，米勒則讓更多人認識〈拾穗〉這幅畫作，應該無人有異議。不過，這個提問引發了我的好奇心，於是我將拾穗文化作為繪畫主題，以舊約聖經《路得記》記載為故事藍本，以及最常被拿來做比較的〈拾穗〉和〈拾穗者之歸〉相互研究與比較。誕生了 2017 年實驗性的親子音樂名畫故事劇場。

樂讀名畫〈拾穗〉的劇情是引領孩子穿越時空，進入 18 世紀名畫背景，在序幕橋段，我邀請孩子一起幫故事主角拿破崙三世國王，選擇一幅適合放在他宮殿的畫作。當我拿出〈拾穗〉和〈拾穗者之歸〉時，竟有一半以上孩子指著米勒的作品大叫：「它！」我追問選擇的理由？全場卻鴉雀無聲。

年紀較大的孩子，可能因為聽過這樣的教學內容，覺得選米勒是最安全的標準的答案。但我驚訝的是，為何小小孩也有同樣的反射性思想與行為？論畫作的細節和技巧，布荷東不亞於米勒，但孩子們不加以思索的選擇讓人憂心。這種照單全收的慣性，孰不知道已將他人的價值判斷完全「內化」為自己的審美感知和理解。

「內化」是指將別人或外在社會的觀念、態度、價值標準等，慢慢轉化成自己的觀念、態度、價值標準，最終變成自己內在的心

理或人格特質的一部分。當這麼小的孩子，已將他人審美感知的價值判斷內化，讓自我視覺探索就停在這裡，是多麼可惜。因此，我將運用教練學上的「事實」和「現實」來幫助家長，察覺自己和孩子的審美感知和理解。

2幅畫作的事實（Fact）是：皆是世界公認的經典名畫，皆館藏於法國巴黎奧塞美術館，兩者都享有高知名度，並以舊約聖經《路得記》為藍本，都屬寫實主義作品。兩者相異處在於畫家的詮釋，及試圖傳達的內涵。

我從過去經驗觀察，大多數孩子心中的現實（Reality），就是把他人信念變成心中唯一標準，這個進程以「媽媽說」、「老師說」開始，然後轉變為「我相信……」。

在鍛鍊思考稟性「比較與連結」的示範上，選擇「創意性比較」思考路徑的目的，是想將孩子已經知道的內容聯繫起來，透過相同或相異的元素與表現形式，來思考圖畫中人事物的特性與關係。除了激發孩子新的審美感知和見解之外，尤其在「幫他人做決定」時，先學會停一停、看一看、想一想、比一比，經過相當的研究之後，才提出自己的建議，這才是真正的幫助他人。

觀察與描述

比較與連結

提問與探究

證據與推理

找出複雜性

探索觀點

## 實際操作

**適合年齡：Part I 適合 3 ～ 6 歲；Part II 適合 7 ～ 10 歲。**

以感官去比較人、事、物的特徵，辨識及表達其異同之處，

建立自我的審美認知與理解的省思，

並嘗試新的感受、激發新的見解和可能性。

### PART I 基本操作

#### ● 步驟 I：第一幅畫作〈拾穗者之歸〉的觀察

熟悉的畫作要看出新意，必須加上一點變化。除了讓孩子覺得看似重複卻又有一些新奇，甚至激發他們的好奇心，才能協助他們跳脫固有形式的思考習慣，並以開放的心態去了解每一件作品創作的核心。

**家長：**今天我們要觀看 2 幅藝術作品，然後來做一些比較。現在要播放一段音樂，在音樂中，我們先看第一幅畫作，保持安靜，張大眼睛，運用手指，在畫裡上下左右開始找線索。找出 5 個你觀察到的東西，什麼都可以，直到音樂結束。

（當 1 分鐘音樂結束）

家長：好了，請你用「我看到……」分享第一個看到的物件。

（需要指引的孩子，家長可請他將觀察先做初步的分類，如時間、地點、自然物、人造物、線條、形狀、色彩等。不過，我習慣讓孩子自由觀察，這樣較容易認識孩子的觀察興趣所在。）

孩子：我看到月亮。

（這幅畫作裡的人物很多，但孩子往往先關心的是遠方、細小的事物，例如月亮。）

家長：好有趣，你和我第一個注意到的物品很不一樣，我看到的是人。還有其他想分享的嗎？

（無須問孩子為什麼看到月亮，因為每個人關心、在乎的點都不同，試圖接納和包容，慢慢的認識和挖掘，幾次鍛鍊下來就很容易找到孩子觀察的慣性。）

孩子：樹木、乾草堆、小花、一片草原、山坡、稻米。

家長：太棒了！我們先把你看到的記錄下來，晚一點再來進行比較。

（這時很多家長會心急，怎麼孩子還沒有看到主角們。其實，這些看似毫不起眼的元素，也是畫家精心的布局。請先完成思考路徑練習，之後再進行其它分享，避免壞了孩子思考的胃口。另外，每個人觀察的重點都不同，更是豐富了對話，也能展現聆聽彼此的禮貌行為。）

## ● 步驟 2：第二幅畫作〈拾穗〉的觀察

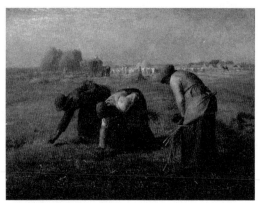

©Wikimedia Commons

請務必掃描
QRcode
看更多細節

　　**家長：**現在我們要看第二幅畫作，同樣的步驟，在音樂結束之後找出 5 個你觀察到的東西。然後我們也把它們記錄下來。

　　（當 1 分鐘音樂結束）

　　**孩子：**我看到後面有 2 個很大的巨石，還有前面的 3 個人，他們在拔草……沒有了。

　　（也許家長會碰到觀看動機比較弱的大孩子，可以運用以下提問鼓勵孩子廣博冒險的觀看。）

　　**家長：**你確定裡面只有 3 個人？再找找看！

　　**孩子：**啊！後面還有好多人！還有人騎在馬上！

家長：還記得先前提醒的嗎？要發揮眼睛的超能力，必須要請大腦來幫忙。首先要突破觀看盲點，告訴自己，我一定還可以看到其他內容。太棒了！現在我們來做初步的整理。

（這時候，家長需要覆述孩子第一、二次所有的觀察內容，請參考下方「2幅畫作觀察實例紀錄」做比對。請注意，不要揭露給孩子所有的答案，為之後的觀察保留一點驚喜。）

## 2幅畫作觀察實例紀錄

| 項目 | 第一次觀察〈拾穗者之歸〉 | 第二次觀察〈拾穗〉 |
|---|---|---|
| 自然景觀 | 樹木、綠色的樹、草地、乾草堆、小花、一片草原、山丘、山坡、天空、日出、太陽、夕陽、月亮 | 雲、起霧、海、樹木、樹幹、草、草坪、被拔的雜草、石頭、巨石、小山、谷山、乾草堆、平原 |
| 農作物 | 稻米、稻草人、麥 | 稻米、小麥、麥穗 |
| 人 | 100人、很多人、大人、小男孩、拿著麥子的女人、大家手上拿著稻米、有人在搬乾草、所有人都穿得很像、辛苦的人民、有人在抱小嬰兒 | 3個女人、一團人、3位農婦、人拿著草、遠方有人、彎著腰的老人、騎馬的人 |

（續）

觀察與描述

比較與連結

提問與探究

證據與推理

找出複雜性

探索觀點

| 項目 | 第一次觀察〈拾穗者之歸〉 | 第二次觀察〈拾穗〉 |
|---|---|---|
| 人造物 | 房屋、帳篷、蒙古包、籃子、頭巾、鞋子 | 牛車、馬車、很矮的房子、斜斜屋頂的合掌屋、草屋、蒙古包、帳篷車、輪子、雕像、3頂帽子、圍裙、稻子車 |
| 動物 | 狗、豬、綿羊 | 牛、馬、駱駝、龍 |

### • 步驟3：「找一找」3個最明顯的相似處，「想一想」代表的意思

　　**家長**：2幅畫雖然是由不同畫家所畫，仔細觀察後，不難發現兩者有很多相似之處，我們先來整理一下相同的地方。

　　**孩子**：都有樹，有人撿東西，有房子，但是人都在戶外，看起來都很窮。

　　**家長**：你還有什麼發現？

　　**孩子**：他們好像都在畫農夫？

　　**家長**：很好！ 你發現他們都在畫同類型的一群人，猜測可能都在畫農家生活，事實上2幅畫作的創作主題是一樣的。就像在學校，老師請大家畫「我的爸爸」題目一樣。但每個人的繪畫風格不同，想說的故事也不同。現在，我們來找出最明顯的3個相似之處，想一想他們分別代表什麼意思？

　　（孩子可能回答如下表，家長也可集思廣益。）

| 3 個最明顯的相似處 | 「想一想」代表的意思 |
| --- | --- |
| 有樹 | 在鄉下，綠色可能代表季節。 |
| 都有人撿東西 | 獲取他們需要的東西 |
| 看起來人都很窮 | 窮人是畫家想要關心的重點 |

### ● 步驟 4：「比一比」3 個明顯的相異處

還記得前面我們擔憂孩子將他人的價值判斷內化成唯一的標準，現在我們幫孩子建構他對這 2 幅畫作的觀察與思考歷程，從他們的回應開始，協助他們分辨（Valuing）自己的喜惡原因，然後透過比較去重組（Organization）想法，就可以省思過去既定的想法。

**家長：**現在我們把 2 幅藝術作品放在一起做比較，透過觀察，找出相同的差異吧。

（請家長與孩子集思廣益，在還沒有完成前，請勿參考下方「2 幅畫作『比一比』相異處的實例紀錄」。）

觀察與描述

**比較與連結**

提問與探究

證據與推理

找出複雜性

探索觀點

## 2 幅畫作「比一比」相異處的實例紀錄

| 相異處 | 可能代表意思 | 比一比 |
|---|---|---|
| 人群 | 圖畫的主角 | 一邊很用功；一邊很懶惰。<br>一邊很團結；一邊很孤獨。<br>一邊人很多；一邊人很少。 |
| 人都在採收稻子 | 收集的食物 | 一邊拔得很多；一邊拔得很少。<br>一邊快天黑；一邊快天亮。 |
| 稻米／麥子 | 農物收成與貧瘠 | 一邊成熟；一邊枯萎。<br>一邊結實累累；一邊不豐收。 |
| 草剩餘的多寡 | 採集效率 | 一邊比較少，表示人收集的很快；<br>一邊比較多，表示人收集的很慢。 |
| 樹、樹林 | 環境生態 | 一邊茂密，感覺自由生長；<br>一邊稀疏，感覺被限制生長範圍。 |
| 服飾 | 同一身分<br>貧窮 | 人穿同樣衣服，代表同樣身分，<br>一邊看起來很自信快樂，一邊看<br>起來很卑微。 |
| 光腳丫 | 辛苦、貧窮 | 都代表辛苦、窮困。 |

## ● 步驟 5：統整想法歷程

　　最後的收尾，可使用「**我以前認為……我現在認為……**」的思考路徑（屬於「比較與連結」思考稟性），讓孩子用自己的語言去省思過程中想法上的轉變。並詢問他們這樣的思考方式，還可以運用在什麼地方？

## ● 步驟 6：背景故事講解

在這段練習後，孩子對繪畫的故事充滿好奇，也想了解這些元素有什麼意義。這時候，可以透過故事，和孩子分享拾穗文化的歷史淵源，來明白拾穗文化的精神。

### 你看到月亮了嗎？

我發現一個非常有趣的現象。當孩子們在觀看〈拾穗者之歸〉，第一個脫口而出的都是「月亮」！ 而大人通常只把注意力放在太陽或人物上。月亮，很重要嗎？ 對故事的女主角，或是這一群寡婦們來說，這可是讓全家溫飽的確證。因為他們可以從早進入大地主的麥田，跟在收割人的後面撿拾麥穗到月亮升起。

為何孩子總喜歡觀天望地，把越高遠、越微小的東西看仔細？這種習慣是否被迫不急待探索世界的好奇心所驅動？也因為孩子的觀點，我們發現了這個看似合理的回答。這一段思考的鍛鍊結束之後，我們可以肯定的是，家長和孩子對這 2 幅畫作的審美感知和理解上，都是獨一無二的。

觀察與描述

**比較與連結**

提問與探究

證據與推理

找出複雜性

探索觀點

**PART II** 延伸對話與應用

● **步驟1：用自己的辨識力來作答**

聽完故事之後，我們可以讓孩子運用自己的圖像辨識力來回答下列問題，並選出自己心目中的「路得記」。

（A）聽完故事和2幅畫創作背景，古代農業文明的傳統，倡議濟弱扶傾的精神。你覺得哪一幅畫更接近《路得記》的描繪呢？

我覺得是〈拾穗者之歸〉，畫家想表達①豐收的喜悅②農婦的日常

我覺得是〈拾穗〉，畫家想表達①底層的人民②貧脊的土壤

（B）2幅畫作的創作者分別想表達什麼呢？

（C）做完這個比較之後，有沒有給你新的想法？

**其他回應的實例紀錄**

| 〈拾穗者之歸〉創作者想表達 | 〈拾穗〉創作者想表達 |
|---|---|
| 模仿《路得記》 | 模仿《路得記》，很貧窮的農夫 |
| 工作的辛苦 | 3個人在工作 |
| 路得工作的辛苦 | 路得很孝順 |
| 有努力就有成果 | 路得的努力和辛苦，結果很悲傷。 |
| 能拾穗很快樂 | 能拾穗真幸福 |
| 團結 | |

## ● 步驟 2：終止飢餓，動起來

我們很訝異在這麼多元素中，有不少孩子觀察到很多人沒穿鞋，也意識到這是貧窮的象徵。因此，我們可以和孩子延伸討論，這世上是否還有人買不起鞋子，也買不起食物等公民議題。

根據聯合國統計，世界上仍存在 1 ／ 9 的人口，即 7.95 億人，過著食不果腹、無法健康與活躍的生活。這些大多來自開發中國家的孩子，約有 6600 萬的兒童，每天餓著肚子去上學。這也是為什麼聯合國制定「終止飢餓」為「2030 永續發展目標」的原因。我們能做什麼來解決這個問題？還有哪些改善飢餓、糧食的計畫呢？

### ① 全聯惜食計畫

有鑑於全球每年生產的食物有 1 ／ 3 被丟棄，主要來自大型超市的即期品或賣相不佳的瑕疵品。台灣的超市全聯，自 2017 年起帶頭推動「搶救 1 億元的食物！惜食計畫幫弱勢加菜」。發揮友善環境及實踐公益的精神，把門市當作食材生命的轉運站，每項即期鮮食和賣相差的蔬果，在保存期限最後一天會以 8 折或 6 折促銷，若到當晚 8 點半仍沒賣出，9 點就會貼上專屬「惜食標章」，轉變成惜食商品，由配合的社福機構攜帶「標準冰桶」到門市領取，再由社工帶回機構廚房妥善保存，用來烹調佳餚給有需要的人。

### ② 食物銀行

食物銀行是一個社會慈善組織，搜集來自全台各地量販店、中盤商、零售商、製造商，甚至個人捐贈的愛心物資，也會搶救即將

觀察與描述

比較與連結

提問與探究

證據與推理

找出複雜性

探索觀點

被丟棄的可食用物資，進行妥善的儲存與分類後，再將食物重新分配給最需要的人。

## 藝術作品故事

　　布荷東是 19 世紀法國寫實主義畫家。他深受法國鄉村啟發，尤其對土地和家鄉的熱愛，使他成為傳達鄉村田園之美的主要畫家之一。

　　他曾在遠赴他鄉學習中，結交寫實畫派的畫家朋友們，而嘗試寫實主義與歷史主題的創作，但他發現自己並不喜歡歷史主題。在 1852 年返回法國後，重溫年少時對土地與家鄉熱愛的記憶。翌年，自瑞士畫家路易斯・利奧波德・羅伯特（Louis Léopold Robert）作品獲得的靈感，展出〈收割者歸來〉（Return of the Reapers），對農村場景與農民刻畫的創作於此奠定，成為他最為人所知的主題。

　　1854 年，布荷東回家鄉定居。開始〈拾穗者〉（The Gleaners）的創作，並接受國家委託，多幅作品皆被法國藝術局收購，以及在各大博物館收藏展出。

　　猶太人延續了 3500 年的拾穗文化，謹守「有餘必要施濟窮人弱者」的風俗。此風俗一直流傳到 19 世紀的法國農村。米勒的〈拾穗〉與布荷東的〈拾穗者之歸〉皆描繪巴黎郊區巴比松小鎮日常中處處可見的生活風景。

舊約聖經《路得記》，故事發生在以色列的伯利恆，丈夫以利米勒與妻拿俄米，生養2個兒子，卻因為饑荒搬到了摩押，2個兒子都在這娶妻成家，大兒子娶了路得、小兒子娶了俄爾巴，一家人過著幸福快樂的日子。

但2個兒子卻相繼去世，拿俄米和兒媳說：「你們都回自己的父母身邊去吧！」俄爾巴聽完後離去，路得卻留下來照顧拿俄米，於是2個人一起回到了伯利恆，但生活陷入困境。

受惠拾穗文化，一群寡婦包含路得，都到城外大地主波阿斯的麥田去撿拾麥穗。一天，主人波阿斯來到田裡，注意到路得，他問管家路得的來歷。管家除了向主人回報，又「多管閒事」提到路得從早到現在，除了在屋子裡坐一會兒，都待在這裡。管家的協助，成全路得照顧家中生計的心意。

後來，地主對路得說：「自從你丈夫死後，凡你向婆婆所行的，加上你離開父母和本地，到素不認識的人民中，這些世人全都告訴我了。」伯利恆城的鄉親父老彼此互相照顧的大愛，讓路得能夠在困苦的環境中活下來。

《路得記》的弦外之音是成全的愛，在共好、共存的關係中的流轉。在布荷東筆下，他把農民生活理想化：拾穗者滿載而歸，農家女如同女神下凡，不但獲得法國沙龍展一等獎，並由拿破崙三世買下。

米勒在〈拾穗〉裡一樣以《路得記》為藍本，畫中飽經風霜的

農婦，在金黃色的麥田中彎著腰撿拾麥穗，充滿人性尊嚴和寧靜，和〈拾穗者之歸〉豐收風格差異甚大。這幅畫反映法國走過二月革命的現實狀況，在如史詩畫面的意境中，傳達法國因資本主義發展造成社會貧富差距，展現對受剝削的勞動階層的憐憫。

# 即興 31（海戰）

**鍛鍊思考稟性**：提問與探究

**使用思考路徑**：觀察／思考／提問

**藝 術 作 品**：〈即興 31（海戰）〉（Improvisation 31〔Sea Battle〕，
1913）by 瓦西里・康丁斯基（Wassily Kandinsky）

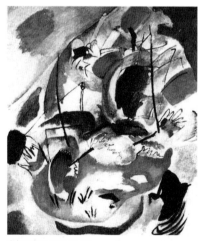

請務必掃描
QRcode
看更多細節

©Wikimedia Commons

觀察與描述

比較與連結

**提問與探究**

證據與推理

找出複雜性

探索觀點

## 什麼該問、什麼別問？看懂你的情意

面對抽象畫作，有人會搖搖頭離開，然後下一個定論：「看不懂。」或是武斷的替作品打分數：「這件作品有什麼好看？」不管哪一種，抽象藝術橫在一般人之間，是的一條很難逾越的鴻溝。

「你不具備任何專業知識，也不代表你失去看畫的能力。」大衛‧柏金斯在書裡寫道。他表示，在過程中不斷的問自己許多非常普遍的問題，就會產生很大的效果。

這幅畫作搭配這條思考路徑，是美國國家藝廊「藝術思辨課程」的第一個鍛鍊。莎莉‧蒂什曼教授表示，這是一條簡單但非常有影響力的思考路徑。簡單，是因為它要求學童做 3 件他們已經非常熟悉的事情——觀看、思考、提問。即便孩子還不是最專業的推理者，但至少都知道如何「看一看、想一想、問一問」。

莎莉‧蒂什曼認為此路徑有影響力的原因，是這三個步驟已經涵蓋了三個非常重要的思考稟性，不僅僅可以運用在觀看藝術上，更能廣泛使用在深度學習的紀律培養上。至於什麼該問、什麼別問，可以參考創意性提問的思考路徑，避免問資料型提問，因為那是我們根深蒂固的發問慣性，讓我們在得到答案後就停止探索。例如，是誰畫的、什麼年代的繪畫等。

## 最簡單的思考路徑，搜集最複雜的內在情緒

　　這幅作品大概也是我們操作過最多次的練習，以及累積最多的回饋。年齡涵蓋從幼兒園到壯年。我們發現一個非常有趣的現象，在彙集圖像中最複雜的內在情緒最在行的，竟然是小孩和社工這兩個族群，但他們普遍皆認為自己的藝術專業知識不足。

　　我們做了什麼？

　　首先是「觀看」，孩子一定知道自己注意到了什麼。看似簡單的步驟，即便孩子只是簡短瞄一會兒，但每個人都可以回答「你看到了什麼？」的提問。我們都知道還有很多細節可以觀察，所以提供一個能夠發展「深思熟慮觀看」的機會是很重要。

　　接著，邀請他們「想一想」：「你認為發生了什麼？你對此有什麼看法？」這則是一個家長初步可以看見孩子如何推理的重要步驟。孩子需要學習如何搜集資料之外，還要學習說明佐證他推理的重要觀察。

　　眾所周知，推理在學校和生活中都非常重要。就像108課綱在「生活經營與創新」領域中，關於「資源運用與開發」所設立的學習表現：鍛鍊好搜集與整理各類資源，學習處理個人日常生活問題。

　　莎莉‧蒂什曼認為，推理的過程是對學生最重要的，它不是一定要找到絕對、最終的解釋，而是一個不斷推動他們前進的學習動

機。所以，最後使用「你想知道什麼？你還有什麼提問？」來做練習的收尾，幫助孩子進入到下一個階段的探究旅程。

康丁斯基堪稱現代藝術第一位情緒溝通達人，他開創了一種新的繪畫手法，就是現在看到的「抽象畫」。在他的自身體驗中，每種顏色都有一種特定的聲音和情感，他也喜歡用隨意的筆法迅速捕捉當下的情緒，同時表現一種隨心所欲的即興繪畫風格。

1913 年創作的〈即興 31（海戰）〉，以形狀、顏色和線條來抒發和表達人與人之間的內心戰。即興本是一個音樂術語，意思是未經安排或練習的表演，需要發揮想像力和創造力。作品又剛好在第一次世界大戰爆發前發表，不免讓人驚呼他強大的感受與預知能力。

而年幼的孩子和被社會視為第一道安全網絡的資深社工，皆能在 1 分鐘之內讀出畫作品中的船、海、帆等抽象符碼，在 180 秒之後，可以理解這些符號、顏色、線條的內在意涵，最後演繹出畫家內心波濤洶湧的情緒！

◆「它讓我想到一個大漩渦。東西都捲進去了。」

◆「它讓我想到黃昏時有人出海。」

◆「看到的東西在一幅畫中呈現：橘色是一樣，紅色也是，把相同東西放在一起，覺得思緒有很多想法，把一股腦看到的東西都放在一起，思緒是亂的。」

◆「生命生活有變化高低起伏，亮的高點，暗色藍色或黑色是

低點。」

　　這驗證了大衛・柏金斯所言，你可以不具備任何專業知識，但可以透過「提問」看畫解謎。不過，孩子的問題有時候太天馬行空，或是無法完整表達內心的好奇。家長得學習區分「該問什麼、別問什麼」。沒有最好的老師，只有最適合的方法！讓我們開始鍛鍊孩子在圖像情意上的彙集力吧。

## 實際操作

**POINT!**

**適合年齡：3 ～ 10 歲。**
藉由提問引發觀畫興趣，提高專注力。
再從圖像中探索自我的想法與感受，以及辨識多元情緒。

### ● 步驟 1：用繪本讓孩子理解什麼是「讓思考變得可見」

　　繪本《莎拉貝拉的奇想帽》開頭提到：莎拉貝拉沒有時間聊天……因為她忙著想東想西。她會想很大的東西，也會想很小的東西，還有很多不大不小的東西，上課時，莎拉貝拉的思緒時常飄走，因為愛做白日夢，上課一直無法專心，她的老師不得不在聯絡

簿上和家長陳述莎拉貝拉在學校的狀況。

但是，她很幸運，有一個包容她的爸爸、媽媽和姊姊，他們沒有不開心，還說全家都有「愛做白日夢的基因」。除此之外，她也有一位相信「做白日夢是一種很了不起的思考方式」教練型的老師，大力支持愛思考的習慣，也努力想辦法來引導和理解她。

老師想出一個好提議，用周末的功課任務，讓小朋友將腦中天馬行空的想法畫出來。故事最後證明莎拉貝拉是一位沉默但想像力非常豐富的小女孩，她創造了一頂令所有小朋友感到驚嘆的「奇想帽」（Thinking Cap），把炫目的塗鴉和白日夢都戴在頭上。老師也因為這好方法，最終讓所有小朋友「看見」莎拉貝拉的思考力與創造力！

### ● 步驟 2：深思熟慮的觀察

有了繪本作為前導，先不跟孩子說明任何畫作資訊，邀請他們運用自己的觀察力與想像力來思考與觀看這件藝術作品。

**家長**：現在請運用你的觀察力跟想像力，在觀看 1 分鐘之後，和我分享你第一個注意到的是什麼？你會如何形容它？

（當 1 分鐘音樂結束）

**家長**：請你用「我看到……」開始和我分享看到的東西。

（當孩子分享自己剛才的觀察時，家長可覆述孩子的觀察與描述，例如，孩子先說：「我看到綠色的形狀……」家長可以說：

「我聽到你說，你看到了綠色的形狀。」

（過程中若有孩子明確表達形狀、顏色和線條以外的實際物體名稱，如：鯊魚、船、章魚、菜刀、破掉的小島，家長先別急著打斷，這段傾聽的過程你會驚豔於他們的想像力！用接龍的方式繼續和孩子玩，直到孩子找出 5 項觀察後才停止。可參考下方「觀察實例紀錄」。）

| 觀察<br>實例紀錄 | 小狗的形狀、火把、有一隻青蛙、有斷腳的蜘蛛、有牙齒的嘴巴、藍色的魚、灰色跳躍的海豚、妖怪、太陽、老虎、船、有人在床上睡覺、有羽毛、邪惡的手在抓太陽、心臟與肺和食道、倒過來看有個人拿個白紙在畫畫／手搖動搖晃所以顏色才是透明的、打蚊子的蚊拍、舌頭、黑色、畫的中間有 2 艘船、有一個老鷹頭在右下方的黑色地方、紅色的舌頭、船的影子、右下有一個黑黑的東西、藍色色塊像一塊帆、右下黑黑的是巫婆、中間黑色不規則線條 |
|---|---|

### ● 步驟 3：思考或想—想

整理所有的觀看結果後，這個步驟著重在發揮孩子的想像力，讓藝術作品和生活產生更多連結。包含他們想到什麼？或者覺得作品中可能發生了什麼事？或分享他們之前看到的或做過的事情，以建立聯繫。

**家長：**現在我們要再觀察 1 分鐘，當音樂結束之後，請用起始

句：「它讓我想到……」或「我覺得它是……」和我分享！例如，「它讓我想到游泳池、它讓我想到大海等。」

（根據孩子的回答，家長可以更深入的挖掘孩子為什麼會有這樣的想法。請參考下方「思考或想一想的實例紀錄」。）

**思考或想一想的實例紀錄**

| 它讓我想到…… | 我覺得它是…… |
| --- | --- |
| 它讓我想到手裡的細胞 | 我覺得中間有兩艘船，下面綠色的是海浪。 |
| 它讓我想到一個大漩渦，東西都捲進去了。 | 我覺得中間紅色的嘴巴把那根棍子咬斷了 |
| 它讓我想到一隻反過來的大象 | 右下角的一坨東西，我覺得它是船的影子。 |
| 它讓我想到黃昏時有人出海 | 我覺得左上角的黃色和橘色像太陽 |
| 它讓我想到我的英雄學院（壞人） | 我覺得左上角黃色：太陽<br>右上角紅色：傍晚 |
| 它讓我想到海洋中的垃圾 | 我覺得好像世界末日 |
| 它讓我想到亂七八糟的房間 | 我覺得好像發生大災難 |

**● 步驟 4：提問或問一問**

最後，家長可以詢問孩子，若藝術家在現場，想要問對方什麼

問題？並使用起始句：「我想知道，我想問……」在這個步驟，家長需要專注且有方向的聆聽孩子提問，包含他們提問的動機或出發點、他們的假設、他們的情緒與感受等。除了幫忙解讀之外，並要協助區分，以及他們的表述。

---

### 提問或問一問的實例紀錄

- 我想問畫家，這樣的藝術作品會很難創作嗎？
- 我想知道藝術家是否還活著？
- 我想問藝術家花幾天完成？
- 用什麼方法畫的？
- 畫家聽到了什麼？
- 你從哪裡開始繪畫？
- 黑色的那個是什麼？
- 繪畫的主題是什麼？
- 你畫這幅畫的心情是什麼呢？
- 上面為什麼有 3 個太陽？下面是有 1 隻老虎嗎？
- 為什麼有 2 艘看起來不一樣的船？
- 我想知道這到底在畫什麼？
- 大家喜歡這幅畫作嗎？
- 畫家的重點是什麼？
- 為何要畫垃圾？
- 為什麼要畫樹枝？
- 是你畫的嗎？
- 這幅畫主要的發生地點在哪裡？
- 為什麼要畫這麼亂？
- 我想問這幅畫叫什麼名字？

## ● 步驟 5：重新命名

畫作的名字就像一幅畫的濃縮，作者把想要表達的事情都概括到這個名字當中，現在孩子們對這幅畫已經有一些了解了，邀請孩子們幫這幅畫取一個名字，替自己的感受作一個總結。

例如：混亂的動物園、開放空間、瘋狂的動物園、地震、開放的大海嘯、垃圾桶、邊聽音樂邊畫畫的畫家、活著的最後一天、希臘眾神裡的潘朵拉盒子、希臘眾神世界大戰、流行病毒、啟航……記錄下來。然後，再揭示畫作的真實名稱：〈即興 31（海戰）〉。

| 重新命名的實例紀錄 | | | |
|---|---|---|---|
| 大災難 | 有很大的太陽在垃圾海洋上 | 臭水溝 | 亂死了 |
| 世界大汙染 | 死 | 被碾過的人 | 夢境大漩渦 |
| 世界末日 | 垃圾桶 | 亂七八糟大海 | 瘋狂實驗室 |
| 早安晨之美（因為很像生菜沙拉） | 夏天的大戰 | 亂七八糟的房子 | 戰爭 |

## ● 步驟 6：統整想法歷程

最後的收尾，可使用「我以前認為……我現在認為……」的思考路徑（屬於「比較與連結」思考稟性），讓孩子用自己的語言去

省思過程中想法上的轉變。並詢問他們這樣的思考方式，還可以運用在什麼地方？

## PART II 延伸對話與應用

### ● 步驟 1：把「別問」變成「該問」

我們把剛才孩子的提問列表做一個區分，分為「什麼該問、什麼別問」。洞察問題背後的提問動機需要完整的聆聽技巧，之後藉由文字重組，就可把「別問」的提問，轉化成「該問」的提問（請參考下方「區分什麼是該問／別問」表格）。

如同第 2 章曾提過的，蘇慧玲教練曾教導，聆聽時可使用 3R 技巧，包含接收、覆述和反映。這是很重要的教練能力。透過覆述一次，整理孩子的提問，是一個很重要的步驟。家長在每個引導的當下，必須要充分專注的聆聽，並解讀和梳理孩子想要表達的真正內容，除了幫助他們能夠精準陳述之外，更是釐清彼此演繹落差的好機會。

| 該問什麼？ | 別問什麼（家長協助區分）？ |
|---|---|
| • 我想問畫家，這樣的藝術作品會很難創作嗎？ | • 我想知道這到底在畫什麼？ |
| • 我想知道藝術家是否還活著？ | • 大家喜歡這幅畫作嗎？ |
| • 我想問藝術家花幾天完成？ | • 畫家的重點是什麼？ |
| • 用什麼方法畫的？ | • 為何要畫垃圾？ |
| • 畫家聽到了什麼？ | • 為什麼要畫樹枝？ |
| • 你從哪裡開始繪畫？ | • 是你畫的嗎？ |
| • 黑色的那個是什麼？ | • 這幅畫主要的發生地點在哪裡？ |
| • 你畫這幅畫的心情是什麼呢？ | • 為什麼要畫這麼亂？ |
| • 上面為什麼有 3 個太陽？下面是有 1 隻老虎嗎？ | • 我想問這幅畫叫什麼名字？ |
| • 為什麼有 2 艘看起來不一樣的船？ | • 繪畫的主題是什麼？ |

◆ **小孩提問 1：我想知道這到底在畫什麼？**

**家長可以這樣說：**喔，可是你剛才已經觀察到了很多的元素，我們來玩看畫解謎的遊戲。你覺得畫家在畫什麼？

◆ **小孩提問 2：大家喜歡這幅畫作嗎？**（這可能是批判性的出發點，會阻礙探索。）

**家長可以這樣說：**我們先不要落入喜歡和不喜歡的分類，你可以問畫家「大家對你這樣的畫法，都怎麼說？」

◆ **小孩提問 3：畫家的重點是什麼？**（這可能是尋求答案的慣

性）

**家長可以這樣說：**一個畫作的組成，都需要這些元素，所以對畫家來說都很重要。我們可以這樣問：「這幅畫作想要強調什麼呢？」或是「我注意到某個顏色比較多、色彩比較強烈，這是你想要大家注意的焦點和地方嗎？」

◆ **小孩提問 4：為何要畫垃圾？**（這可能是他們武斷的假設）

　　**家長可以這樣說：**是因為很多混亂、不規則的線條，讓你覺得很像垃圾嗎？你是想問他為何畫垃圾，還是為何要把畫，畫得很凌亂？

◆ **小孩提問 5：是你畫的嗎？**（在網路發達的時代，創作者時常**使用 AI**，或是想問，是否有其他人或藉由其他工具共創。）

　　**家長可以這樣說：**你想是否想知道有沒有其他人和畫家一起共同創作嗎？

◆ **小孩提問 6：為什麼要畫這麼亂？**（孩子可能有一個主觀美感定義，認為整齊才叫好看。）

　　**家長可以這樣說：**剛才我們有想到一些連結，所以他把線條形狀畫得讓你看不出來，但這不叫亂，只是畫得不像真實的

樣子。

◆ **小孩提問 7**：我想問這幅畫叫什麼名字？（通常問到 4 個問題，對低年級的孩子已經是極限了，小孩剛才分享的觀察和感受已經相當貼近畫作的內在意涵，家長可直接進入本篇最後方的藝術作品故事。）

## ● 步驟 2：即興創作，化身為古典音樂的翻譯機

康丁斯基能夠畫出他所聽到的音樂，將「視覺」和「聽覺」結合轉換成圖像和自己的符碼。知名繪本作家艾瑞卡爾（Eric Carle）創作的繪本《看得見的歌》，告訴讀者眼睛可以看見歌聲、筆可以畫出音樂、顏色會演奏美妙的音樂……，只要用心靈的眼睛，你也可以看到心中的歌！這本書沒有文字，以壓克力拼貼的色彩把音樂演奏出來，家長可以邀請孩子來體驗看看，如何繪畫音樂！

### 步驟 2-1

先聆聽「1.5 分鐘」拉威爾的〈G 大調鋼琴協奏曲〉（Piano Concerto in G）然後問：「第一次聆聽時，腦中浮現的顏色是什麼？」當音樂結束後，從蠟筆盒中選出 3 種顏色。

## 步驟 2-2

再播放一次，問：「第二次聆聽時，腦中浮現出什麼主要的形狀和線條？」並重複播放音樂，給孩子一段時間完成這幅即興的繪畫創作。

## 步驟 2-3

請孩子為他的即興創作命名，並分享畫下這些東西的靈感來源，來自音樂的什麼特性或段落。

同樣的音樂，有些人因音樂節奏輕快，畫了獅子追逐兔子的圖畫；有些人則畫了一個美麗悠閒自在的花園。從他們分享的內容，我們看到每個孩子都沉浸在音樂當中，用自己的想像力和創造力「描繪」音樂。以下是孩子們即興創作的主題內容：

◆ 獵捕。因為音樂速度很快，我畫了獅子在追逐兔子。

◆ 仙境。這段音樂讓我想到美麗的仙境。

◆ 愛爸爸。我畫了一個愛心，我現在很想他。

◆ 被咬死的人。我畫了一隻鯊魚咬著人

最後請孩子為自己創作的圖畫命名。畫獅子追著兔子的小朋友，命名為〈追逐〉，因為這段音樂節奏很快，感覺像在跑步。我們搜集到有趣的即興創作名稱包含：〈船〉、〈可怕〉、〈神秘主〉、〈兩顆飛彈〉、〈騎士與人〉、〈飛鏢大戰〉、〈幽靈〉、〈公園之畫〉、〈瘋狂的奔跑〉、〈房子〉……小朋友很容易將聽見的

音樂具象化，也可透過圖像或符碼，分享音樂帶給他們的感受，每一位都可以成為家中的古典音樂「翻譯機」。

## 藝術作品的故事

康丁斯基於 1866 年出生在俄羅斯莫斯科。從孩提時代起，他就非常喜愛音樂，並開始學習鋼琴和大提琴，同時對色彩具有異乎尋常的感受力和非凡的記憶力。之後毅然放棄大學法律助理教授的職位，前往慕尼黑進入藝術學院。

啟蒙雖晚，卻難掩橫溢的才華，20 世紀初，康丁斯基參與開創了一種新的繪畫手法，稱為「抽象畫」。他以音樂為靈感，為自己三種不同類別的畫作命名為〈構圖〉、〈即興〉和〈印象〉。

1909 ～ 1913 年間，康丁斯基創作了一系列「即興」抽象畫，透過隨意的筆法，表現一種隨心所欲的畫風。康丁斯基替〈即興31〉起了一個副標題「海戰」，這可以幫助我們去理解畫作。

據他的說法，這幅作品以色彩表現 2 艘船艦開戰的混亂場面。也表現出人類情感和思想的本質，例如藉顏色、形狀、線條和形態，表現衝突或混亂。可能在康丁斯基的體驗中，每種顏色都表達一種特定的聲音和情感。透過對形狀、線條和顏色的精選和安置，他希望觀者能夠體驗到豐富的情感，就像在欣賞音樂一樣。

雖然這幅畫創作於第一次世界大戰的前幾年，但康丁斯基聲稱

他並非要表達「戰爭話題」，而是用這些圖形暗示所說的「在精神層面進行的一場可怕鬥爭」。當人類開始對彼此不友善，就像在打一場海上的戰爭，互相把武器對準敵人，不管在槍林彈雨的戰爭中，或勾心鬥角的名利場上，都無人能夠倖免。但他相信藝術具有巨大的精神潛力，或可幫助人們切斷物質需求的束縛，給世界帶來新的精神，讓世界變得更美好。

觀察與描述

比較與連結

**提問與探究**

證據與推理

找出複雜性

探索觀點

## 名畫示範練習 **6**
# 摩西的母親

**鍛鍊思考稟性**：提問與探究
**使用思考路徑**：創意性提問
**藝 術 作 品**：〈摩西的母親〉（The Mother of Moses, 1860）
　　　　　　　by 西蒙・所羅門（Simeon Solomon）

©Wikimedia Commons

請務必掃描
QRcode
看更多細節

# 問題不僅要好，還要有創意

　　《10萬個為什麼》叢書為何出版半個多世紀而歷久不衰，正因它圖文並茂的說明，解答了精選100多道孩子最感興趣的問題。其實孩子在觀看視覺藝術作品時，腦中也產生無數的「為什麼」？只不過許多家長帶孩子上博物館時，常無法回答孩子的問題，當他們的好奇心被壓抑，進而產生了許多情緒上的反應，因不耐煩而哭鬧，吵著離開，大人最終錯失了培養孩子觀賞藝術感知與興趣的良機。

　　誰才是創意性提問的高手？——小孩，他們的問題常常考倒大人。

　　在亞洲人的學習環境中，課堂上都是老師在唱獨角戲，因而養出不善發問的學生。所幸，在管理學、行銷傳播範疇，有「5W1H」的協助，針對解決問題的目的、對象、地點、時間、人物和方法，提出一系列疑問，並尋求解決問題的答案，似乎就可以滿足生活和工作上的需求。這6個問題分別是：

- Why（目的），為什麼要做這件事？
- What（形式），要做什麼事？
- Where（地點），在什麼地方執行？
- When（時間），什麼時間執行？什麼時間完成？
- Who（對象），要溝通的對象是誰？

◆ How（方法），怎樣執行？採取那些有效措施？

## 「資料型提問」非創意性提問的精髓

　　形塑思考文化的第 8 條原則說到，提問驅動思考與學習。這一篇的思考鍛鍊使用的是畫家所羅門的畫作〈摩西的母親〉，因為畫家與這件藝術作品的知名度在台灣鮮為人知，因此最適合使用「創意性提問」路徑來引發好奇心。

　　「創意性提問」，和管理學上的「5W1H」的不同，在此不多贅述，「創意性提問」的練習目的，是希望學生能夠積極、主動的透過自己的觀察和提問，體察到每位藝術家在創作時，經歷的思考過程。一個非資料型的好問題，同時可以開啟孩子踏上探究之路。

　　**以下為「創意性提問」思考路徑的 9 組提問句型：**

① 為什麼？（Why...?）

② 如何／怎麼……？（How...?）

③ 是什麼原因？（What are the reasons...?）

④ 目的是什麼？（What is the purpose...?）

⑤ 如果……改變了是否會有不同結果？（How would it be different if...?）

⑥ 假如……？（Suppose that...?）

⑦ 如果……？（What if...?）

⑧ 如果我們提前知道？（What if we knew...?）

⑨ 如果……會有什麼改變？（What would change if...?）

教練式的提問主要分為 4 大類別：

◆ **第 1 類「資料型提問」**是以搜集資料為提問目的，「Where」、「When」、「Who」的問句屬於這類提問。

◆ **第 2 類「挑戰性問句」**是以衝擊固有信念支持轉換思維為提問目的，如「你是否有廣博冒險的觀看？」、「你確定這是唯一方法？」。

◆ **第 3 類「引導性問句」**，是引發對方去看某些特定、可能的方向為提問目的，如「他正在做什麼？」、「請觀察他的肢體動作……」、「請分享你對這幅畫正向的觀感是……」。

◆ **第 4 類「宣言型問句」**，即是拿取孩子下一步計畫或目標為提問目的，例如「現在你可以做什麼？」、「你會做什麼改變？」

換句話說，第 2、3 類教練式提問就是符合「創意性提問」的精髓，據美國國家藝廊客座講師所解釋，就是「有趣、可激發思考、開放性」的問句。「資料型提問」則是我們根深蒂固的發問慣性，它的缺點是容易讓孩子停止探索，而且不願意使用更冒險的方法，而錯失掉重要訊息。

先前說過，藝術可以幫助我們培養良好的思考稟性，代替不好的思考稟性。什麼是好的，什麼又是不好的稟性呢？「零點計畫」

指導人大衛‧柏金斯解釋，良好的思考稟性為：願意多花時間、用廣博冒險的態度、清晰深入、井井有條的觀察且思考；不好的思考稟性則是：倉促、狹隘、模糊不清與漫無目標。

從過去的經驗，孩子透過細心觀察加上不斷的提問，會有助於提高他們對較無感議題的好奇心。又因集體合作的學習氛圍，以及提供清楚提問起始句，讓提問更有方向，學習更有動力。

## 自我修練，成為創意提問的領頭羊

有趣的是，透過大量的第 2、3 類型的問句，我們發現不僅可以越過經驗智力帶來的盲點，還能意外的分辨出「前拉斐爾派」（Pre-Raphaelite Brotherhood）繪畫作品的風格與獨特之處。除此之外，更能體會和理解藝術家在創作時為何會放入這些元素，以及試圖要告訴觀賞者所有物件所代表的象徵意義。

教練在職場企業，是幫助客戶理解問題、探究不同的觀點，最後找到答案來解決問題。教練在學校和家庭，是幫助孩子理解問題，並且有能力探究原因，最後找到答案完成學習。不管在哪裡，皆因為有解決不完的問題，唯有不間斷透過提問激發多元觀點和創意方案，才能找到解方。

所以，讓我們接納孩子廣博冒險式的提問，從自我修練開始，成為家中最會創意提問的領頭羊！

觀察與描述

比較與連結

**提問與探究**

證據與推理

找出複雜性

探索觀點

## 實際操作

適合年齡：Part I 適合 3～6 歲；Part II 適合 7～10 歲。

透過創意性提問，探討圖像給觀賞者在感知上的變化。

察覺人事物會受時間、空間、外力、等因素的影響而產生變化。

**PART I** 基本操作

### • 步驟 I：以「引導性問句」作為暖身，帶孩子觀察肢體

我一直很喜歡日本作家宮下規久朗出的一系列書籍《這幅畫，原來要看這裡》，很有系統的挑出畫中元素來重新歸類名畫作品，簡單易懂又好記。最讓我敬佩的是，他用生命實踐活出了一個好榜樣，不斷衝撞自己的經驗所造成的限制防線，總找到新的觀看角度！

他最新出版的專書《名畫的動作》，提到西方人和東方人肢體語言的南轅北轍，一個一向誇張，一個幾乎沒有，後者甚至以能隱藏情緒為傲。試想，這樣環境長大的孩子會在乎「身體姿態」帶來的無聲訊息嗎？更別說能夠判讀它了。若依「73855」定律（人

的觀感只有7%取決於說話的內容，38%的信息是透過聽覺傳達，卻有55%的信息透過視覺，如手勢、表情、外表、妝扮、肢体語言、儀態等外表給人的感受來傳達），他人對你的觀感，少掉了一大半透過視覺傳達的肢體語言，孩子在人際溝通上的受挫，便見始知終。

因此，透過一個溫馨親子的繪畫作品，運用「引導性問句」策略帶孩子展開深思熟慮的觀察。用一點肢體動作為觀察前的暖身，才進入到大腦提問鍛鍊的遊戲中。一起開始吧！

**家長：**我們又要開始眼睛超能力的鍛鍊！很多畫家都會巧妙運用身體語言來傳達畫中人物的心情與態度。所以今天的開始和以往不同，我要邀請你先觀察這幅畫所有的動作。現在播放1分鐘音樂，在音樂結束後，和我分享你觀察到的動作，越多越好！

（當1分鐘音樂結束）

**孩子：**我看到一個媽媽抱著一個小嬰兒，一個小姊姊正在看著他，嘴巴嘟嘟的好像在安慰他。媽媽，這是什麼故事？

**家長：**很棒！換我了。我觀察到媽媽的左手握著嬰兒的右手，好像要親他的手；還有媽媽和小姊姊的身體都彎彎的，靠近小嬰兒。

（觀察的過程中，孩子通常會迫不急待想知道故事，家長可透過自身的榜樣，帶領孩子持續觀察不同肢體動作。）

**家長：**現在來選一個角色模仿他們，先想一想，畫家透過這個

肢體動作告訴我們什麼訊息？我們現在來模仿這個媽媽，先張開你的雙手動一動，然後假裝自己正要抱一個嬰兒。小嬰兒可能感覺不安準備大哭，想一想媽媽會怎麼用手觸碰他，或是如何搖擺身體讓小嬰兒感覺安心，而逐漸安靜下來？

**孩子：**我會左右搖擺或上下擺動，如果嬰兒還是繼續哭，我可以雙手抱得更緊、動作再擺動大一點，或是我們用雙手輕拍他、身體擺動慢慢緩和下來，不要吵醒他。

（家長和孩子可再選擇不同角色，嘗試用肢體動作獲得訊息。）

● **步驟 2：第二次觀察**

**家長：**太棒了，現在我們眼睛也熱起來、大腦也熱起來了。我們要用全身的感官開始第二次觀察。像之前一樣，你可以從圖像頂部開始，從左至右、從上到下仔細觀察，並把你注意到的人、事、時、地、物記在心裡，在 1 分鐘音樂結束後，和我分享你看到藝術作品中的 5 項細節。

（可參考下方「第二次觀察的實例紀錄」做比對。）

觀察與描述

比較與連結

**提問與探究**

證據與推理

找出複雜性

探索觀點

| 類別 | 第二次觀察的實例紀錄 |
|---|---|
| 線條 | ・樂器和籃子形成一條圓弧線 |
| 形狀 | ・三角形<br>・方形（窗）<br>・長方形（2位成人）<br>・3個人的臉形成一個三角形<br>・圖有個倒〈的形狀、半圓形 |
| 顏色 | ・質樸的大地色系<br>・色調咖啡色 |
| 人 | ・高的女人像媽媽，矮的女子像保姆。<br>・小孩／嬰兒<br>・尖瘦的下巴<br>・削瘦的手<br>・小孩感覺是新生嬰兒，還沒有穿衣服。<br>・3個人 |
| 事 | ・關愛凝視的眼神<br>・看到窗戶，外面有藍天代表希望。<br>・撿到小孩<br>・2個女人在看1個嬰兒<br>・前景與背景<br>・母親般的關懷<br>・2隻鳥的位置很有趣，畫家安排在主角旁邊，主角是沉重不捨、焦慮的感覺。<br>・母親眼神有些哀傷 |

（續）

| 類別 | 第二次觀察的實例紀錄 |
|---|---|
| 物 | • 鳥像鴿子，象徵和平希望，讓畫面有了對比。<br>• 原住民風格的服飾<br>• 第一個圓弧很像豎琴<br>• 第二個圓弧是搖籃<br>• 女人們的衣服很細緻<br>• 不同的織品<br>• 窗外原本看到 2 隻鳥<br>• 舒適的衣物<br>• 鳥後面的三角形金字塔<br>• 桌巾跟衣服的紅色<br>• 鴿子的鳥感覺很有生機 |

## ● 步驟 3：創意性提問練習

**家長：**接著，我們要想一想為何畫家將這些元素放在此幅畫作裡面？現在我們來玩一個「誰最有創意」遊戲，不過所有的問題必須和這幅畫有關係。

（家長也可以將問題做成籤，讓孩子抽取，增強挑戰性和趣味性。這個遊戲像是玩問句接龍，可將孩子的問題先錄音下來，之後再寫出來作為第 4 步驟的討論基礎。若沒有製作籤紙，那家長可先從「為什麼」開始，請參考下方「創意性提問表」做比對。經過一段時間的對話，你會發現，越小的孩子問題越有創意，甚至比較難的起始句，他們也很容易上手；越大的孩子，可能提出 3、4 個問

句就想停止思考。因此家長需要花點心思，保持提問的熱度。）

| 創意性提問 |
|---|

**為什麼？（Why?）**
1 為何有 2 隻小鳥在窗戶？
2 為何這個媽媽頭上要要戴頭巾？
3 為什麼要放 1 個陶罐加上植物在這個房間？
4 為什麼媽媽旁邊還有 1 個小女生，她是誰？
5 為什麼她要抱著籃子？
6 為什麼畫中的人物要穿這樣的衣服？
7 為什麼要畫這個故事？
8 為什麼畫這 3 個人？他們的身分是？為什麼 2 位大人的服裝風格如此不同？
9 為何媽媽要把嬰兒從籃子中抱起來？
10 為什麼女孩手上要拿 1 張小床？
11 為什麼父或母的表情似乎有隱憂？
12 為什麼要畫金字塔，卻又畫得那麼模糊？
13 為什麼畫家要畫桌角的 ╳ ？

**如何／怎麼？（How?）**
1 那個樂器是什麼？如何彈奏？
2 那個樂器聽起來是什麼聲音？
3 這個房屋如何／怎麼蓋起來的？
4 這幅畫是怎麼畫出來的？
5 你如何觀察出人物的背景年代？
6 很好奇畫家是如何畫出第一筆（從哪裡開始畫）？是先從人物呢？還是空間背景？
7 如何判斷這 3 個人的關係？
8 如何判斷這 3 個人的心情？

（續）

## 創意性提問

**是什麼原因？（What are the reasons?）**

1 是什麼原因，讓你感覺嬰兒要媽媽抱抱？
2 是什麼原因，旁邊的小女生要抱著籃子？
3 是什麼原因，要把樂器掛在窗戶旁？
4 是什麼原因，鳥要飛到窗戶邊？
5 是什麼原因，畫家要創作這幅作品？
6 是什麼原因，畫家大部分使用咖啡色系？
7 是什麼原因，讓 2 個人都關心的看著嬰兒？

**目的是什麼？（What is the purpose?）**

1 旁邊的小女生，她手上的籃子目的是什麼？
2 把樂器放在畫作裡面的目的是什麼？
3 創作這幅畫的目的是什麼？
4 這個籃子使用的目的是什麼？
5 牆上畫那個弧形的樂器有什麼目的？
6 畫面刻意透一扇窗，且畫 2 隻鳥的用意是什麼？
7 畫家在左側的桌上放大型植物與窗旁刻意掛弦琴的用意是什麼？
8 畫家畫這個窗戶的目的是什麼？

觀察與描述　比較與連結　**提問與探究**　證據與推理　找出複雜性　探索觀點

● **步驟 4：統整問句**

　　玩過這一輪，大人和小孩應該都迫不急待想知道所有答案吧！這也印證先前所說的，提問驅動學習動機。這時候，家長可以做一個小結，例：每位藝術家在創作之前，都會觀察很多其他相關主題的畫作，然後進入到一個提問和調查的思辨過程，主要是希望自己的作品和他人不一樣。今天我們提出的問題，可能藝術家在創作前

已問過自己，因此，我們知道圖畫中每一個元素都被細心安排過，皆有它們象徵的意義。

### ● 步驟 5：統整想法歷程

最後的收尾，可使用「我以前認為……我現在認為……」的思考路徑（屬於「比較與連結」思考稟性），讓孩子用自己的語言去省思過程中想法上的轉變。並詢問他們這樣的思考方式，還可以運用在什麼地方？

### PART II 延伸對話與應用

### ● 步驟 1：繼續其他變化問句組

很多大人否有同樣的經驗，我的孩子有千奇百怪的問題，他們的提問超越課本知識讓老師頭疼，無厘頭的問與答也讓你冒汗。這一切看似天馬行空又錯頻的狀況，在賞識思維課堂文化中都能被理解、包容，因為這正是賞識思維教學上所歡迎的學習特質。

接下來幾組問句都是我女兒常問我的：「媽媽，如果我怎麼怎麼了，你會怎麼樣？」、「假設我沒有完成，你會怎麼想？」忙碌的我，一聽到就反射性，甚至帶點怒氣的回應她：「請你不要提出這麼多假設性的問題，因為那是不可能發生的事。」但在看到這一

條思考路徑後，我才察覺，原來愛說話、愛發問、變換問句是她的學習優勢，也是驅動她踏上探究之路的契機。

所以，若你的孩子和我的一樣，覺得上述問句還問不過癮，可以繼續下列問句，建立他們的自信心，讓他們知道這是學習的硬實力！（請參考下方「創意性提問實例紀錄」做比對，但不要揭露給孩子所有的答案。）

觀察與描述

比較與連結

提問與探究

證據與推理

找出複雜性

探索觀點

## 創意性提問實例紀錄

**如果……改變了是否會有不同結果？（How would it be different if...?）**
- 如果畫中抱著嬰兒的是爸爸，會有什麼不同？
- 畫中如果是另外一個女生抱著嬰兒，會有什麼不同的感覺？
- 如果他們穿著不同的服裝，會有什麼不同的感覺？
- 如果室內的光線變亮、戶外的光線變暗，會給觀者什麼感受？
- 如果畫中的小孩是睡著的，那畫面的氛圍是否會有所不同？
- 如果室內跟窗外的顏色對調，會有什麼不同感受？
- 如果這幅畫沒有那扇窗戶，會有什麼不一樣？改成門會有什麼不同？

**假如……？（Suppose that...?）**
- 假如畫的主角是小嬰兒，為什麼畫家不畫他的正面？
- 假如嬰兒的手沒有伸出來，會給你什麼不同的感覺？
- 假如他們不是家人，背後會是怎樣的故事？
- 假如觀看孩子的兩個女性都不是孩子的媽媽，那她們會是什麼關係？

（續）

**如果……？（What if...?）**

- 如果這個作品不是油畫，是用木頭做的，會有什麼不一樣？或是這個作品用比較抽象的方式創作，看起來會有什麼不一樣？
- 如果畫中的人是你的媽媽，你會怎麼畫？
- 如果畫作使用的顏色較鮮豔，會有什麼不同？
- 如果我們提前知道畫作的名稱，會有什麼不一樣嗎？
- 如果知道畫家的背景會有什麼不同？
- 如果換成現在的服飾和家具，會有什麼不一樣？

**如果我們提前知道？（What if we knew...?）**

- 如果我們先知道故事內容，我們會不會更了解發生了什麼事？

**如果……會有什麼改變？（What would change if...?）**

- 如果媽媽和小孩的動作改變了，例如坐下來，是不是故事又不一樣了？
- 如果，不是一起討論，我對這幅畫的想法會有改變嗎？

---

## • 步驟 2：連結生命經驗的反思題

除此之外，家長也可提列一些反思題目，邀請孩子回溯過往的經驗，是否因為沒有正視肢體語言，在同學之間造成誤解，而破壞了關係？對於這樣誤解，自己是否有應當負責的部分？此時建議家長使用「宣言型問句」：「那你現在還可以做什麼？」、「面對這件事情，之後你會做什麼改變？」幫孩子做省思的梳理。

從藝術作品名稱就知道這幅畫作中的小男主角就是摩西。

《聖經》記載先知摩西率領猶太人逃離埃及，禱告祈求上帝讓紅海一分為二，被喻為最壯觀、最有戲劇張力的故事，也多次被拍成電影。但鮮少人知道，他在 3 個月大時曾經落難，面臨生死之災。因此，不少畫家以他這一段生命經歷作為繪畫主題。針對年齡比較大的孩子，家長可使用「比較與連結」思考稟性中的「創意性比較」思考路徑，找出另一幅同樣主題的藝術作品，帶領孩子建立另一個思考面向。

# 藝術作品故事

所羅門出生於一個著名的猶太家庭，他是家中的第 8 個孩子，也是老么。他在倫敦出生並受教育，於 1850 年左右開始接受哥哥的繪畫課程，並於 2 年後就讀凱里藝術學院（Carey's Art Academy）。同年，他的姐姐首次在皇家學院展出自己的作品。

所羅門透過但丁・加布里埃爾・羅塞蒂（Dante Gabriel Rossetti）被介紹給前拉斐爾派圈子的其他成員，以及詩人阿爾及農・查爾斯・斯文本（Algernon Charles Swinburne）和畫家愛德華・伯恩・瓊斯（Edward Burne-Jones）。1857 年，他第一次參加畫展，作為第二代前拉斐爾派成員的一分子，以及來自猶太家庭，繪畫主題

包含前拉斐爾派青睞的文學畫外，還包括《希伯來聖經》中精準的場景，和考古式的描繪猶太人生活和儀式，重視藝術的精神層面。

〈摩西的母親〉是所羅門於 1860 年在英國皇家學院（現今的特拉華藝術博物館）展出的作品，當時的他只有 19 歲。他透過畫作不斷努力爭取種族平等，也參考考古學的發現，展現繪圖場景的準確性。

此幅作品引用《聖經》〈出埃及記〉第 2 章，一位埃及法老從先知的預言得知，未來會有一位以色列領袖取代他。因此他開始擔心，於是頒布命令給當時的希伯來人產婆說：「你去接生時，如果看到是男嬰就殺掉！」所幸，產婆在接生時並沒有這樣做，所以摩西一出生，就處在生命旦夕的挑戰。

但摩西的母親在摩西 3 個月大的時，發現已藏不住他了，必須想另一個救命的方法。繪畫作品裡描繪母親抱著嬰兒摩西，姊姊米利暗站在母親旁邊。她們製作了蒲草箱，抹上石漆和瀝青，把孩子放進去，把箱子擱在河邊的蘆荻中。

窗戶外隱約可見金字塔，象徵他們居住的國家；而鴿子象徵這一家人面對生命危急的情況，因著上帝的看顧，讓危機變成轉機。所羅門試圖用前拉斐爾派的準確度來呈現母子即將分離當下心碎的時刻，他邀請了范妮・伊登作為此幅畫的模特兒，除此之外，掛在窗戶上的豎琴和陶器，則參考了大英博物館內收藏的亞述帝國古物。

# 拿破崙皇帝在
# 杜伊勒里宮的書房

**鍛鍊思考稟性**：證據與推理

**使用思考路徑**：你這樣說的理由是什麼？

**藝 術 作 品**：〈拿破崙皇帝在杜伊勒里宮的書房〉
（The Emperor Napoleon in His Study at the Tuileries,
1812）by 雅克 - 路易 · 大衛（Jacques-Louis David）

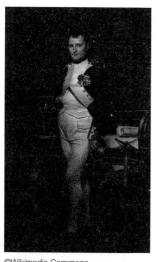

請務必掃描
QRcode
看更多細節

觀察與描述

比較與連結

提問與探究

**證據與推理**

找出複雜性

探索觀點

# 鍛鍊獨具慧眼的洞察力

「推理」意味著什麼？請花點時間寫 3 個單詞或短語來定義你的「推理」。

這是我們在美國國家藝廊的「藝術思辨課程」中，關於「證據與推理」的思考稟性鍛鍊開場。把 1000 多位來自世界各國學員的回饋，用不同大小、顏色、角度與位置拼湊在一起，以「文字雲」視覺呈現，圖形就像千變萬化的雲朵，文字來源出現的次數越多，呈現字級就越大。經美國國家藝廊官方統計：邏輯、詮釋、分析、論證、假設、解釋和演繹的字級最大。

在社會科學中，「推理」通常意味著檢查主要資料來源，尋找原因，並得出推論來支持關於歷史和政治的觀點。在科學中，推理涉及仔細觀察現象的形成和測試，基於觀察後所提出的假設。在文學中，推理需要仔細解析和比較文本段落，以預測人物的動機和決定。

在藝術領域中，由於其複雜性及不同程度的清晰度和模糊性，推理看起來像是「弄清楚」，或基於觀察的自我詮釋或演繹。藝術作品的觀賞者，透過反覆觀察來釐清原先較模糊的意義，然後提出主張，並運用這些細節佐證自己演繹或詮釋的合理性。

「證據與推理」思考稟性確實是鍛鍊批判性思維的最高類別，而推理從物理學、幾何學、政治學和文學分析等領域都受到高度重

視，更是大多學校和教師的基本教學目標。

## 用圖像證據，形塑初步推理

〈韓非子·說林上〉：「聖人見微以知萌，見端以知末，故見象箸而怖，知天下之不足也。」見微知著指的是，看到事情的些微跡象，就能知道它的真相及發展趨勢，是展現獨具慧眼般的洞察力。

與孩子相處的日常，我們發現孩子對事件或事物的觀察與描述能力，若沒經過鍛鍊，或者沒提供充足時間讓他們思考和解釋時，他們的回答很容易模糊不清、模稜兩可，而這些都是囫圇吞棗的主因。

當孩子不知道如何有條理的陳述原因，也不知道該用證據來佐證和支持自己的想法時，他們習慣用「我不知道原因」、「沒有為什麼」、「直覺」來規避自己的不思考。結合藝術作品來發展孩子的推理能力，是化危機為轉機的新方法，提供清晰可見的觀察素材，讓家長與孩子對話時，很容易「看見」孩子如何展開推理。

拿破崙的勤奮與毅力為人稱道，他曾說：「勤奮是構成天才的要素之一。」而他自我體現的成就，正是教導勤勉主題時的經典素材。畫家大衛以拿破崙的肖像畫，透過描繪符碼、物件線索的視覺展現，重現他為人稱道的特質。

觀察與描述

比較與連結

提問與探究

**證據與推理**

找出複雜性

探索觀點

從找出主角就是拿破崙的根據，到探索他正在做什麼？從身體的姿勢與穿戴的服飾、桌上看似雜亂無章的紙捲、地上的書、椅子上的花紋等，都有獨特的意義，也是孩子推理時可用來佐證的依據。

套用思考路徑「你這樣說的理由是什麼？」讓孩子開始練習如何像個小偵探，抽絲剝繭的觀看這幅肖像畫，並明白藝術作品命名的弦外之音！

當初我和宋珮老師在討論「What make you say that」思考路徑的中文翻譯時，本來使用「你為什麼這樣說？」經過反覆討論之後，才改為「你這樣說的理由是什麼？」

## 慎用「為什麼」

恰巧，在上教練課程時，蘇慧玲教練也曾在課堂上使用案例與我們說明「慎用『為什麼』」的原因。因此，透過這幅畫作，我們與學員做了以下的練習，以及分享不同問法帶給他們的感受為何：

- ◆ 你覺得畫中的人物是一位會打架又會讀書的人，你為什麼這樣說？
- ◆ 你覺得畫中的人物是一位會打架又會讀書的人，你這樣說的理由是什麼？

答案呼之欲出，前者聽起來就是比較刺耳。而我這樣說的理由

是什麼呢？

　　讓我們回想，面對孩子犯錯時，你是否和我一樣，情緒激動時冷不防說出：「你為什麼這樣做？！」我們真的是基於好奇心，還是想透過問句，來包裝我們的責備？

　　研究指出，使用「為什麼」背後的心理因素，絕大都是質疑、生氣、對結果及情境失望，即便好的口吻，其實對方接收到的還是負面批判動機。或許你會有疑惑，若我的口吻溫柔，會不會不一樣？當然有可能，不過，「你這樣說的理由是什麼？」是最開放性的問法，也容易與孩子展開對話。

　　看懂世界名畫並不困難，除了練習「廣博冒險的觀看」外，良好的思考稟性是願意多花時間、清晰深入、井井有條的觀察且思考。以勤奮與毅力來鍛鍊這條思考路徑，在推理與解讀的過程，將會建立孩子的自信與精進他的思考能力。同時，也會發現孩子的理由千奇百怪，讓這段自我修練旅程充滿趣味！

## 實際操作

POINT!
**適合年齡：7 ～ 10 歲。**

學習用證據來佐證自己的判斷或推理，

除了避免落入過度主觀的價值判斷之外，

也能促進正向的溝通模式，有助孩子在團體中的互動關係。

### PART I 基本操作

這個練習是希望幫助孩子用自己觀察到的線索，以自己的方式解讀後，可以判斷出「皇帝尊貴」的身分，以及「他所處的地點」。

特別需要注意的是，在每個當下引導時，必須充分專注的聆聽，並解讀和梳理孩子表達「證據與推理之間關聯」的意涵。這是非常艱難的事情，需要多多練習。

聆聽時可使用 3R 技巧（接收、覆述、反映）來解讀和梳理孩子的表達內容。尤其是「覆述」技巧，除了幫助孩子表達自我，更釐清彼此演繹的落差。請不要對孩子的解讀做任何評斷，讓他們盡

量把自己的看法表達出來。

在表達和重述的過程中，孩子會學到更好的表達方式與更多的詞彙，對於語言學習很有幫助。這也是賞識思維在學習過程中重要的教學相長環節。

### ● 步驟 1：深思熟慮的觀察來蒐證與進行推理

**家長：**現在我們要播放 1 分鐘的音樂，請用你的眼睛仔細看這幅畫作，找到至少 5 個你觀察到的東西。當音樂結束後，使用起始句：「我看到……」開始和我分享。

（當 1 分鐘音樂結束）

**孩子：**我看到寶劍，掛寶劍的腰帶，一本藍色的書，書桌上很多的紙，男子胸口上的徽章。

**家長：**很好，這是你先注意到細節，我們要使用它來做第一輪的推理練習。請你和我分享這些線索如何支持你對畫中人物身分的解釋，你可以這樣說：「我覺得他是 ×××，我這樣說的理由是……」

**孩子：**我覺得他是一個會打架的軍人，因為他的椅子上有一把劍。然後，他應該很厲害，因為他胸前掛了銀色的勳章！旁邊好像還有小顆的勳章。

**家長覆述：**所以，你認為他是一位軍人，你這樣說的理由是因為在他旁邊的武器。你甚至覺得他非常厲害，因為他衣服上的配

件，很大一顆銀色勳章、旁邊的別針形勳章，以及肩章。很棒！我們繼續觀察其他細節，繼續解釋這位軍人的特色。你可以這樣說：「我覺得他是 ×××，我這樣說的理由是……」。

**孩子：**我覺得他也很用功，很愛讀書。因為他的桌上有很多寫字的紙，然後有一本很大的藍色的書，地板上也有一張很大的紙，和紅色的一本書！

**家長覆述：**所以，你覺得這個很厲害的軍人也很愛讀書，因為你從桌子上的很多張紙和很大本書來做判斷。他是一個能文能武的軍人！我們繼續觀察其他細節，看看這位軍人的身體姿勢有沒有要告訴訊息。

**孩子：**我發現他可能肚子痛，或是和我一樣喜歡吃零食。大家要畫他的時候，他覺得不好意思，把喜歡吃的零食藏在衣服裡面。而且，另外一隻手好像也藏著東西。

**家長覆述：**你覺得這位能文能武的軍人他手中握有祕密。你這樣說的理由是因為他右手擺放的位置，以及左手握拳的姿勢。很棒！現在我們要找一找「畫中的人在什麼地方」的線索，你可以這樣說：「我覺得他在……，我這樣說的理由是……」

**孩子：**這個地方很漂亮，都是金色、紅色的，有一個很漂亮的大鐘、有一張很漂亮的桌子，然後桌腳有一隻很漂亮的動物。是老虎，還有一隻羽毛筆！那是書桌嗎？

**家長：**嗯，很不錯，我也有注意到圖畫中左邊有一排長長的書

櫃，你覺得這是哪裡呢？

孩子：他的辦公室！因為房間看起來好像很大，後面還有一個書櫃，感覺這是有錢人的房子。

（在和孩子對話時，家長也可補充一點自己觀察的細節，幫助孩子做判斷。）

### ● 步驟 2：這幅畫發生了什麼事？你這樣說的理由是什麼？

建議家長讓孩子重新整理和回顧所有的線索、自己的解釋和判斷，來找出這幅畫發生了什麼事。

孩子：我覺得這位軍人好像剛打完仗回來，準備到書桌上要讀書和寫字的時候，突然被打斷。通常我們拍照都會梳頭、把衣服整理乾淨、桌子收乾淨，但是他的頭髮亂亂的、衣服也皺皺的，地板的雜物散落一地，感覺並沒有刻意準備好。是不是可能他正在做一件重要的事情，希望畫家把這個時間記錄下來。

（請注意，以上判斷和解讀的深淺隨年齡、認知因人而異，此練習屬於比較高階的思考訓練，因此年幼的孩子是無法一次完成所有的討論，請家長耐心慢慢帶領他們去解讀線索，培養初步的推理能力。）

（家長在揭露藝術作品的故事之前，可以和孩子說明這是一幅肖像畫，因為照相機還沒發明之前，貴族有錢人都會請畫師將他們的樣貌畫出來，或重要人物會以繪畫的方式來宣傳重要的訊息。）

- **步驟 3：統整想法歷程**

　　最後的收尾，可使用「我以前認為……我現在認為……」的思考路徑（屬於「比較與連結」思考稟性），讓孩子用自己的語言去省思過程中想法上的轉變。並詢問他們這樣的思考方式，還可以運用在什麼地方？

**PART II** 延伸對話與應用

- **步驟 1：其他問句**

　　剛才是希望孩子透過佐證來說明這幅畫發生了什麼事，家長也可參考下列舉例問題延伸討論。請參考下方「舉例問題、解讀與推理實例紀錄」。

### 舉例問題、解讀與推理實例紀錄

| 這幅畫裡的人是怎樣的人？ | 你這樣說的理由是什麼？ |
| --- | --- |
| 貴族，有錢的人 | 房間擺設很講究，還有上發條的鐘，在古代應該很難取得。 |
| 軍人 | 因為椅子上有寶劍，胸前有勳章。 |
| 懶惰的人／不修邊幅的人 | 因為他的綁腿皺皺的、頭髮亂亂的沒梳、左手袖子沒扣。 |

（續）

| 開國元勳 | 超大的銀色胸章，而且還有小的肩章，不只一個。 |
| --- | --- |
| 有名望的人 | 左手拿著印鑑似乎要簽署文件，且能請人畫肖像畫應該是有地位的人。 |
| 文武雙全的人 | 軍服，劍，筆，書寫文件。 |
| **畫中的人在什麼地方？** | **你這樣說的理由是什麼** |
| 皇宮裡的辦公空間 | 從時鐘、書桌可以看出來，隨時可以查找資料、看時間。 |
| 書房 | 華麗的書房，有書架書桌、檯燈，蠟燭剩一點點，是挑燈夜戰的場所。 |
| **畫中的人在做什麼？** | **你這樣說的理由是什麼** |
| 讓人幫他畫畫 | 擺好姿勢、眼睛看著我 |
| 剛簽署完文件 | 羽毛筆擱在桌上，但一手還拿著印章。 |
| **這幅畫的主角的喜好可能是什麼？** | **你這樣說的理由是什麼** |
| 讀書或寫字 | 因為房間地上有書、報紙，椅子上也有文件，桌子上還有羽毛筆。 |
| 喜歡植物 | 椅子上有蜜蜂和鳶尾花的裝飾。 |
| 喜歡老鷹 | 銀色勳章上面有一隻老鷹，牆壁上也有一隻老鷹。 |

（續）

| 你覺得畫中人物<br>完成他書寫的時間是？ | 你這麼說的理由是什麼？ |
|---|---|
| 這時候應該是凌晨 | 時鐘指向 4 點 13 分，但桌上蠟燭在燃燒。還有一根蠟燭已經燒完在冒煙。 |
| 牆上的時鐘是 8 點多 | 判斷是晚上 8 點多，因為精神看起來還蠻好的，但不確定他的手摸著肚子是因為餓還是胃痛。 |
| **你覺得這幅畫裡發生了什麼事？** | **你這麼說的理由是什麼？** |
| 偷吃零食被抓到 | 因為他的右手放在他的衣服裡，好像藏著什麼東西。 |
| 在皇宮裡發生的事情 | 從椅子的細緻雕刻來判斷，這地方可能是皇宮。 |
| 畫裡的人在做他不習慣的事情，感覺是被突然打斷。 | 手與腳的姿態看起來很不自在，地上很亂，感覺不是先準備好的。畫裡的人其實是因為想要呈現最帥的樣子，所以才會側身藏肚子，這樣看起來比較瘦。 |
| 繪畫大家心中厲害的大隊長 | 因為人像感覺被打光（畫家用光線色彩凸顯），從桌角是動物造型來推斷，可能有到其他國家征戰，所以把異國文化的戰利品帶回來了。 |

# 藝術作品的故事

　　〈拿破崙皇帝在杜伊勒里宮的書房〉由大衛於 1812 年繪製。畫中人物是法國皇帝拿破崙一世，穿著制服站在宮中的書房。這幅畫由崇拜拿破崙的蘇格蘭貴族亞歷山大・漢密爾頓（第十代漢密爾頓公爵）委託大衛繪製。此畫作不僅是拿破崙的政治宣傳肖像，畫家於其中描繪的細節及傳遞給觀者的訊息，隱含當代情勢，足讓觀者細細品味。

　　畫中主角拿破崙・波拿巴（Napoléon Bonaparte）是法國軍事家、政治家與法學家。在法國大革命期間，對外戰爭獲取了權力，進而自封為法蘭西人的皇帝拿破崙一世。

　　他最重要的功績之一，是帶領法國對抗其他歐洲國家（反法同盟）的攻擊，屢戰屢勝，不僅傳播了法國大革命的理念，更使他在歐洲大陸建立霸權。以少勝多的戰役，使他被視為世界軍事史上最優秀的軍事家之一，其戰略也受全球軍事學院研究學習。他頒布的《拿破崙法典》，取代當時繁複的宗教與皇室法令，更影響了後世的民法制訂。

　　畫中的拿破崙顯得位高權重，身著帝國衛隊步兵擲彈兵團的上校制服（由法國國旗紅白藍三色組成的制服，此精銳士兵團由拿破崙親自指揮），站在畫面中央。略微拱起的肩膀和伸進背心的手的姿勢（現在有些外套左側有一個垂直拉鍊的口袋，也稱為拿破崙口

袋），與正式的服裝形成鮮明對比。

桌上擺著筆，還堆放著幾本書、檔案和捲軸（寫著 COD），桌子左邊綠色地毯上放著更多的地圖和捲軸（這些紙上有畫家的簽名：LVD ci DAVID OPVS 1812），加上拿破崙解開的袖口、皺巴巴的綁腿襪、蓬亂的頭髮、幾乎燃盡而搖曳的蠟燭、時鐘上的時間（凌晨 4 點 13 分），手上抓著幫助他清醒的金色鼻菸盒，這些細節營造出這位公民領袖繁多的行政工作、徹夜未眠撰寫《拿破崙法典》、親民形象與身為立法者的超人能力。

大衛更策略性的描繪其他細節來表現拿破崙的統治。地板上的地圖，以及椅子上的劍、桌腳的獅子頭飾代表他的軍事成就；士兵制服則表示他與部隊團結一致。左胸上的兩枚勳章說明了統治範圍（最左邊是鐵冠勳章，拿破崙於 1805 年作為義大利國王所創立的組織；第二枚勳章是法國榮譽軍團勳章）。

桌子底下的書——普魯塔克的《希臘羅馬貴族生活》，將拿破崙與過去的偉大領袖連結在一起；椅子上刺繡的金色蜜蜂宛似來自 5 世紀第一批法國統治者的紋章標誌（原為鳶尾花），更象徵拿破崙個人的勤奮，也說明身為新任統治者，不同於過去的法國王室。手放在口袋內的胃上，是當時君王、執政官的標準姿勢，暗示拿破崙治理下的國家處於盛世太平。

畫家大衛出生於法國巴黎，是新古典主義畫派的奠基和代表人物，標誌著法國當代藝術，由貴族愛好華麗裝飾與輕浮感的洛可

可，轉變為古典主義嚴肅但具張力的風格。

他在 16 歲時考入皇家藝術學院，曾前往義大利研究古羅馬和義大利文藝復興時期的藝術，而對古典主義產生興趣。法國大革命爆發，大衛投入其中，1792 年被選為國民公會的代表，保護與建設了大革命時期的法國博物館和羅浮宮，是法國博物館的奠基者，更繪製多幅革命期間事件的畫作。後因政變被捕入獄，直到 1797 年拿破崙崛起掌權，成為首席宮廷畫師，繪製多幅歌功頌德的政治型畫作。

在拿破崙滑鐵盧戰敗後，大衛便逃亡到布魯塞爾培育許多學生，並於當地逝世。但他身後被譽為代表法國的國家象徵之一。

觀察與描述

比較與連結

提問與探究

**證據與推理**

找出複雜性

探索觀點

# 阿波羅與荷米斯

**鍛鍊思考稟性：**證據與推理

**使用思考路徑：**主張／證實／提問

**藝 術 作 品：**〈阿波羅與荷米斯〉（Apollo and Hermes, 1630）
by 法蘭契斯可・阿巴尼（Francesco Albani）

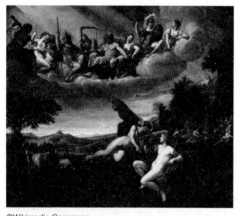

©Wikimedia Commons

**請務必掃描
QRcode
看更多細節**

## 拆解是非對錯，重新檢視缺失

　　小小孩看到別人的東西，很喜歡也很想要，就隨手拿走了。年幼的孩子不是故意違反規則，而是不知道這件事情不能做。當孩子進了小學，有更多相關教導物權概念的規則，告訴他們什麼東西是自己的、什麼是別人的，別人的東西不可隨便取拿，取拿之前必須先徵求對方同意。

　　孩子「喜歡就想擁有」是天性，要不就是透過交換來得到物品。正向來看，交換也是孩子展現友誼的一種方式，但讓家長和老師最頭痛，也最需要介入處理的爭議是兩方交換後，卻因吵架導致一方反悔。

　　義大利巴洛克畫家法蘭契斯可所繪的〈阿波羅與荷米斯〉畫作，是關於「荷米斯偷牛」的希臘神話。畫中描繪剛出生的荷米斯因沒有物權觀念，拿走了不屬於自己的物品，惹出大麻煩。接著又與阿波羅私下採「交換方式」來解決衝突。這樣的事件在孩子的日常生活中常常發生，因此我們認為非常適合拿來作孩子借鏡的生活教材。

## 找出欠缺資訊，讓主張更具說服力

　　無法清楚描述發生的爭吵事件，過度主觀是多數孩子的通病，

當爭吵發生時，參雜著諸多個人情緒和價值判斷，都會影響資訊蒐證的完整性，以及陳述資訊時的優先順序，這些都會直接影響主持公道者的判斷與決策。

我很喜歡《看出關鍵》這本專書，書中第 7 章「看到欠缺的資訊：像臥底警探一樣列出優先順序」中提到：「將資訊設下優先順序，無論出於意識或下意識，則會直接主導行動。」這是非常細微的行為觀察。

作者艾美・赫爾曼在書中用了許多機構與企業的案例來證實，每個人都有可能在設定優先順序上犯下錯誤，讓公司或個人陷入危機。所以頭腦清晰、客觀的設定優先順序，是每個人不可或缺的能力，同時也能加強專注、效率及決策力。

我們曾實驗性的使用「證據與推理」思考稟性中「你這樣說的理由是什麼？」思考路徑，以〈阿波羅與荷米斯〉聚焦理解孩子對圖像事件判斷的依據。在問他們這幅畫中發生了什麼事情，並邀請他們提出證據來佐證說法時，我們得到的判斷有 3 大類：

① 普遍的判斷都是「下面的人打架或吵架，上面的人在圍觀或是要幫忙。」他們搜集到的圖像證據來自於「握拳」、「拉扯」的身體姿態。

② 一位熱愛學習的孩子熟知希臘神話故事，也觀察入微，立馬說出：「這是阿波羅與荷米斯的故事」標準答案，他提出佐證的元素則是里拉琴與商神杖。

③另一位孩子說：「神叫飛馬當警車，下來抓壞人，他們還在找壞人，但還沒找到。」

大家察覺到這3組同學設定優先順訊的意識嗎？

第1組，主觀的認為是打架，因此所有的蒐證都在強化他的主張，一不小心就會陷入「誰對、誰錯」的二分法思維。

第2組，則因為知道故事的主角，所有的蒐證都去證實主角的身分，並沒更深的探究是阿波羅與荷米斯故事中的哪個橋段，是交換物品前、後，還是正在討論交換？

第3組同學，發現有爭執，但無法立刻下判斷的原因，是他還在搜尋一些欠缺的資訊，來佐證事件的起因及目前的發展。因此，他的視覺探索不會停在這裡。

經驗智力，如水一般，既能載舟亦能覆舟。試問，哪一項思考模式是我們想要培養孩子的呢？其實很多大人對自己資訊排列的優先順序也是毫無頭緒，更何況教導孩子。因此，我們必須幫助孩子從小避免過度的主觀和固執，只要有些思考習慣不改變，就會讓他停止探索更多可能性，而深陷情緒的泥沼。

所以，思考稟性「證據與推理」的「主張／證實／提問」思考路徑，非常適合用在這幅畫作上。不僅能要求孩子對某事進行解釋，並用證據來佐證，家長也可看見孩子推理的過程，最後邀請孩子檢視他們的主張或詮釋，以及證據的可信度，如此一來可幫助孩子明白，推理是一個持續的過程，勇於找出欠缺的資訊，讓他們的

主張不致偏頗，反而更具說服力。

**POINT !**

**適合年齡：9 ～ 10 歲。**

察覺自己在團體的描述事件及溝通的慣性，透過省思及換位思考，
以有效處理及解決日常生活問題，營造良好的人際關係。

### ● 步驟 1：用「接力描述遊戲」，展開鋪天蓋地觀察

　　在進入推理之前，仍是要從深思熟慮的觀察方式展開。這一
次，我們使用「觀察與描述」思考稟性中「接力描述遊戲」思考路
徑。把畫作一分為二，透過觀察，並用接力描述的方式，讓孩子觀
察其中各項元素，希望最後能夠發現關鍵的交換物件！

1. 分割畫面

2. 分組接力描述

觀察與描述
比較與連結
提問與探究
**證據與推理**
找出複雜性
探索觀點

**步驟 1-1**

將畫作分為上下兩個部分。又因為上半部畫作的人物非常的多，建議先把人物標記號碼，讓孩子較容易描繪角色與物品的關係。

**步驟 1-2**

簡單說明什麼叫做接力描述遊戲。在開始之前，與孩子一起示範一次此過程。例如孩子說：「我看到了牛！」家長可以接力說：「我看到了 7 隻牛。」孩子會基於家長的觀察，繼續接力這樣說：「7 隻牛中間，我看到了不一樣的顏色。」有的孩子甚至會說出：「我還看到中間有 1 隻小牛在喝奶。」

**步驟 1-3**

請開始**第一次觀察畫作下半部**，請讓自己和孩子在 1 分鐘的安靜時間，展開深思熟慮的觀看。與孩子一起進行接力描述的分享，先找出你第一個注意到的部分，接著補充描述該部分的更多細節，持續進行，直到與孩子進行 4 次接力描述。每一次的觀察結束，請孩子用起始句「我看到……」跟家長分享（可參考下方「畫作下半部的觀察紀錄」）。

**家長**：先看看這幅畫的下半部，你第一個注意到的是什麼呢？

**孩子**：我看到牛，和兩個沒穿衣服的人，旁邊有 6 隻大牛與 1

隻小牛。

　　**家長：**我看到有 1 隻小牛正在吸奶，2 個沒穿衣服的人都舉起了手。

　　**孩子：**這 2 個沒穿衣服的人，一個頭上有戴翅膀的帽子，手上拿著棍子，另一個人手上拿著一個東西和棍子，他們看起來在講話。

　　（如果你的孩子沒有觀察到手上的里拉琴，家長可以接著這樣問：「你還注意到 2 個人身上有什麼其它物品？」或是「他們正在做什麼？」這樣的接力是為了幫助孩子看到畫作的「關鍵」交換物件──里拉琴。）

| 觀察答案類型 | 畫作下半部的觀察紀錄 |
|:---:|:---|
| 顏色 | 紅色、綠色、黃色、藍色、白色、灰色 |
| 人 | 沒穿衣服的人、兩個人、戴帽子、拿棍子、戴披風、神、天使、農民、右後方好像有 8 位女生 |
| 動物 | 牛、牛屁屁、牛犢 |
| 自然物 | 大樹、山丘、天空、石頭、草地 |
| 物品 | 棍子、弦樂器 |

**步驟 1-4**

　　請開始**第一次觀察畫作上半部**。請讓自己和孩子可以在 1 分鐘內展開深思熟慮的觀看，不說話不互相打擾。音樂結束後，開始接力描述遊戲（可參考下方「畫作上半部的觀察紀錄」）。

　　**家長**：我們來看看這幅畫的上半部，你第一個注意到的是什麼？

　　**孩子**：我看到烏雲，烏雲上方有陽光，感覺快下雨了，有 10 個人坐在烏雲上。

　　**家長**：我看到烏雲上有些人手上拿著不同物品。

　　**孩子**：有一個沒穿衣服的女生抱著一個嬰兒，他們應該是媽媽和寶寶

　　**家長**：中間的 2 個人可能是夫妻，因為他們做一樣的動作，手上也都沒有拿東西。

　　**孩子**：我還看到一隻孔雀！

209

| 觀察答案類型 | 畫作上半部的觀察紀錄 | |
|---|---|---|
| 人物 | 很多人沒穿衣服、坐在雲上、英雄、神、肚臍 | |
| | 1 號（赫柏） | 上半身脫光光，感覺是大哥哥 |
| | 2 號（海克力斯） | 比較黑、拿著一把劍 |
| | 3 號（美神維納斯） | 抱著 6 號、在照顧 6 號 |
| | 4 號（火神赫菲斯托斯） | 戴著帽子，穿咖啡色衣服 |
| | 5 號（戰神阿瑞斯） | 拿著長劍，穿著灰色盔甲 |
| | 6 號（愛神邱比特） | 小寶寶 |
| | 7 號（冥神黑帝斯） | 拿斧頭／鐮刀、很像壞人 |
| | 8 號（主神宙斯） | 指著下面、老鷹 |
| | 9 號（天后赫拉） | 指著下面、孔雀 |
| | 10 號（戰神雅典娜） | 拿盾牌、是雅典娜 |
| | 11 號（月神阿蒂蜜絲） | 拿很長的樹枝、指著下面 |
| 動物 | 飛馬 | |
| 自然物 | 天空、雲、太陽、太陽光 | |
| 物品 | 盾牌、護甲、長矛 | |

## ● 步驟 2：提出證實支持主張

現在邀請孩子根據你們兩人的觀察，以及已知知識內容分享他

對此藝術作品的主張、解讀或說明。

在孩子說明他的主張之後，記得追問：「你這樣說的理由是什麼？」讓孩子能充分運用觀察到的元素和想像力來闡述和解釋（可參考下方「主張實例紀錄」）。

**家長**：現在我們合在一起看這幅畫，你認為這幅畫發生了什麼事？

**孩子**：畫作下半部左邊飛起來的人（荷米斯）也是從天上烏雲飛下來的，因為他有武器，要抓他旁邊的人。

**家長**：你認為飛起來的人也是從天上來的，因為他手持武器，要抓他旁邊的人。所以我可以說你的主張是：這是一件警察抓壞人的事件。請問你這樣說的理由是什麼呢？哪一些線索可以支持你的主張？

（注意！一次問一個問題，必須等到孩子回答完之後，再繼續下一個提問。）

**孩子**：因為右邊那個人（阿波羅）拿著長長的武器，看起來可以打破玻璃到別人家偷東西，所以天下飛下來的那位神要抓他，因為他可能偷東西了！

**家長**：你認為右邊的人拿了別人的東西，是因為他擁有一個很長、可以破壞窗戶的武器。你認為這個長棍是用來偷竊的，是否可以和我分享長棍上有什麼特徵來支持你的主張——它是用來打破玻璃使用的。

孩子：我再看一次，咦，不是一個長棍耶，下面有彎彎的勾，那是用來做什麼啊？

家長：很細微的觀察喔！我們可以來查查看，長長的棍子尾端有一個勾子，在以前的年代都是用來做什麼的。那除了他左手的長棍，你還有觀察到他身上的其他物品嗎？

（這時候，家長可能需要透過引導讓孩子觀察第一次沒有注意到的物件，以及物件的特徵。）

**主張實例紀錄**

| 主張<br>（你覺得發生<br>什麼事？） | 解釋與說明 | 支持<br>（你這樣說的理由<br>是什麼？） |
| --- | --- | --- |
| 處理偷東西<br>事件 | 畫作下半部左邊飛起來的人（荷米斯）應該也是從天上烏雲飛下來的，因為他有武器，為要抓他旁邊的人。 | 因為畫作下半部右邊的人（荷米斯）看起來有一個可以打破玻璃、潛入別人家中偷東西的長棍。 |
| 尋找做壞事<br>的人 | 天上眾神叫飛馬當警車，下來抓壞人，他們還在找壞人但是還沒找到。 | 因為會住在雲上的就是神，他們手上拿著武器，互相在講話討論事情，旁邊還飛出了飛馬，一些神手指著下面，可能那兩個人是壞人，或其中一個是壞人。 |

（續）

| 主張<br>（你覺得發生<br>什麼事？） | 解釋與說明 | 支持<br>（你這樣說的理由<br>是什麼？） |
|---|---|---|
| 畫作下半部<br>發生吵架或<br>打架事件 | · 2個人的身體靠得很近好像準備打架或吵架。<br>· 沒翅膀的人偷了有翅膀的人的錢。<br>· 穿披風的人要去揍沒穿披風的人，因為他們是夫妻。 | · 因為有一個人壓著另一個人，手舉起來要打他的樣子，而且2個人看起來都在生氣和不服氣的樣子。<br>· 因為有翅膀的人的手部動作，感覺好像想要摘了沒翅膀的人的頭。 |
| 發生了戰爭 | 因為所有人都拿著武器 | 不管是天上的或地下的，感覺大家都議論紛紛，從身體姿勢感覺他們大家都想動手，每個人都有話要說！ |

觀察與描述　比較與連結　提問與探究　**證據與推理**　找出複雜性　探索觀點

## ● 步驟3：透過提問質疑主張

　　這道步驟是希望孩子能夠跳脫本位思考，合理懷疑和檢視自己所提出的主張。透過提問的方式，找出欠缺資訊，讓主張更具說服力或是推翻自己原先的假設。這個步驟不容易，需要循序漸進，慢慢練習，因為孩子往往對自己的想法深信不疑，有時候是非常固執且堅持的。這個練習主要是要提醒孩子若佐證資訊不夠齊全，就需要敞開心去接受另一種可能性。從上述的實例紀錄可得知，孩子的普遍觀察方向都還蠻正確的，但是如何置身「事內」，卻還能描述

客觀且完整的事件過程，並提出證據來支持和佐證自己的解釋，這是他們現在就需要開始累積的能力。

### 質疑主張實例紀錄

| 主張（你覺得發生什麼事？） | 解釋與說明 | 支持（你這樣說的理由是什麼？） | 透過提問「質疑」主張 |
|---|---|---|---|
| 處理偷東西事件 | 畫作下半部左邊飛起來的人（荷米斯）應該也是從天上烏雲飛下來的，因為他有武器，為要抓他旁邊的人。 | 因為畫作下半部右邊的人（荷米斯）看起來有一個可以打破玻璃、潛入別人家中偷東西的長棍。 | 你認為這個長棍是用來偷竊的長棍，是否可以和我分享長棍上有什麼特徵來支持你的主張——它是用來打破玻璃使用的。 |
| 尋找做壞事的人 | 天上眾神叫飛馬當警車，下來抓壞人，他們還在找壞人但是還沒找到。 | 因為會住在雲上的就是神，他們手上拿著武器，互相在講話討論事情，旁邊還飛出了飛馬，一些神手指著下面，可能那兩個人是壞人，或其中一個是壞人。 | 你的主張是其中有一個人做壞事，導致與另一個人起了衝突。你覺得這2人中的一位可能做了什麼壞事？畫中有什麼線索可以支持你的解釋？ |

（續）

| 主張<br>（你覺得<br>發生<br>什麼事？） | 解釋與說明 | 支持<br>（你這樣說的<br>理由是什麼？） | 透過提問<br>「質疑」主張 |
|---|---|---|---|
| 畫作<br>下半部<br>發生吵架<br>或打架<br>事件 | • 2個人的身體靠得很近好像準備打架或吵架。<br>• 沒翅膀的人偷了有翅膀的人的錢。 | • 因為有一個人壓著另一個人，手舉起來要打他的樣子，而且2個人看起來都在生氣和不服氣的樣子。 | • 你覺得他們為何事吵架呢？畫中有什麼線索可以支持你的解釋？ |
| | • 穿披風的人要去揍沒穿披風的人，因為他們是夫妻。 | • 因為有翅膀的人的手部動作，感覺好像想要摘了沒翅膀的人的頭。 | • 再仔細觀察他們的動作和臉部表情，這是吵架前、吵架中，還是吵架後？畫中有什麼線索可以支持你的解釋？ |
| 發生了<br>戰爭 | 因為所有人都拿著武器 | 不管是天上的或地下的，感覺大家都議論紛紛，從身體姿勢感覺他們大家都想動手，每個人都有話要說！ | 再仔細觀察整幅畫作的所有元素，這是戰爭前、戰爭中，還是戰爭後？畫中有什麼線索可以支持你的解釋？ |

觀察與描述

比較與連結

提問與探究

**證據與推理**

找出複雜性

探索觀點

## • 步驟 4：說明藝術作品故事

請見本篇的最後段落「藝術作品的故事」。

## • 步驟 5：統整想法歷程

最後的收尾，可使用「我以前認為……我現在認為……」的思考路徑（屬於「比較與連結」思考稟性），讓孩子用自己的語言去省思過程中想法上的轉變。並詢問他們這樣的思考方式，還可以運用在什麼地方？

## PART II 延伸對話與應用

## • 步驟 1：同理心練習

運用此畫作的情境展開對話，來理解孩子的情意。「情意」即是態度，是對外界刺激產生的心理反應，並接著採取相對應的行動。現代社會的複雜度遠超以往，「情意發展」對孩子身心有重要的影響，學習調適轉化情緒與接納多元的思維，更能加強社會適應力，及具備自我發展與修復心理情緒需求的能力。

先以第三者的角度帶孩子探討，用「以物易物」解決不當行為的適當性，再以「同理心 4 步驟」，帶孩子思考問題起因，換位思考荷米斯對擁有物品的渴望，以及阿波羅身為受害者的情緒反應。

對事件透徹了解後，再代入自己面對人際互動中的衝突環節，找到解決問題的方法與可能性。

知道藝術作品的故事後，運用同理心 4 步驟，進一步的和孩子釐清當中的問題。不論孩子把自己投射在哪個角色（主角、受害者或旁觀者）上，衝突發生時，大家都是關係人，沒有人可以置身事外。

所以，首要任務是把衝突的事件客觀且描述清楚，協助孩子不斷章取義。唯有逐步的剝絲抽繭和釐清，才能得知他們在情意中不理解的部分，並幫助他們解惑！根據以下「**同理心 4 步驟**」，詢問孩子問題：

① 發生什麼事情？

② 尊重自己的情緒：「如果你是阿波羅或荷米斯，這件事對你有什麼影響？你有什麼感受？」

③ 同理對方的動機：「為什麼阿波羅後悔了？」、「運用同理心想一想，為什麼荷米斯想要偷牛？」

④ 展現同理的正向語言表達：「我們可以如何鼓勵他們誠實對話呢？」

**對話範例〈一〉：**

**家長**：聽完故事後，你可以說說看，畫裡發生了什麼事？

**孩子**：荷米斯偷了阿波羅的東西，但是他拿另一個東西和阿波

羅交換。

家長：如果你是荷米斯，阿波羅反悔了想換回來的話，你會有什麼感覺呢？（尊重自己的情緒）

孩子：我會很生氣，不想換回來，因為他不守信用，但是我怕他生氣或去告狀。

家長：你認為為什麼阿波羅後悔了呢？（同理對方的動機）

孩子：可能他不喜歡那個禮物，或是琴弦斷了，也可能是他覺得不公平。

家長：大概了解阿波羅的想法後，我們可以好好回覆阿波羅反悔的要求，比方可以說：「你這樣想是正常的，但是我們昨天已經說好要交換了，你這樣反悔讓我覺得很傷心，你可以告訴是什麼原因嗎？」接著還可以怎麼說呢？（展現同理的正向語言表達）

孩子：「那我來教你怎麼玩好嗎？」或是「那我把這個還給你，你有其他東西可以跟我換嗎？」

**對話範例〈二〉：**

家長：：你會如何鼓勵荷米斯說實話？

孩子：你承認，我就送你東西！

（也有孩子說：用溫柔的口氣跟他說，下次不要再這樣。）

家長：那現在我們再來練習一次。

孩子：我不會生氣，請你勇敢的承認。

（家長也可以問問看，在家裡，勇敢承認是一種被鼓勵的行為嗎？）

- **步驟 2：情境反思題**

  透過以下反思題，來做更深入的探討：

  - 「如果你是荷米斯，阿波羅問你是不是偷了他的牛，你會承認嗎？」
  - 「如果你是阿波羅，荷米斯堅持不承認偷了牛，你會有什麼感覺？你覺得後續可能會發生什麼事？」
  - 「你覺得荷米斯沒有接受懲罰，和阿波羅這樣私下交換物品解決問題的方式好嗎？」
  - 「你覺得爸爸宙斯沒有介入？這樣在旁觀看的處理方式好嗎？」

- **步驟 3：連結生活經驗**

  邀請孩子分享過去的經驗、一起討論解決辦法。試著問問孩子有沒有類似的經驗：「以前有和別人以物易物過嗎？有沒有失敗的經驗呢？發生了什麼事？」或「你是否有阿波羅的體驗，在經過這一連串的事，你還願意把荷米斯當朋友嗎？為什麼？」

# 藝術作品故事

法蘭契斯可是 17 世紀義大利古典畫風畫家，12 歲時跟著風格主義畫家丹尼斯·卡爾瓦特（Denis Calvaert）學習繪畫，後來進入卡拉奇兄弟們成立的學院，成為安尼巴列·卡拉奇（Annibale Carracci）的得意門生。

法蘭契斯可的油畫與他擅長的教堂壁畫一樣，作品筆調流暢、色澤鮮明、充滿田園牧歌情調，受到當時人們的歡迎。這幅畫作描繪一個希臘神話故事：荷米斯出生不久，趁著夜晚跑到同父異母哥哥阿波羅的牛棚裡，偷了 50 頭牛。為了不被發現，他讓牛不停變換走動方向，使得足跡凌亂，讓人看不出牛群移動的方向。他又害怕被人發現，於是編了一雙大草鞋穿在腳上，讓足跡看起來如巨人般巨大。

他把牛群安頓在遠處的一個牛棚裡，殺了 2 頭牛，取出帶在身邊的小刀，將牛肉切下烤來吃。吃完之後，捧來一把沙子，把火堆熄滅，不留痕跡，然後就跑回和母親居住的洞穴裡，穿上尿布，躺回搖籃裡。

隔天早上，阿波羅發現牛棚裡的牛似乎少了。於是跟著足跡沿著山坡追下去，直到越過一個池塘後，都沒發現牛群蹤影。一個老人告訴阿波羅，偷牛的是一個小孩子，於是阿波羅找到荷米斯的洞穴，怒氣沖沖闖進去，質問荷米斯為什麼要偷他的牛，荷米斯的母

親表示，孩子還這麼小，怎麼可能跑去偷牛？

　　阿波羅就抓起一根樹枝，在洞穴裡到處搜索，荷米斯則在一旁假裝睡覺，沒有找到證據，荷米斯堅決不承認，於是阿波羅就帶著荷米斯到宙斯和眾神面前，請他們判斷這場是非。宙斯說因為沒有證據，他也無法解決這件事。

　　既然宙斯無法判斷，荷米斯掉頭就走，阿波羅只好跟在後面。荷米斯明白阿波羅總有一天會找到這些牛，於是便承認了是他偷的牛，不過他又馬上取出了他用龜殼作成的里拉琴送給阿波羅，請求他的原諒。阿波羅見那把里拉琴音色優美，便很高興地收下，也原諒了荷米斯。

　　阿波羅還看上了荷米斯的一枝蘆葦笛子，便用一支可以調解任何紛爭的神奇黃金手杖（商神杖）跟荷米斯做交換。一次，荷米斯遇見兩條正在打鬥的大蛇，他把商神杖往兩條蛇中間一插，兩條蛇立刻和諧的互相纏繞在手杖上。從那天起，荷米斯無論走到哪兒，都帶著這根手杖。

　　宙斯為了讓荷米斯充分發揮所長，命令他擔任使者，專門傳遞天神的訊息，同時送給他一雙長著翅膀的鞋，和一頂長著翅膀的帽子，使他成為眾神中跑得最快的飛毛腿。這就是為什麼距離太陽最近、公轉週期最快的水星，會以荷米斯的羅馬名字墨丘利（Mercury）命名。

## 名畫示範練習 **9**

# 爬行動物

鍛鍊思考稟性：找出複雜性

使用思考路徑：複雜性尺度

藝 術 作 品：〈爬行動物〉（Reptiles, 1943）

　　　　　　by 莫里茨・科內利斯・艾雪（Maurits Cornelis Escher）

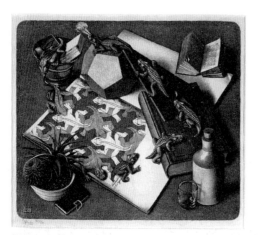

©Wikimedia Commons

請務必掃描
QRcode
看更多細節

## 看圖練功，鍛鍊數學意識力

「數學法則並非人類的發明或創造，它們就在『那裡』；完全獨立於人類的智慧而存在……（人）所能做的，最多就是發現它們，並意識到它們。」石刻版畫〈爬行動物〉的作者艾雪如是說。

這幅畫作當初在我們教案的規劃裡，是要幫助孩子提高寫作或講故事的能力，屬於語文表達鍛鍊，所以套用「觀察與描述」思考稟性中，「開始／中間／結束」的思考路徑。但在研究過程中，意外發現這位畫家作品的特色，充滿幾何型態與數學的密鋪規律，但他卻自稱數學不好。

沒有數學理論基礎下，他透過對自然萬物的觀察來認識、理解這些定律，並將其應用在圖像的表現上，這種自學的過程令人嘖嘖稱奇。我好奇一個數學不好的人，卻有超高數學符碼的意識力，並促使自己走上探究之路，在視覺藝術上開闢出一條新路，到底是什麼原因？

## 幫孩子從不怕開始

《世界圖繪》是一本由捷克教育家約翰·阿摩司·康米紐斯於1658年出版的兒童教科書。從這本名著中的〈學問（哲學）〉章節得知，「數學」是做學問的重要基礎之一。只可惜，數學卻是許多

家長和圖像學習型孩子心中說不出的苦。

　　說巧不巧，讓賞識思維可以在台灣校園落地實驗的重要幕後推手，正是數學教授——政大應用數學系教授「曾正男」。喜稱自己是不務正業的數學老師，因為他的跨域，我才有機會和他創辦的社會企業實踐辦公室「施筆獸」（Soobi），於 2018 年的「科技藝術教育推廣計畫」中首度合作，而且緣分一直延續到開發出 2020 年「施筆獸科技藝術教育教材教案」的 16 堂「看藝術，學思考」素養教育教案。

　　當年第一階段的目標為期望提升孩子對圖像鑑賞的興趣，在進入校園推廣的這段時間，我們看見這樣的新方法對鍛鍊孩子思考有極高的成效。直到 2021 年的「看藝術，學數學」素養教育教案合作，曾教授分享他有一個更崇高的目標，就是幫助圖像學習型的學童，喜歡上「數學」這項核心學科。

　　起初，我以「我數學不好」的說詞回絕，請他另謀高明。但他不放棄的解釋設計教案的起心動念，他希望「看藝術，學數學」系列課程，接續賞識思維的脈絡，在過度側重 Maker、機器人、程式、自走車等 STEAM 教育主題外，強化「數學」和「藝術」的緊密關聯性。

　　扣緊數學的文化面向，藉由數學藝術史讓孩子的學習從理性、工具性層次延伸到感性、故事性與智識性層次，更彰顯數學知識的人文價值。

雖然當下被感動，但也立刻被理智拉回現實：「別折騰數學不好的人了，數學很複雜！」曾教授在電話那頭停頓了一下，彷彿自言自語的說：「數學很複雜？它應該要很簡單的。」我滿頭問號：「啥？」心想「那是你數學好、頭腦好才能說的風涼話！」但他誠懇的說：「數學公式的目的，不就是把複雜的算數變簡單？」

複雜 vs. 簡單，我和曾教授竟有這樣南轅北轍的想法與定義，彷彿兩個人站在一把橫尺的兩個極端。不過，數學公式化繁為簡的目的，是我從未思考的觀點，進而鼓勵了我接下挑戰。

硬著頭皮，再次邀請同一個團隊成員一起開展研究，果不其然，所有文科教師與顧問一聽到內容後，都跟我起初的反應一樣：「我數學不好……想到就頭皮發麻……」可見這個創傷，人人都有。

## 處處可見數學的真、善、美

研究西洋藝術史的旅程中，我意外發現到 500 多年前，在文藝復興時代的藝術家，學習的內容非常廣泛且多元。在那個科學和哲學未分家的時代裡，因為大航海時代又帶來造船和製圖技術，激發了西方人探索自然的熱潮，進而奠定近代自然科學的產生。

研究過程中，我意外「發現」一本書《黃金比例的祕密：存在於藝術、設計與自然中的神聖數字》，裡面提到：「在一切能感知

到『美』的事物中，『黃金比例』無所不在。黃金比例是一扇門，透過它，我們就能更深入理解生活中的美和意義，找出我們周圍千變萬化事物背後隱藏的和諧或聯繫。」

本書有系統地整理了大量史料、影像、例證，介紹黃金比例這個神祕又神聖的數字。無論古希臘數學家著作、哲學先賢的思考、還是當代暢銷驚悚小說或電影，都可見到黃金比例。

自從有了數學符碼意識感之後，我再次觀看了義大利文藝復興重要名作〈盧卡・帕喬利〉，並從畫中元素辨識出中古希臘文明中，數學對當時社會帶來的風潮，甚至找到它影響繪畫發展的相關研究文獻，如畫中桌上的《幾何原本》的經典希臘文獻，還有圓規、黃金比例尺、立方體、多面水晶體等。

盧卡・帕喬利不僅是義大利的數學家，方濟各會修士，也是達文西的好友，他在義大利各處的教學和編寫的教材，大大影響後來的數學教學和研究。如 1494 年出版的《算術、幾何、比例總論》，奠定今日會計學的複式記帳法（Double entry book keeping），以及 1497 年完成《神聖的比例》，書中第一篇專題論文主題為比例，特別是黃金分割在數學和藝術上的重要性。

當我看到這些文藝復興大師們鮮為人知、深厚的數學人文涵養，在我熱愛的文藝復興藝術作品中竟然充斥著這麼多和諧、奧祕的數學比例與幾何型態！這些發現，徹底顛覆了「藝術家通常數學不好」的印象！

我不禁感嘆，當初若有人以這樣的方法，帶我理解數學的應用該有多好。也更明白，就是因為這樣，才有條理的將理性和感性結合發揮到淋漓盡致，締造了 500 年來無法超越的成果。這一切的基礎，皆歸功於藝術家是這樣把數學的人文涵養，自然運用在生活以及藝術創作中！

## 就算數學差，也有探究能力

擁有數學符碼的意識力，彷彿有了超能力，讓我在觀看書籍、展覽時，總能看到新觀點。不僅文藝復興的畫家，連超現實主義畫家達利，以及艾雪，都對數學與科學相當著迷。在書籍《藝術家想的跟你不一樣》中提道，這些藝術家都有共同的人格特質，他們思考和創造力起始於對事物產生的困惑與好奇心，「求知」、「求解」之欲遂然而生。

雖然艾雪說他「數學不好」，但他並沒放棄用自己的方式去理解和詮釋數學：「我聽不懂數學家考克斯特以『龐加萊圓盤』向我解釋『無限的理論與幾何曲線』，但我卻可以構思「無限大」的繪圖……」果然，艾雪依據考克斯特給他的圖進行推斷與分析，創作了〈圓極限 IV〉（Circle Limit IV），讓考克斯特讚嘆他的畫是「精確到毫米」。

當我重新認知數學不只是算數，還包含形狀、空間及其相互關

係。不只如此，數學和藝術的連結也在音樂、舞蹈、繪畫、建築、雕塑和紡織品等藝術中隨處可見。只是害怕數學的心，讓我們將萬物中隱藏的數學之美（演算、形態、結構、邏輯），都視而不見。

這一篇章，希望提供家長新的教學材料——運用圖像，幫助孩子認識、理解數學，並提高學習動機與好奇心。透過這個視覺思考路徑「複雜性尺度」，開始鍛鍊孩子的數學意識感。從圖像中的色彩、線條、秩序、平面、立體、錯視空間展開觀察探索，並從簡單到複雜，按尺度自行排列。

## 開始與數學和好

數學真的好難嗎？去年暑假完成「看藝術，學數學」的線上課程後，我們得到了學員的一些回饋：

「我覺得我快要忘記什麼是函數了，現在好像可以複習一下。」

「我覺得數學和藝術是兩個不同的學派，有一點點關聯但不多，現在發現數學和藝術可能是同一個學派，都是人對於未知的探究，現在想要繼續探究數學、藝術與哲理間的關係。」

「我覺得數學好難，現在想要探究數學與生活的關係。」

「我覺得數學好生硬、好表面，但運用在藝術上面是這麼靈活。」

「原來謹慎和探究（動詞）是可以相容的。」

　　若你和我有相同的經驗，讓我們透過圖像的介面與這個新方法，重新與數學和好吧！

觀察與描述

比較與連結

提問與探究

證據與推理

**找出複雜性**

探索觀點

## 實際操作

**POINT！**

適合年齡：Part I 適合 3 ～ 8 歲；Part II 適合 9 ～ 10 歲。

從操作活動，初步認識物體與常見幾何形體的幾何特徵。

具備喜歡數學、對數學世界好奇、有積極主動的學習態度，

並能將數學語言運用於日常生活中。

### PART I 基本操作

#### ● 步驟 I：深思熟慮的觀察

　　引導孩子觀察畫面上的人、事、時、地、物，或是抽象元素：線條、形狀、色彩等。也可以說出第一眼印象與可能的聯想，如：主題、內容、想法，或者任何聯想到的物或事。

　　（當 1 分鐘音樂結束）

家長：請你用「我看到……」開始和我分享看到的東西。

孩子：我看到 2 本書、很多隻鱷魚……鱷魚在書上玩，又爬回畫中。

（可參考下方「觀察實例紀錄」）

| 觀察類型 | 觀察實例紀錄 |
|---|---|
| 顏色 | 灰色、白色、黑色 |
| 形狀 | 五角形、五邊形、三角板、六邊形、圓形、四邊形 |
| 線條 | 直線、曲線、隱形圓形 |
| 物品 | 五角球、寶石、手機、水桶、水桶裡面有盒子／火柴<br>多肉植物、仙人掌、盆栽 、花盆、細沙<br>巧克力<br>2 本書、書上有文字和皺摺、紙張<br>筆記本、拼圖、圖片<br>杯子、酒杯<br>酒、酒瓶、瓶子<br>錢包 、綁頭髮的橡皮筋<br>蜥蜴、鱷魚、怪物、模型 |
| 事 | • 有一隻腳好像還卡在洞裡<br>• 好多隻壁虎，在畫裡組成一個圈圈，剛從畫裡鑽出來。<br>• 7 隻鱷魚從紙上爬出來，繞一圈，再回到紙。<br>• 畫裡的平面鱷魚走出來了<br>• 那些蜥蜴從紙爬出來 |

（續）

| 觀察類型 | 觀察實例紀錄 |
| --- | --- |
|  | • 拼圖裡有鱷魚<br>• 桌上的書裡也畫著蜥蜴<br>• 鱷魚在書上走過橋<br>• 鱷魚在書上玩<br>• 鱷魚走 90 度的路線<br>• 鱷魚爬回到了畫中 |

## ● 步驟 2：呈現複雜性尺度量表

　　和孩子一起把所觀察到的元素用「複雜性尺度量表」呈現出來。可以先畫出「簡單到複雜」的一把橫尺，把所有觀察到的內容，依照簡單和複雜程度排列在這個橫尺上，並請孩子說明這樣排列組合的原因。

簡單━━━━━━━━━━━━━━━━━━━━━━━━━複雜

　　**家長**：這裡有一個尺，我們要把剛剛觀察到每一項元素，擺在從簡單到複雜的位置之間？這些元素可以放在尺上的哪個位置呢？

　　**孩子**：我不懂，什麼是簡單和複雜？

　　**家長**：我們先從裡面挑選，你看到的哪一個算是簡單的呢？

　　**孩子**：應該是這隻鱷魚。

　　**家長**：可以請你說說看，你這樣排的理由是什麼？

孩子：我這樣說的理由是，鱷魚是我第一個注意到的，對我來說，他是主角。。

家長：那我們就依照容不容易被「看出來」的難易程度，將這些東西排列在橫尺上吧！（可參考下方「複雜性尺度實例量表」）

**複雜性尺度實例量表**

| 「簡單 ──────── 複雜」 | | |
| --- | --- | --- |
| 橫尺 | | |
| 灰色、白色、黑色、五角形、三角板、六邊形、圓形、四邊形、直線、曲線 | 筆記本、拼圖、鱷魚、仙人掌、盆栽 、巧克力、杯子、水瓶、2本書、三角板、球、水桶、火柴盒 | 好多隻壁虎，在畫裡組成一個圈圈，剛從畫裡鑽出來，經過仙人掌和盆栽，走過水瓶和一本書，鱷魚在書上走過橋，鱷魚在書上玩，在球上噴氣，鱷魚走90度的路線，從水桶掉出來，又爬回到了畫中。 |

排列的理由是：簡單的是顏色和線條，接著組合成物體，最後組成了一個複雜的故事。

此思考路徑，可帶孩子學習透過觀察，識別出不同層面的主題與其複雜性，構建一個更具多維度（Multi-dimentsional）的思維模

組。此路徑主要幫助孩子選擇及練習說明尺度測量排序上的推理，讓家長和老師看得見他們的思考方式。因此，把每個想法分配到「正確」的尺度量表上，並非此練習的重點。

## PART II 延伸對話與應用

### ● 步驟 I：反思題

反思題階段，可以討論關於藝術作品的新啟發，或對於主題內容的提問，也可以討論在複雜性尺度的量表中移動順序，察覺彼此觀點的不同。

**舉例問題：**

① 畫完量表後，對這個作品有什麼新的想法嗎？

② 有沒有對這個主題或內容想問的問題呢？

③ 與數學的連結？（可參考下方「反思題實例紀錄」）

| 舉例提問 | 反思題實例紀錄 |
|---|---|
| 畫完量表後，對這個作品有什麼新的想法嗎？ | ・這幅畫真實到桌子上好像有這樣的動物出現！<br>・覺得好像可以重新排列量表<br>・看起來很簡單，但是畫起來好像很難。 |

（續）

| 舉例提問 | 反思題實例紀錄 |
|---|---|
| 有沒有對這個主題或內容想問的問題呢？ | • 畫家是怎麼創造出這個動物來的呢？<br>• 他作畫的步驟是怎麼樣的呢？<br>• 是不是先要有設計？<br>• 為什麼畫家要選擇這樣類型的動物？<br>• 要如何設計這樣的動物結構呢？ |
| | • 畫家怎麼讓這個動物在圖畫紙上面看起來像真的呢？<br>• 當動物慢慢的從平面變成立體，畫家又做了什麼，讓它看起來除了像真的之外，還感覺能動？甚至噴出了煙？ |
| 與數學的連結？ | • 很多幾何的形狀<br>• 線條都很直<br>• 圓形的物件都很圓<br>• 平面的六邊形與立體的五邊形<br>• 筆記本裡面畫了很多六邊形，然後裡面的動物都一樣。<br>• 動物都爬行在幾何形狀上<br>• 這隻鱷魚從圓形的盆栽開始爬出，在從圓形的錢筒爬回本子，然後他們爬行的形狀也是圓的。 |

## • 步驟 2：使用其他思考路徑

家長也可以運用此幅畫作，帶領孩子鍛鍊「觀察與描述」思考稟性中的視覺思考路徑「 開始／中間／結束」，讓孩子練習替這幅作品，講述一個想像的故事（請掃 QRcode 參考相關內容）。

請務必掃描
QRcode
看更多細節

# 藝術作品故事

　　艾雪於 1898 年出生於荷蘭雷歐瓦登市。中學時經梵得哈根
（F.W. Van der Haagen）老師的教導，奠定版畫相關技巧。21 歲進
入哈爾倫建築裝飾藝術專科學校，受到老師木刻技術訓練，老師強
烈的藝術風格，影響艾雪很大。

　　1923 ～ 1940 年間，艾雪到南歐旅行，首先住在羅馬，接著移
居法國、西班牙、瑞士等地遊歷與取材，在 1941 年回到荷蘭黑弗
森市定居。這段期間，正好時值二次世界大戰。混亂與革命的時
代，艾雪在作品中反映出自己對當時歷史事件反思、內心世界狀態
與探求宇宙秩序的渴望，而呈現出獨特的世界。

　　他早期的創作靈感，來自於遊歷中的自然觀察：昆蟲、景觀和
植物等，都展現在他作品細節中。在義大利和西班牙旅行期間，除
了對建築物、城市景觀的描繪，艾雪對阿爾罕布拉宮伊斯蘭建築錯
綜複雜的裝飾設計，以幾何對稱在彩色瓷磚、刻於牆面和天花板上
的連續互扣式的重複圖案的表現，強烈引發了他對鑲嵌數學的興
趣，並對他的作品產生了強大的影響。

　　他愛上對無限的探索，儘管他認為自己對數學一竅不通，但他
與數學家、晶體學家的諸多聯繫與互動，一起對「鑲嵌細分」的研
究，使艾雪的藝術不僅在科學家、數學家間廣為人知，不但在各種
技術論文中被討論，更出現在大眾文化書籍和專輯設計的封面上，

使他的平面藝術名聞遐邇。

艾雪將鑲嵌稱為「有規律的平面分割」，作為一系列平面作品的命名。從 1926 年起，艾雪的一系列筆記本，記載著相關研究。他的圖像設計基於「密鋪」的原理，將不規則的形狀或形狀的組合，交錯覆蓋在平面上。

艾雪第一次嘗試用鉛筆、印度墨水和水彩創作了〈爬行動物有規律劃的平面分割研究〉（Study of Regular Division of the Plane with Reptiles），採六角形網格，紅色、綠色和白色的爬行動物的頭相交於同一個頂點；動物的尾巴、腿和側面則完全密合，成就了 1943 年石版畫〈爬行動物〉。

他在 1960 年的演講中，說明了這幅作品的故事：「在一本打開的速寫本頁面上，可以看到一幅用三種顏色繪製的爬行動物的鑲嵌圖。現在，牠們要證明自己是活的生物了！其中一隻將爪子伸出速寫本的邊緣，徹底解放自己，開始了牠的人生旅程！牠先爬上了一本書，再往上走，穿過一個光滑的三角形，最後到達 12 面體水平面上的頂峰。牠喘了口氣，疲憊但滿足。牠又往下走，回到表面『平坦的土地』上，牠來到這個位置恢復成一個對稱圖形。後來有人告訴我，這個故事完美地總結了生命週期模式。」

作品中的爬行動物是從二度空間的平面出現，進入到立體的三度空間，構成一個生生不息的循環周期。艾雪試圖藉著這個封閉空間說明，在有限空間內的無限延展。長著尖牙又會噴出煙霧的爬行

動物似乎也代表「人」，從二度的純粹概念中產生，成為三度的存在，在生活中摸索獲取知識和智慧，因此畫中每個物品有其象徵意義。

觀察與描述

比較與連結

提問與探究

證據與推理

**找出複雜性**

探索觀點

## 名畫示範練習 **10**
# 藍腹佛法僧的翅膀

**鍛鍊思考稟性：**找出複雜性

**使用思考路徑：**元素／目的／複雜層次

**藝 術 作 品：**〈藍腹佛法僧的翅膀〉（Wing of a European Roller,

1500 or 1512）by 阿爾布雷希特・杜勒（Albrecht Dürer）

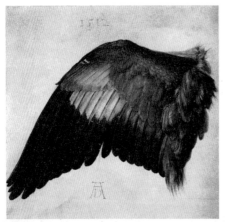

©Wikimedia Commons

**請務必掃描**
**QRcode**
**看更多細節**

## 掌握改變契機，鍛鍊感知辨識力

去年底有機會接觸到由台灣、義大利、美國團隊攜手策辦「會動的文藝復興」沉浸式光影藝術展的行銷單位，在展前看到以現代科技重新詮釋文藝復興時期 300 年最具代表性的畫作清單。最令我好奇的，不是達文西、拉斐爾、米開朗基羅、波提且利、卡拉瓦喬、喬托、提香等 24 位大師赫赫有名的 200 幅作品，反而是這幅德國藝術家杜勒鮮為人知，採「科學描繪方式」的單邊翅膀。

為何它會雀屏中選？它和文藝復興有什麼關係？藝術家想告訴我們什麼？策展人又想告訴我們什麼？

其實，孩子很容易接收大人灌輸的二分法思維，如「我家是對的，別人家是錯的」，現代很多年輕人的戀情也出現極端的二分法，「不是愛，就是恨」。繪畫史上曾有過「學院派的就對，非學院派的就錯」；職場上「比較有成就的人說的是對的，沒成就的人說的就是錯的」。

不愉快的學習經驗或人際關係，也會形塑出錯誤且隱形的二分法思維：「我的加減乘除不好，所以數學一定不好。」「擅長繪畫、運動的人，一定不會念書。」「我不喜歡鳥，所以不需要保護鳥。」我從自身的經驗學習到，家長在透過觀看藝術時，可以察覺和辨識孩子的感知反應，進而把握改變錯誤二分法的契機。那就讓我們就從杜勒繪製的這隻鳥開始吧！

宋珮老師曾在課堂上分享，當我們觀賞繪畫作品的時候，通常有三種反應：第一種是「這幅畫在畫什麼啊？我看不懂……」；第二種是「我看得懂這幅畫在畫人物、風景，或是什麼時期的作品等，不過畫家到底要告訴我們什麼？」；第三種是「我看到這幅畫好喜歡、好感動，這一幅畫特別吸引我的注意力，但究竟是什麼原因讓我有這樣的情緒反應？」

　　第一、第二種的反應，非常適合用賞識思維教學方法踏上探究之旅，第三種情感上的抽絲剝繭，則需要內觀問自己：「到底它召喚了我什麼經驗，或是觸動了我的那種情感？」

## 「翅膀」召喚出二分法思維惡魔

　　我的「為什麼這幅單邊翅膀的繪畫作品會雀屏中選……」反射性回應，究竟召喚出自己何種錯誤的「二分法思維」？

　　我從小就不喜歡鳥，更常用「鳥事」形容生活的不如意，連續劇《她們創業的那些鳥事》劇名，就讓正在創業的我產生共鳴。朋友常以「這個人很鳥」來表示一個人很遜，更別說都市生活中，報導許多擾民的鳥新聞。不愉快的經驗，變成一種「偏見」後，竟形塑出我對鳥類的二分法思維，「鳥這麼討厭，還有什麼好畫的？」當這種想法擴大到挑戰策展方的展品選擇上，當偏見變成二分法思維，的確蠻可怕的。

我另一個反應「這幅藝術作品和文藝復興有什麼關係？」則召喚出腦中第二個錯誤的二分法思維，即是「藝術家的數學都不好」。

　　「文藝復興」一詞的原意指「希臘、羅馬古典文化的再生」，從義大利新興資產階級開始推動的文化革命，思潮的火苗燃燒整個西歐國家，一連串的改變奠定了現今世界的發展。

　　若不是自己受邀主導研發「看藝術，學數學」的素養教育教案，就無法發現自古以來數學在藝術、哲學中有著密不可分的關係。特別是文藝復興的作品，處處可見藝術家將透視、空間與形狀運用呈現於視覺藝術上的可能性。

　　這個視角為我打開了一扇全新的窗，進而理解 108 課綱數學領域倡議的深奧宣言，「培養具備感受藝術作品中的數學形體或式樣的素養」或「數學是一種人文素養，適宜培養學生的文化美感」！

　　而被稱之為「北方文藝復興的達文西」的杜勒，就是運用自己的數學造詣，透過各種工具精準繪圖，展現萬物「理想性」、「莊嚴性」與「神聖性」的美麗，我認為他的所有作品都非常適合用來展現數學的人文素養！

實際操作

*POINT !*

**適合年齡：9 ～ 10 歲。**

提供孩子適性學習的機會，培育學生探索數學的信心與正向態度。

## PART I 基本操作

家長可透過家中的成長型桌子來舉例，一張桌子有幾個基本的零組件（元素）：多片式桌板、小置物板、角度調節器、桌腿、桌腳等。

多片式桌板用來放置文具、書籍，進行書寫與閱讀；角度調節器調整適合閱讀、書寫的角度；桌腿為了支撐桌面和高度調整；左右腳座的目的則為穩定書桌。有一些桌子的組件還包含活動輪，目的為了方便移動。而這些零組件組合在一起，可以達到許多複雜性功能，為了滿足不同年齡孩子在學習過程中不同狀態的需求。

### • 步驟 1：觀察圖畫中的元素或零組件

向孩子展示這次要觀看的藝術作品時，要注意不揭露藝術作品的名稱。孩子可能會對畫作快速的想到主題，但請提醒孩子專注在

藝術作品中的元素,並描述它。

家長:孩子,現在我們要播放一段音樂,在音樂裡,我們要玩一個用眼睛找線索的遊戲,誰都不可以說話,只能張大眼睛在作品中開始找線索!現在仔細看,找出 5 個你觀察到的東西,什麼都可以。可以運用手指,從圖的最上面開始,往下移到中間,再移到最下面。然後從左邊看到右邊,繼續找,直到音樂結束。

(當 1 分鐘音樂結束)

家長:請你用「我看到……」開始和我分享看到的東西。

孩子:我看到一個翅膀。

(孩子很容易這樣籠統回覆,家長必須幫助他們拆解。)

家長:翅膀由很多元素和小的零組件組合而成,請再試著找一找。

孩子:羽毛?

家長:很好!羽毛只有一種嗎?還是有不同大小?

孩子:有很多種,長的,短的,還有毛絨絨的。

家長:很棒。這些羽毛有不同的顏色、形狀或線條嗎?

孩子:有藍色、白色、綠色、咖啡色。下方最長的羽毛,每一根的形狀很像長方形,上面比較短的,形狀像花瓣。最短的很像魚的鱗片。

(家長可以持續引導,在繪畫作品中除了羽毛外,還有什麼其他元素?請注意,一次提出一個引導問句,給孩子時間思考後回

覆。這樣方式幫助孩子更廣博冒險的觀察，可參考下方「元素／零組件的實例紀錄」做比對。）

| 分類 | 元素／零組件的實例紀錄 |
|---|---|
| 顏色 | 黑色、藍色 、白、綠、咖啡、橘、紅、棕、黃、翡翠色、白色在中央、藍色相較綠色是最大片色、色彩之間有漸層感 |
| 形狀 | 長方形、菱形 |
| 羽毛 | 短、中、長不同的羽毛，層層交疊；雞毛、孔雀的翅膀、彩色羽毛、只有一片翅膀、細緻的羽毛紋理、豐厚的羽翼、尾端是僅有的黑色羽毛、健康毛色；羽毛由上而下，由長到短，有層次感；滑順的羽毛、很厚重的羽毛 |
| 文體 | 1512、字母、AD、D |
| 其他 | AD、很像鳥還活著、π、標本、右下方有鬚鬚 |

● **步驟 2：這些元素有特殊功能嗎？**

在這個步驟，請孩子說明觀察到的這些元素的單一功能為何？需要釐清時，可以試著用「你這樣說的理由是什麼？」（請參考「證據與推理」思考稟性）請孩子歸納自己的想法。

**家長**：現在讓我們來想想每一個元素有什麼單一的功能或存在目的？例如短、中、長的羽毛、絨毛的目的是什麼？

**孩子**：用來飛行？

家長：用短毛來飛行？還是長毛？

孩子：長的用來飛行，短的用來保暖。讓老鷹可以飛！

家長：很不錯，飛行是最後完成的複雜任務。我們再回來討論每一個細節的功用，那麼多漂亮的顏色呢？

孩子：顏色很亮，很容易看得到？顏色配得很漂亮，讓人想一直觀賞。

家長：很有趣的說法！那背景顏色和數字的目的是什麼呢？

（從對話中，很容易看出孩子對鳥類認識的深淺與奇怪偏見，在藝術作品的故事分享階段，就可以協助釐清和掌握改變的契機。請參考下方「單一元素／零組件的目的與功能的實例紀錄」。）

| 項目 | 單一元素／零組件的目的與功能的實例紀錄 |
|------|----------------------------------|
| 顏色 | 有趣的配色、容易辨識羽毛的位置、遮住自己不喜歡的一面、鮮豔示意敵方自己的毒性、增加印象、顯示汙染程度 |
| 羽毛 | 飛行、保暖、長的用來飛行／短的用來保暖、讓老鷹可以飛、不同位置不同功能 |
| 文體 | 1、5、1、2、羽毛的數量、有畫家的涵義 |
| 翅膀 | 飛行、覓食 |

## ● 步驟 3：目的／功能組合起來，要完成什麼樣的複雜任務？

進入下一步驟「複雜性」時，讓孩子想一想眾多目的的複雜性，及彼此之間的關係為何？

**家長**：我們再看 1 分鐘，在音樂結束後，請和我分享這些元素、組合起來的功能，要完成什麼複雜的任務？

**孩子**：飛行。

**家長**：很好，顏色的多重組合是為了？

**孩子**：求偶。

**家長**：你覺得畫家為什麼只畫單邊翅膀？

**孩子**：感覺他很像在記錄，把這隻鳥的羽毛顏色記錄下來。

**家長**：嗯，我發現畫家是畫翅膀的內側，平常我們鮮少有機會看到這樣的畫面。

**孩子**：所以，畫家想要用這幅作品來做鳥類羽毛的百科全書示範？

**家長**：很不錯，我沒有這樣想過耶！

（這個討論對孩子較為複雜，透過團體討論和腦力激盪，會出現更多有趣的觀點！請參考下方「複雜性的實例紀錄」做比對，但僅示範 1、2 個比較顯而易見的項目就好，把機會留給孩子！）

**複雜性的實例紀錄**

| 項目 | 這些目的／功能組合起來，要完成什麼樣的複雜任務，或傳達什麼複雜的涵義？ |
|------|------|
| 羽毛的組合 | 讓老鷹可以飛行、繁衍、生存（遷徙）、覓食、調配速度、減少飛行阻力、混合基因、羽毛排列的重要性、不同位置與形狀的羽毛有不同功能 |
| 顏色的組合 | 警告敵人不要靠近、讓我們思考配色的多種可能性、自然的保護色、角度多彩又能吸引異性、顏色代表情緒的流動 |
| 數字的組合 | 畫的年代、羽毛的數量、有畫家的含意、1512 記錄年分 |
| 精美繪製的翅膀 | 呈現繪畫對象的真實樣貌、表達翅膀結構的複雜、真實性與常被忽略的美麗、記錄可能會絕種的鳥類羽毛 |
| 其他 | 感覺不是同一隻鳥的羽毛……目的是諷刺？ AD 可能是鳥類學名或畫家簽名 |

### ● 步驟 4：統整想法歷程

　　最後的收尾，可使用「我以前認為……我現在認為……」的思考路徑（屬於「比較與連結」思考稟性），讓孩子用自己的語言去省思過程中想法上的轉變。並詢問他們這樣的思考方式，還可以運用在什麼地方？

之前我覺得鳥只是小，現在我覺得小不代表牠們「少」於我們。這幅畫的練習驗證了「麻雀雖小，五臟俱全」，尤其看到牠們跟哺乳類動物腦部結構的相似處。

之前我覺得鳥的移動很快，感覺有距離而無法仔細觀察牠們。現在我發現透過繪畫、影像，可以看清楚牠們的美麗！

之前我只覺得鳥的種類真的很多，也很雜，現在我覺得牠們好厲害，翅膀可以飛行，還可以築出不同型態的鳥巢。

我以前覺得「鳥事」是小事，現在覺得「鳥」反而可以是讚美啦。

以前鳥的古音是屌，現在發現是鳥不小心被歧視了，算是文化議題。
*註：「鳥」也可唸作「屌」，字意通屌字。

以前在城市對鳥的接觸都是鴿子類的，比較讓人容易產生厭惡感的。現在發現鳥的種類太多，在城市看到的太少！

我以前一直都覺得鳥很酷耶，牠可是恐龍的後代，現在看到翅膀的細節，發現牠不僅厲害還超美、超複雜，真實看到應該會比看畫更驚豔！

像《莊子》的鴻鵠之志、麻雀等，可以從人對鳥的觀察，以及比擬自己和人與人的關係等，呈現我們與鳥的關係非常密切。

以前常會用「鳥」來做語助詞，即使沒有具體的意思，例如「這個東西沒鳥用」，現在我會省去用「鳥」當作語助詞，「看你搞的什麼鳥名堂！」的鳥字也可省去。

● **步驟 1：翻轉鳥人、鳥事思維**

　　根據我們在課堂教學的經驗，發現到孩子顯少有這樣的機會深思熟慮的觀察鳥類翅膀，還以為是取下不同品種的鳥類羽毛拼湊而成的作品！

　　確實，我們對鳥的注意鮮少在它們的生命價值，更多是傳統精緻手工藝品的元素，例如清宮劇中宮妃頭上佩戴的頭飾，就是取下翠鳥羽毛製作而成的「點翠」工藝。點翠飾品製作繁瑣、產量稀少，不僅是美麗的飾品，也是彰顯身分地位的象徵。此項技藝興盛於明清時期，於乾隆朝達到高峰，但現行法律下，基於保護動物的原則，則改用其他仿製材料代替。

　　我自己不禁反思，是否因「鳥人、鳥事」的口頭禪，形塑人類擅作主張奪取牠們羽毛的行為而感到理所當然？而這樣的內在思維成為保護鳥類生態的隱形阻礙？ 僅花 3 分鐘觀察鳥的翅膀，再加上有意義的對話安排，此時孩子可能已經對「鳥」有全新的觀點：原來鳥的翅膀結構很複雜。鳥的羽毛需要應付生存和繁衍的不同功能。羽毛的顏色不一定是混種，是原本的顏色等，更讓人讚嘆各物種形體的美好！

　　這時，家長可以先用繪本說明一下羽毛的各項功能，甚至讓孩子觀賞鳥類築巢的影片之後，再進入這個改變思維的練習：

觀察與描述　比較與連結　提問與探究　證據與推理　**找出複雜性**　探索觀點

① 為什麼我們在提到鳥類的時候時常與不好的事物連結再一起？

② 當有人用鳥來形容不如意時，你如何捍衛它們？

家長若能帶著孩子走出戶外，運用思考路徑看看不同的自然物，作為課堂再思考的延伸，也能讓每一次的學習都充滿不同的樂趣（請參考下方「掌握改變的契機的實例紀錄」做比對，建議家長也可練習）。

### 掌握改變的契機的實例紀錄

| 如果聽到使用「鳥人、鳥事」形容不如意，孩子的捍衛術語 |
| --- |
| 原來你想了解鳥的事 |
| 鳥是我老大，我老大超強。 |
| 鳥都比人類厲害 |
| 鳥這麼可愛，你怎麼會這樣說！ |
| 鳥可比你聰明 |
| 鳥其實很聰明 |
| 你如果有比鳥聰明再說 |
| 鳥很好，為啥用牠形容？ |
| 鳥會自己蓋房子，你會嗎？ |
| 這是一個有許多顏色的畫，我們要保護鳥類。 |
| 鳥的羽毛有很多功能 |

## ● 步驟 2：成為鳥類生態保護者

這幅畫作還可以搭配聯合國永續發展目標第 15 條的主題：「保育及永續利用陸域生態系，確保生物多樣性並防止土地劣化」，達到山區生態系統保育，包含遏止生物多樣性喪失、減少自然棲息地破壞、保護及預防瀕危物種滅絕。

畫家杜勒於創作中還原了藍腹佛法僧翅膀上羽毛的結構，除了呈現美麗的翅膀，也展現大自然的奧妙。隨著現代工業化程度升高，鳥類的棲息地也不斷縮減，導致生存越來越困難。此幅畫作讓孩子理解保護自然並不容易，但可以從自我做起，並和孩子探討並執行對環境友善的行動。

# 藝術作品故事

杜勒不僅是著名油畫家，也是版畫家、雕塑家及藝術理論家。他習慣在自己完成的作品上簽名，還會留下一個日期。畫作中的 AD，不僅表示杜勒名字的首字母，也表示日期「Anno Domini」，這是拉丁語中「我們主的年分」之意。

他的創作顯示對自然的著迷，他相信對自然世界的研究，可以透過藝術展現尋覓到的基本真理。杜勒以眾多的鋼筆畫、墨水畫、水彩畫、版畫和木刻版畫等方式，描繪這些野生動物。他曾說：「自然擁有美，因為藝術家有洞察力去提取它。」由於他對動植物

卓越的研究成果與藝術作品，使得當時動植物從作為裝飾的插圖藝術，提升至值得認真關注的主題。

處於大航海時期的杜勒，發掘許多新的海外生物，由於許多人無法親眼得見，他的藝術品同時具有教育的用途。從〈藍腹佛法僧的翅膀〉的精細細節，我們看到較短的羽毛如何與較長的羽毛重疊，如何在接近骨骼的部份看到綠色的羽毛變得越來越柔軟，以及靠近鳥胸口的棕色羽毛如何以簇狀垂下。這幅畫也是杜勒未來再繪製其他「翅膀」作品的重要研究基礎。

藉由對義大利文藝復興的認識，杜勒將羅馬時代的數學定理帶進歐洲北方藝術，同時也產出許多著作理論，包括數學定理、透視及頭身比例等，關於人體比例，他於 1528 年，完成〈人體比例四書〉，展現了五種不同結構類型的男性與女性的體形。杜勒的這些結構依據古羅馬建築師維特魯威，及他對 230 位真人的經驗觀察。他的研究精神、理論與創作成果，為自己奠定了北方文藝復興重要畫家的地位。

藍腹佛法僧（Blue Roller）是喜歡溫暖地區的鳥類，分布在非洲，由塞內加爾至薩伊東北部。牠們是留鳥，只會有一些季節性的遷徙，通常在乾燥、樹木繁茂的稀疏草原的樹洞中築巢。身長約29～32 公分，翼展為 52～58 公分。以旋轉及直線飛行引人注目。而同一隻鳥的羽毛，就有這麼多種形狀和顏色。

杜勒的畫作中，以動物學般的準確度描繪了翅膀形態的每一個

細節，而鳥的翅膀是飛行的基本結構。翅膀外面覆蓋著硬羽，而翅膀形狀則由羽毛決定，使鳥能夠飛行。

由於飛行羽毛的羽片大小不同，兩邊的阻力也不同。可高度飛行的鳥類翅膀為半月形，一些習慣在較小空間活動的鳥類，於翅膀羽毛之間尚存一些小空間，使其減輕重量更快速移動。

鳥的羽毛分為正羽（覆羽）、飛羽、絨羽。體表的正羽，形成防風外殼，在飛行時呈流線形輪廓；翅膀及尾部上的正羽，影響飛行的平衡；絨羽有保溫作用，正羽與絨羽間還有毛羽根，呈毛髮狀。就算是同一隻鳥的羽毛，由於功能不同，顏色，形狀、位置也不相同。

觀察與描述

比較與連結

提問與探究

證據與推理

**找出複雜性**

探索觀點

## 名畫示範練習 **11**

# 南街殷賑

**鍛鍊思考稟性**：探索觀點

**使用思考路徑**：進入角色

**藝術作品**：〈南街殷賑〉（1930）by 郭雪湖

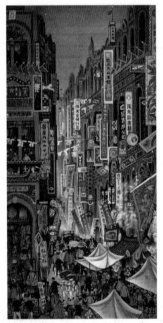

請務必掃描
QRcode
看更多細節

# 你知道我在想什麼嗎？

2020 年疫情爆發期間，台灣因防疫措施得當，成為全世界唯一可舉辦藝術節的國家。因此「大稻埕國際藝術節」特地將第 6 屆主題定為「大島藝舟」（Arts on Island Ark），將台灣喻為人類的大島方舟，承載著人類希望向前航行。我的公司首次受邀演出名畫故事沙龍的劇場小品《「樂」讀名畫 1920s：藍色奧黛麗》，我們使用 5 幅 1913～1919 年的藝術作品，讓前來觀賞的孩子一同反思身在台灣的「幸運」，以及如何善用我們的幸運。

這是一個 8 歲名畫偵探小蓁和 11 歲奧黛麗赫本的名畫探險故事，主要想提醒孩子，他們的純真、勇氣與愛，在動盪不安的年代裡，可以成為父母親心靈的力量。如美國白宮館藏美國寫實主義畫家喬治・拜羅斯（George Bellows）的巨作〈3 個小孩〉中大巨石的寓意。

我們將賞識思維設計為劇情中看畫解謎的互動橋段，把艱澀難懂的知識內容，轉換變成趣味的探險歷程。由於《藍色奧黛麗》的大受好評，讓我有機會將這套新方法帶到隔年大稻埕國際藝術節的志工培訓營，並使用這幅畫作探索新觀點！

藝術節每年的主軸皆是回望 1920 年代的台灣。而台灣畫家郭雪湖的〈南街殷賑〉最能體現當時迪化街霞海城隍廟口車水馬龍的盛況和中元節習俗。另外，主辦單位最推崇 1920 年代的狂騷精

神，仔細一想，這個精神蠻抽象的，每個人對狂騷定義皆不同，現在的詮釋和 100 年前有什麼差異？因此，我興起帶這一群年紀從 17 ～ 70 歲的志工朋友們一起走進畫裡去挖掘情感的共鳴之處，建立自己觀畫的醍醐味。

## 跨越世代情緒拼圖，堆砌名畫百樣情

在這一篇，我將使用美國國家藝廊教學藝術家暨劇場導演瑪麗・霍爾・斯圖爾特（Mary Hall Surface）的教學策略，透過「進入角色」思考路徑，加入「想像的獨白」，回望百年前的大稻埕，並以肢體動作為開發情緒的前導，想像畫中人物或非人物的喜怒哀樂。

台灣是個情感比較內斂含蓄的社會，要大家放空腦袋，依賴肢體動作去體會、感受，以及與繪畫作品建立獨一無二的情感，頗具挑戰性，但卻具有實驗性的意義！幸好，志工群裡年輕且思維開放的學員很多，在選角上頗具廣博冒險的精神。而且畫中在人物之外，尚有許多非人物角色，如晾晒的衣服與褲子、廟宇、路燈、煙、三角旗、香爐、紙傘、招牌等，總共 30 幾種角色。藉由每個人一舉手一投足，展開此幅名畫的情緒探索與辭庫累積，最後我們捕捉到 100 個、多層次的情緒，豐富程度令人嘖嘖稱奇。

有一個組別令我印象特別深刻，一位壯年女性搭配兩位大學

生，選擇探索「霞海城隍廟」的「情緒」。我在國外長大，又是基督徒，對台灣傳統祭祀和廟宇文化非常無感又淺薄，但藉由他們的表演，讓我有機會同理家中長輩的心境。在他們剝繭抽絲後產出的17 種情緒，決議替「霞海城隍廟」角色命名為「民安」。他們 3 人扮演同一角色，在揣摩適切的肢體動作後，即興演出各自的獨白：

- 學員一（近 50 歲）：睜大眼睛，微微聳肩驚訝的說：「你也來了！」（是驚喜的情緒，因為內心已經盼望許久。）
- 學員二（大學生）：雙手合掌，低頭闔眼說：「謝謝你們，讓這裡香火鼎盛！」（是感恩的情緒，可能見過廟宇的興衰。）
- 學員三（大學生）：嘴巴微上揚，眼神發亮、眉頭微微縮緊且身體前傾的說：「很開心看到你們，記得再回來告訴我你好不好喔！」（是牽掛的情緒，徹底把廟宇擬人化為長輩的心情。）

當最後一位學員演出短短兩句話，舉手之間充滿魔力，躁動的現場頓時一片寂靜。生活在當代的我們，彷彿忘了這麼莊嚴、神聖且遙遠的廟宇，其實應該是親密、溫暖的家人。更貼切的說，這是我們隨著時代的進步而遺失的觀點！

節慶文化發展至今或許過度商業化、觀光化，我們似乎逐漸遺忘這些看似複雜而難以理解的信仰行為，其實反映出台灣獨特的移民歷史與文化淵源。遙想百年前的先祖們，為了生活，在「篳路藍

縷，以啟山林」的辛勤開墾過程中，不斷遭遇挫折與大自然的挑戰，而這些慶典成了他們求生奮鬥時的重要精神寄託。透過廟會、進香、王船祭等活動來虔誠酬神，表達對神明的感恩外，並祈禱翻轉對現世生活的契機。

我不禁反思，即使經過百年與環境變遷，在人的身軀裡，面對生活與生存的挑戰，靈魂需要的精神糧食仍是一樣的。而坐享其成的我，卻視為理所當然。

## 肢體語言也是重要訊息

透過看畫解謎與即興表演的方式，我們能夠迅速幫助所有人進入 1920 年代的環境氛圍，同時間也學習善用肢體語言的力量。這個練習逼著我們把畫作的題材、用色等「表象」已知的角度放下，轉向大膽選角，去同理、緬懷、推測作品的背景，最後用「即興獨白」得到的假設（自己的觀點），幫助自己跳脫框架找到新的可能性。

對我而言，重新「歸零」舊畫新看的能力，不斷探索新觀點的態度，才是藝術鑑賞的醍醐味。令人感動的是，在這個實驗的過程中，彷彿呼應著〈南街殷賑〉繪畫作品中呈現台日相異、新舊融合、傳統與現代並存的元素。我們在練習中得以「收納」與「調和」來自四面八方陌生人的情緒，這又好像百年前的大稻埕，一群

志同道合的夥伴，創造了包容接納多元文化的地方。

**實際操作**

*POINT!*

**適合年齡：Part I 適合 3 ～ 10 歲；Part II 適合 9 ～ 10 歲。**

這個路徑可以讓孩子發揮想像力，進入百年前的歷史，

透過模仿角色的肢體動作，累積情感的詞彙，

建立自己對畫作的新連結，最後還可以角色創作故事獨白。

**PART I　基本操作**

### ● 步驟 I：深思熟慮觀察各區的動詞／動作

先將畫作分成 8 個區塊（如下圖），請孩子針對不同區塊展開觀察，並說出觀察到的「動詞」。建議家長舉例，並解釋動詞的定義後開始。請孩子觀察 1 分鐘之後，使用起始句：「我在第……區看到……」開始分享（可參考下方「動詞紀錄實例表」）。

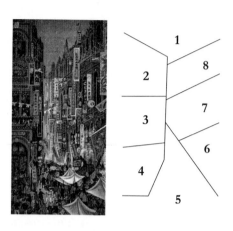

| 區域 | 動詞紀錄 |
|---|---|
| 1 | 紅旗在制高點飄揚、飄、蛻變、閃、重生、靜止 |
| 2 | 飄動（揚）、伸懶腰、閃爍、搖曳、攻頂、趴 |
| 3 | 交談、看、聊天、低頭、微笑、指 |
| 4 | 賺錢、買、賣、晾、晃、轉、挑選、看、拿 |
| 5 | 跑步、推擠、嬉笑、散步、買東西、挑擔、撐傘、拉車、逛街、看、走、挑、討價還價、搬、擔、叫、吃喝、說、議價、拖拉 |
| 6 | 燒、冒煙、慶祝、冒出、飄（著的煙）、亂竄、站立、靜置 |
| 7 | 展示、掛、搖、晾（衣服）、展開、發亮、橫跨 |
| 8 | 飄、刺、時針轉動 |

## ● 步驟 2：藝術作品介紹

　　要進入情境，先要說故事。和孩子介紹 1920 年代的情境，包含「霞海城隍廟」的背景，及畫家筆下的〈南街殷賑〉歲時慶典特色。故事可幫助孩子理解角色所處的時空，讓孩子的想像力更貼近角色（請掃 QRcode，參考藝術作品故事中的動畫影片）。

**請務必掃描
QRcode
看更多細節**

## ● 步驟 3：尋找角色，感受情緒

　　**家長**：請在這幅畫中選出 1 個人物或非人物角色。看著它，想一想他／它在圖畫中有哪 3 種**表象情緒**。

　　（請家長協助孩子，將他們所表達的情緒記錄下來，請參考下方「進入角色：角色的想像獨白」學習單的「第一層次」。）

　　**家長**：現在我們要替你選擇的角色和你感受的情緒，取一個適合的名字。請用這樣的起始句：「這個角色有……、……、……的情緒，所以我想幫這個人或物件取名為……。」來做分享。

## 進入角色：角色的想像獨白

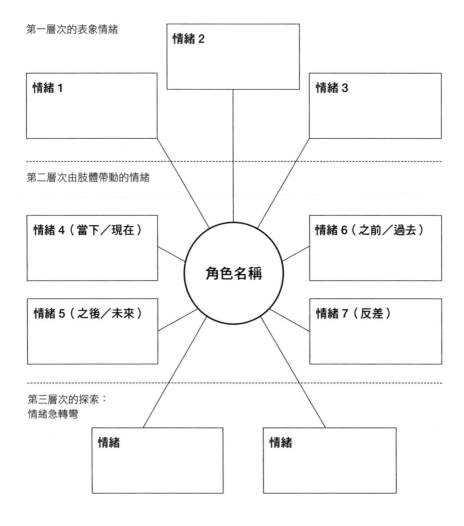

第一層次的表象情緒

情緒 2

情緒 1

情緒 3

第二層次由肢體帶動的情緒

情緒 4（當下／現在）

情緒 6（之前／過去）

角色名稱

情緒 5（之後／未來）

情緒 7（反差）

第三層次的探索：
情緒急轉彎

情緒

情緒

## ● 步驟 4：探詢角色

為了刺激孩子更多的想像力，我們讓孩子像是認識新朋友一樣，可以透過提問對她對所選擇的角色更多的認識。例如：

◆ 你對這個角色有什麼好奇的地方？

◆ 若他（或她／它）是你的新朋友，你想問他什麼？

範例

◆ **第5區的人物角色——身穿粉紅色衣服的小女孩，命名為「蝴蝶結女孩」。**

① 來到這裡，你最想吃什麼東西？

② 媽媽要帶你去哪裡？

③ 你們家只有你一個小孩嗎？

◆ **第6區的非人物角色——煙，命名為「仙女」。**

① 你覺得什麼樣的願望，最該被實現？

⑤ 你可以飄多高？你會飄到哪裡？

③ 你一直燃燒自己，是什麼感覺？

## ● 步驟 5：以肢體為前導，進入角色找出 3 個新的情緒——當下、之後、之前

剛才是用「觀看動作」的方式，以「局外人」的角度，表達自

己接收到的「情緒」。這個步驟，則是要進入自己選擇的角色，去體會當事人或物品可能有的「隱藏情緒」，即所謂的**第二層次情緒探索**。我們將藉由模仿角色的肢體動作來揣摩角色之前、當下和之後的情緒轉變。

### 步驟 5-1：當下／現在（情緒 4）

**家長：**我們先從模仿「當下（現在）」的身體姿態開始。我選擇的角色是「煙」，我將它取名為「仙女」。所以現在我是仙女，在很熱的香爐中，開始要準備上升的動作。我擺出**雙手合掌、單腳站立的動作，雙眼閉闔**，這是我的動作，身體姿勢要保持不動，直到 1 分鐘結束……接下來，換你擺動作了。

（讓孩子的身體盡可能模仿並保持畫中角色的姿勢，讓姿勢帶領孩子感受當下的情緒。）

**家長：**在你模仿這個角色的姿勢時，有沒有感受到新的或不同的情緒？

（請容許孩子有一點安靜的時間去與自己的身體同在，且試著描述新的情緒。）

### 步驟 5-2：之後／未來（情緒 5）

**家長：**現在，身體姿態要想像角色「之後／未來」可能會有的情緒。我們再次回到畫作角色「當下／現在」的姿勢，讓身體再次

引導你變換到下一個動作，並體驗這個新的情緒。我是仙女，現在香爐的火非常旺，熱度到一定程度，我準備要向上衝了。我的**雙手仍舊合掌，不過將手伸展到最高，頭和額頭向上觀看，眼睛打開直視天花板，腰桿挺直，仍舊是單腳站立**，這是我的動作，身體姿勢要保持不動，直到 1 分鐘結束……接下來，換你了。

**家長：**在你模仿這個角色的姿勢時，有沒有感受到新的或不同的情緒？

**舉例：**我感覺很驕傲，因為只有我能飛；但我也感覺到不舒服，因為很熱很燙，很想逃離這個香爐。我同時間也感覺到很興奮，因為好像要坐飛機！

### 步驟 5-3：之前／過去（情緒 6）

**家長：**現在，身體姿態要想像角色「之前／過去」可能會有的情緒。我們再次回到畫作角色「當下／現在」的姿勢，讓身體再次引導你變換下一個動作，並體驗這個新的情緒。我要想像廟宇在開放給信徒拜拜之前，我可能還躺火爐中剛睡醒，這時我的身體應該呈現什麼姿勢？應該會是很放鬆的樣子。**我的頭和雙手都下垂，背部呈現彎曲放鬆，甚至雙眼再次閉闔。**這是我的動作，身體姿勢要保持不動，直到 1 分鐘結束……接下來，換你了。

**家長：**在你模仿這個角色的姿勢時，有沒有感受到新的，或不同的情緒？

（最後，請將「當下／現在」、「之後／未來」、「之前／過去」練習時找到的 3 種新的情緒，記錄在前面「進入角色：角色的想像獨白」學習單裡「第二層次」的「情緒 4、5、6」。截至目前為止，孩子應該對這幅畫產生了 6 種情緒。）

### 步驟 5-4：反差（情緒 7）

家長：我們再次回到畫作角色「當下／現在」的姿勢，要試著找出和前面的 3 種情緒有著極大「反差」的不同情緒。你覺得可能是什麼？把姿態變換到這個反差情緒的動作，並把反差的情緒記錄在「進入角色：角色的想像獨白」學習單「第二層次」的「情緒 7」裡。

（最後，請孩子做「進入角色：角色的想像獨白」學習單裡「第二層次」4 種情緒的連續動作，讓身體的姿勢隨著情緒產生更深層的感受。做了這麼多練習，目的就是提供父母另一種新方法來探索孩子的情緒，以及幫助他們表達情緒。年幼的孩子，因認知能力及生活經驗的因素，家長需從旁釐清和協助的地方較多，他們能做到第二層次的探索就已足夠。）

### ● 步驟 6：統整想法歷程

最後的收尾，可使用「**我以前認為……我現在認為……**」的思考路徑（屬於「比較與連結」思考稟性），讓孩子用自己的語言去

省思過程中想法上的轉變。並詢問他們這樣的思考方式，還可以運用在什麼地方？

## 情緒轉換 ACE

　　年紀稍長的孩子，家長可延伸對話到「第三層次」的探索，也就是下方「Part II 延伸對話與應用」的「步驟1：情緒急轉彎」及「步驟2：角色獨白創作」。我意外發現，這兩個步驟和蘇慧玲教練在「企業的情緒管理課」中所提及「情緒轉換 ACE」的應用：接受（Accept）自己的情緒、選擇（Choose）新的正向情緒、力行（Executive）你的選擇，有異曲同工之妙。

　　「情緒管理」是職場上很常聽到的術語，職場發展的好壞，和自我情緒管理的能力正相關。年輕時，我常不明白為何自己的專業能力和職場表現都超乎預期，但升遷卻輪不到我，而為此怨天尤人。後來，我從只在乎爭輸贏的角色轉戰到大量團隊協作的教育領域後，加上年紀的增長及經驗的累積，才逐漸理解蘇教練耳提面命和企業高管的提醒，除了關心團隊成員的情緒外，更要懂得管理自己的情緒。

　　透過前述步驟3、4、5，家長多少可看出孩子對生活的隱形投射，並將視為重要求救的資訊來源。若善用接下來的步驟，找到發展對話的線頭，就可進入情緒轉換 ACE 的方法，實質幫助孩子。從我自身受挫的經驗，我發覺到，若在幼兒時期，父母能培養孩子將情緒轉化為助力，就能養成他們有自尊、自信、不偏激和他人好好相處的人格。

## PART II 延伸對話與應用

### ● 步驟 1：情緒急轉彎

在探索了第一層表象情緒、第二層由肢體帶動的情緒後，在第三層情緒中，請試著帶領孩子找出之前都未曾出現過，但孩子認為這個角色可能出現的情緒。

**家長（舉例問題）**：想想前面兩層所記錄的情緒，你覺得這個角色在這幅畫作中，還缺少哪 2 種情緒呢？請用起始句：「我覺得他缺少……和……2 種情緒」來分享。

（請參考「進入角色：角色的想像獨白」學習單的「第三層次」。）

### ● 步驟 2：角色獨白創作

想想剛剛所寫下的 9 種情緒，讓孩子選擇其中 3 種，分別為這些情緒設定情境，寫下這個角色在產生這些情緒時，旁邊出現什麼樣的人物？發生了什麼事？心裡在想什麼？說了什麼話？

**家長（舉例問題）：**

① 在自己的表格中找出 3 種情緒。

② 排列出這 3 種情緒的轉折點（順序）。

③ 這個角色正在跟誰對話？請自由設定。

④ 他（們）可能發生了什麼事？（潛台詞）

（然後開始替角色設計符合情緒的獨白，並即興演出來。就我們的經驗，當孩子被賦予自由度，任意挑選非人物的角色時，他們的想像力和創造力更能夠發揮，請參考下列案例。）

## 3 個情緒層次的實例紀錄

| 區域 | 角色名稱 | 第一層次 | 第二層次 | 第三層次 |
|---|---|---|---|---|
| 1 區 | 一抹藍 | 平靜、安逸、放鬆 | 平靜、匆忙、疲憊、氣憤 | 喜悅、擔心 |
| 2 區 | 阿虎 | 煩悶、矛盾、期待 | 意志堅定、期盼、疼痛、自由 | 狂喜、憤怒 |
| | 飛虎 | 愉快、自在、自我感覺良好 | 好累、沮喪、埋怨、不安 | 羨慕、無奈 |
| 3 區 | 玉蘭（最右邊的婦女是好命人） | 愉快，幸福與興奮 | 期待、興奮、滿足、新奇 | 擔心、有成就感 |
| | 與眾不同的招牌（蕃產內地みやげ） | 驕傲、孤獨、置身事外 | 歪七扭八／變形、禁錮、放縱／想長腳出來、自我控制 | 疑問（我為什麼在這裡？）、想出走的勇氣 |
| 4 區 | 慈悲（廟） | 放心、博愛、原諒 | 廣納、調和、滿足 | 功利、價值錯亂 |
| 5 區 | 阿妹仔（腳踏車旁牽手的小女孩） | 新奇、緊張、興奮 | 期待、無聊、興奮、傷心 | 新奇、煩躁 |

（續）

| 區域 | 角色名稱 | 第一層次 | 第二層次 | 第三層次 |
|---|---|---|---|---|
| | 粉紅小傘的姑娘 | 悠遊自在、開心、興奮 | 雀躍、焦急、期待、難過 | 緊張、失望 |
| | 秋香夫人（左下4個婦女之一，穿粉紅色） | 得意、放鬆、愉快 | 開心、不好意思 | 生氣、傷心 |
| | 婦女（左下4位閒聊婦女之一，深藍色衣服的） | 急躁、輕鬆、熱情 | 有點同情、不耐煩、無奈、放寬心 | 不在乎、依依不捨 |
| 6區 | 仙女（煙） | 困惑、自傲、滿足 | 準備好了、奄奄一息、自由高飛、絕望／羞愧 | 平靜、開心、這幅畫我竟然找不到開心 |
| | 趾高氣昂的屋簷 | 神氣、興奮、驕傲 | 臭屁（我最完美）、好累、俏皮、憂鬱傷悲 | 生氣、樂天知足 |
| | 小弟（路燈） | 興奮、害怕、愚蠢 | 平靜、緊張、自信、氣憤 | 感傷、開心 |
| 7區 | 走走走（褲子） | 興奮、好奇、期待 | 啊雜（台語）、飛，有風、哈哈哈、樂呵、驚嚇 | 生氣、哀傷 |
| | 白襯衫（晾衣架上的衣服） | 舒適、涼快、開心 | 害怕、等待、想逃脫、爭取 | 自由、生氣 |

（續）

| 區域 | 角色名稱 | 第一層次 | 第二層次 | 第三層次 |
|---|---|---|---|---|
| | 掛在高空竹竿上的紫衣服 | 希望、信任、安全 | 舒服、依靠感、寧靜、困惑 | 平靜、緊張 |
| | 安全的遮蔽（紫色的衣服） | 希望、信任、安全 | 期待、無聊、興奮、傷心 | 新奇、煩躁 |

## 3 個情緒層次表格範例

觀察與描述

比較與連結

提問與探究

證據與推理

找出複雜性

**探索觀點**

第一層次的表象情緒

情緒：困惑

情緒：希望

情緒：雀躍／興奮

你對這個角色有什麼好奇，若有機會對話，想問什麼？

1. 你覺得誰的願望最該被實現？
2. 你這樣燃燒自己不會痛嗎？

第二層次由肢體帶動的情緒

情緒：引以為傲

角色：仙女

情緒：大愛

情緒：燃燒自己的痛苦

情緒：假象

第三層次的探索：情緒急轉彎

情緒：平靜

情緒：夢想成真的苦盡甘來

**【角色獨白範例】第 5 區角色名稱：仙女**

| 情緒<br>轉折 | 困惑 | 引以為傲 | 假象、幻覺 |
|---|---|---|---|
| 沉默的夥伴／說話的對象 | 香爐 | | |
| 發生什麼事？ | 一年一度的中元節，又是一群人來廟裡拜拜。 | 在空中鳥瞰大稻埕，香火鼎盛，廟裡面上香的人多使香火連連不斷。 | 煙霧慢慢消失在空中 |
| 潛台詞 | 與其膜拜神明，不如腳踏實地的過日子吧！ | 看吧！這是我的 Show Time，只有我能飛上天！ | 天啊！我快要不見了！糟糕，我需要更多的人繼續燒金紙，這樣我才能繼續存在！ |
| 角色表演時的獨白台詞 | • 又來了，每年這個時候又要再來一次。你看，那個婦人，每次都來為他的兒子祈求，好幾年了……怎麼都不放棄啊！<br>• 唉，連我都不確定這樣的膜拜是否有效了，每年這麼多人求，誰的願望最該上報呢？ | • 燃燒吧！繼續上香吧！香火越興旺，代表我們這座廟越靈！我們就越有面子！<br>• 有有有，我們都有聽到大家的心聲和乞求，至於能不能實現，就看個人的造化了！ | • 上面好涼爽啊！視野好寬敞啊！我越來越高，人越來越小。好舒服啊！<br>• 看吧！我帶著大家的期望到天庭，為大家喉舌啦！ |

## 【角色獨白範例】第 5 區角色名稱：路燈

| 情緒<br>轉變 | 興奮 | 氣憤 | 感傷 |
|---|---|---|---|
| 沉默的夥伴／說話的對象 | 另一盞路燈（離廟宇比較近的那個，我取名為「大光」） | | |
| 發生什麼事？ | 夜晚即將來臨，人潮逐漸湧進，我即將為所有人們照明。 | 廟宇的煙霧飄到我面前，暫時減少了我的明亮度。 | 發現自己的燈光其實沒這麼重要，這場盛會光源非常充足。 |
| 潛台詞 | 我要幫助大家照亮一年中最熱鬧的夜晚 | 我要站穩腳步，不能慌張！ | 我真的不重要嗎？ |
| 角色表演時的獨白台詞 | 我快要等不及了！你準備好了嗎？今晚就靠我們兩個囉，第一次參與這麼多人的盛事，好期待啊！ | 大光！你在哪？！我要看不見你了啦。喔……真的是，搞什麼啊？是誰膽敢遮蔽我們的光！很缺德耶，他不知道這樣路上的人會有危險嗎？ | 欸，大光……你有沒有覺得我們兩個在這裡很不中用？我們現在如果悄悄的把我們的燈光調暗，是不是整條街也不會變暗？ |

## ● 步驟 3：即興演出

家長可請中年級的孩子自己作一個總整理，並即興演出。

# 藝術作品故事

郭雪湖，出生於日治時期的台北大稻埕，開創台灣膠彩畫創作，也開辦台灣第一所政府立案的美術教室，戮力培育兒童創作，並在推廣台灣美術至國際展會中不遺餘力，是台灣美術史上重要的畫家之一。

〈南街殷賑〉畫作為當時代表作品之一，畫中描繪大稻埕位於兩次大戰之間的繁榮景象，同時反映許多文化記憶，呈現出生活水準的提高、娛樂活動的豐富、服飾樣貌的多元與經濟活躍的特色，眾多迷人的細節，更如實的呈現了大時代的故事。

這是當時少見以城市生活為題材的風俗畫作，以大稻埕中元普渡時的熱鬧為主題，畫中普渡旗幟、商店招牌、氣派洋樓與眾多人群相互交錯，讓百年後的我們也能感受當時節慶的氛圍。從畫中可以看到大稻埕出現多種文化元素：漢文化、原民文化及東、西洋文化，彼此交融多元展現，也看到日治時期大稻埕最重要的劇場「永樂座」，簇擁著咖啡廳、撞球間、舞廳等娛樂場所，百年前的景象，盡收眼底。

## 名畫示範練習 **12**
# 自由引領人民

鍛鍊思考稟性：探索觀點

使用思考路徑：觀察／思考／我／我們

藝 術 作 品：〈自由引領人民〉（Liberty Leading the People, 1830）
　　　　　　by 歐仁・德拉克羅瓦
　　　　　　（Ferdinand Victor Eugène Delacroix）

©Wikimedia Commons

請務必掃描
QRcode
看更多細節

觀察與描述　比較與連結　提問與探究　證據與推理　找出複雜性

**探索觀點**

## 同理與批判，找到自己的定位

「不自由，毋寧死」豎起法國旗幟與滿目瘡痍景象的畫作，擁槍的群眾與煙硝塵上的混亂，讓我們很快聯想到戰爭的殘酷。自由與平等看似是與生俱來的權利，但在世界上某些地方，仍有許多人正為嚮往的權利而奮戰。畫家透過這幅畫作傳達許多不同的訊息，即使他並未身處革命現場，卻透過繪畫發揮影響力，發聲於世界。

在這一篇鍛鍊中，藉由「觀察／思考／我／我們」的路徑，帶著孩子更深入探討自我與世界的關係，學習以藝術表現，認識及探索群己關係與互動。

由於人類無法離群索居，因此更需要知道自己在社會中扮演的角色及找到自己的位置，這是所謂的「為自己定錨」。不僅是大人需要練習，孩子們在未來學習、人際交往的過程中，也需要具備這種能力與素養，以成為社群中堅定、前進的力量。

在向孩子展示觀看藝術作品時，他們可能馬上對畫作產生快速聯想的主題（立刻說戰爭或是烏俄戰爭）。如先前名畫範例，家長必須先提醒孩子，先觀看藝術作品的細節，描述畫作的內容，等累積到足夠圖像資訊後，再進入下一個步驟的詮釋。

進入「思考」步驟時，可以先請孩子分享想法與感受，並就觀察到的內容進行解釋（問孩子：「你這樣說的理由是什麼？」）。

在「我」的階段，要請孩子從旁觀者，轉換身分成為畫中的一

員，分享從畫作連結到的個人經驗。家長可以在這個步驟分享自己的個人連結經驗，幫助孩子回想、探索自我與口語表達。

最後一個步驟的「我們」，則是相當具挑戰性的練習，必須超越自我，以更寬廣的角度去思考，這幅藝術作品能如何連結到更大的故事？關於世界，以及我們身處其中的角色定位？

由同心圓的自我生活經驗出發，向外探討身為社會、國家、世界公民的一員，面對未來嚴峻的世界局勢，孩子必須提早具備這樣的素養。由於這個思考路徑較具挑戰性，建議與較大的孩子一同練習。

## 實際操作

**POINT！**
適合年齡：Part I 適合 5～10 歲；Part II 適合 9～10 歲。

### PART I 基本操作

#### ● 步驟 I：深思熟慮的觀察

觀察時，先用開放式的方式，讓孩子說出他們的觀察。大一點

的孩子可能立刻脫口而出看到的主題或知識性的內容，此時，鼓勵孩子深思熟慮的觀看細節，並透過幾個面向，如畫作上的人、事、時、地、物，或是抽象元素：線條、形狀、色彩等多做觀察，同時鼓勵他們別急著說出聯想或故事。

**家長：**現在我們要播放一段音樂，在這段音樂裏，我們要玩一個用眼睛找線索的遊戲，誰都不可以說話，只能用你的小眼睛在畫中開始找線索！現在仔細看這幅畫，找出你觀察到的東西，什麼都可以。你可以從圖畫的最上面開始，往下移到中間，再往下移到最下面。然後從左邊看到右邊，繼續找，直到音樂結束。當 1 分鐘音樂結束後，使用起始句：「我看到……」開始和我分享。

（當孩子一一分享完之後，家長也可以分享自己看到的元素。請參考下方「觀察的實例紀錄」做比對。但不要揭露給孩子所有的答案。）

| 分類 | 觀察的實例紀錄 |
|---|---|
| 人 | ・很多生氣的人<br>・1 個上半身沒穿衣服的女生<br>・左下角有 1 位下半身裸露的男子<br>・左下的死亡男子，身上的衣物包括鞋子都被剝光（搶奪走）只剩 1 隻襪子。<br>・戴著黑色帽子的小男生，肩膀上好像斜揹著一個書包，手上有 2 把短槍，應該是學生。 |

（續）

| 分類 | 觀察的實例紀錄 |
|---|---|
|  | • 畫面最左邊的叔叔穿著白色襯衫，沒有外套。在他右手邊有 1 位戴著黑色魔術帽子的紳士，很像爸爸的西裝服。<br>• 一群在打仗的人，有死掉的人、男生跟女生。<br>• 1 個揮舞國旗的女人；旁邊有拿 2 支小短槍的人；旁邊有一群人在追殺人；下面一堆死掉的人；左邊持刀站立的人，他下面有 1 個人左手扶石頭、右手持刀。中間女生沒穿鞋子，紅頭巾的人過去叫她幫忙（他不敢説那女生露出胸部的事，想用馬賽克把她蓋住）。<br>• 1 位藍衣女子在畫面中央趴著，有崇拜的感覺。<br>• 受傷的軍人<br>• 中間有 1 個女生，應該是個雕像，手上拿著武器，有人死掉了倒在地上，所以應該是戰爭的場面。左邊下面那個人沒有穿褲子，好像有戴著項鍊。右邊下面倒著的那個人，他身上穿的衣服很像是警察之類的。左邊有人拿槍和刀。那女生手上拿著好像是國旗。<br>• 這幅畫是個戰爭，中間那人是神仙或勝利女神，下面那個人在拜託她，希望可以不要打仗。左邊那個躺著的人的腳放在石頭上，右邊也有人躺著，是 3 個人躺在那裡。<br>• 有很多人躺著，有些人站著。<br>• 看到死掉的人言（前面）、女神（中間），左邊拿槍的是好人，死掉的是壞人。 |
| 事情 | • 抗爭、抗議的現場<br>• 電視機播放的新聞<br>• 烏克蘭戰爭<br>• 立法院打架<br>• 警察和民眾打架，很多人手上拿著槍，地上很多人倒地，應該是戰爭。 |

（續）

| 分類 | 觀察的實例紀錄 |
|---|---|
| | • 打仗，一群人要去攻擊拿旗子的女人，因為舉槍的人對著那個女生，好像大家要攻擊她；或是那女生拿著旗子要帶領大家去打仗。打仗時，很多人死掉，說不定後面還有很多人，帶領大家去其他地方打人，舉旗子是為了要讓後面的人看到。<br>• 戰爭。因為有追殺的人、國旗、手持槍、受傷的人跟死掉的人。 |
| 時間 | • 白天，因為天空是藍色的。<br>• 夏天<br>• 很久之前，因為衣服和我們很不一樣。<br>• 下午再早一點的時間，因為有一點點暗，沒那麼亮。<br>• 快要晚上，天空有點淡淡的、黑黑的，用漸層來表示越來越藍、越來越黑。<br>• 這是很久以前的年代，從衣服、帽子、高筒帽，到草帽、平平的帽子觀察到的。 |
| 地點 | • 廣場<br>• 大空地，因為建築物離很遠。<br>• 外國，因為都是外國人<br>• 總統府前廣場，因為抗議都在那裡聚集。<br>• 外國，我不認識這旗子，可能是義大利、空曠的地方，有一點多人，如果是在巷子裡，根本不可能擠得下那麼多人。<br>• 城市附近的小島，旁邊有一座大城市，中間好像有一個海，隔著海在一個小島上。 |
| 形狀 | • 三角形：頂點是國旗。<br>• 不規則形狀的石頭<br>• 細細長長的槍，像是棍子形狀。<br>• 右後方有一個正方形，和長方形的建築物。 |

（續）

| 分類 | 觀察的實例紀錄 |
|---|---|
|  | · 人形<br>· 右上角有一個像門的長方形，還有石頭、國旗、長方形的木板。<br>· 正正方方的城市，城市有玻璃、高柱，用這些來表示城市。有一面國旗，是正方形加上皺紋形成的。舉著 2 把短槍的男子，身上背著白色、長長背帶的包包，包包是由圓形的東西加上框框，開關是正正方方的，組合成包包的形狀。有 2 把槍的形狀很像，一把是散彈槍，另一把是很快射出去的那種槍。有很多木頭跟石頭。 |
| 其他 | · 1830 年<br>· 煙霧瀰漫的城市<br>· 右後方有一棟像博物館的房子，上面好像被打掉了。<br>· 右邊後面很多霧，房子看起來很像要倒塌了。畫面上總共有 3 面旗子。 |

## ● 步驟 2：這幅畫讓我想到……

**家長**：現在我們來想一想，你認為這幅畫發生了什麼事？讓你有什麼感覺？

**孩子**：這幅畫讓我想到打架和戰爭，感覺他們很激動。

（當孩子簡單說出想法與感受時，請鼓勵他多說一點，尤其在「感覺他們很激動」的這個情緒上，是孩子認為畫中人物的情緒，而非孩子連結畫作所獲得的自我情緒。這時家長可用「你這樣說的理由是什麼？」〔「證據與推理」思考稟性中的路徑〕，來佐證他

的推理和詮釋。）

　　**家長：**這幅畫讓你想到戰爭時的樣子，你這樣說的理由是什麼？

　　**孩子：**裡面很多人都拿著槍，還有人拿著旗子叫大家跟上，後面有很多煙，可能是失火了或炸彈爆炸，每個人的表情都很兇，他們很激動，而且地上還有人死掉了。

　　**家長：**你重複說他們很激動，通常發生了什麼事才會有這樣的情緒？

　　**孩子：**覺得不公平的時候，覺得被誤會的時候，覺得有理說不清的時候。

　　（請參考下方「思考與感受實例紀錄」，給孩子一些舉例。）

---

### 思考與感受實例紀錄

- 我覺得他們很怪，都沒有適合的衣服跟武器去打仗，如果要打仗的話，帶領的人武器要帶齊，口袋應該放幾支槍或刀。很奇怪的感覺，為何那女生連衣服都沒穿，由女生帶領，感覺很急。有兩種情況，一種有可能是那女生帶領大家去抗議政府，假如是帶領大家去抗議，情況就不那麼緊張；另一種情況是他們是被追殺，那就很緊張了。

---

- 可能是兩國戰爭，有一國的情形沒有很好。也可能是很多人抗議一個國家的感覺，人民因為很貧窮，向總統抗議，中間那個女生拿著國旗，那女生因為拿國旗被其他人被誤解要幫總統，不幫這些反對總統的人，但其實她沒有要幫總統的意思，只是拿著國旗。我還想到世界大戰，這會讓我害怕，想逃離這個國家，不想回來，想逃去強大的國家，才不會被人打。

---

（續）

| 思考與感受實例紀錄 |
|---|
| ・ 這幅畫很好看，因為中間的女生很漂亮。躺在地上的人沒有穿內褲，另一個眼睛閉上，可能死掉了。 |
| ・ 是戰爭，有點恐怖，又很緊張，因為不知道誰會打贏。理由：因為有很多人倒在地上，旁邊很多人拿著武器。 |
| ・ 想到烏克蘭和俄羅斯的戰爭 |
| ・ 讓我想到自由女神像 |
| ・ 很好奇為何女人要袒胸露乳 |
| ・ 為自己夢想而戰，就會有人受傷。 |
| ・ 感受到覺醒和勇氣，但也有感受到激情和魯莽。 |
| ・ 這麼多人受傷，感覺很危險。 |
| ・ 畫的顏色混濁，讓我有種不祥的預感。 |

● 步驟 3：關於「我」—— 連結個人經驗

　　當孩子這麼說時，我們也可以直接進入下一步驟，用帶入角色的方式，讓孩子連結畫作的情緒與個人經驗。

　　**家長：我們現在試著連結到關於自己過去發生的事情。**想想看，自己曾經有遇過或發生什麼事，和這幅畫的狀況或人物的感覺很像？或是和你剛才的體驗很接近。現在我們要播放一段音樂，不可以說話，在 1 分鐘音樂結束後，使用起始句：「我想到，關於我……」開始和我分享。

（此時，家長可先舉一個例子，引導孩子回想他日常發生的事，建議家長自己也做練習，在領導孩子時，更能與孩子彼此分享。請參考下方「『我』實例紀錄」做比對，但僅示範 1、2 個比較顯而易見的項目，把機會留給孩子。）

| 「我」實例紀錄 |
| --- |
| ・讓我想到玩鬼抓人或紅綠燈，抓人要跑很快。 |
| ・我沒有想到任何我的生活經驗跟這幅畫有關。如果真的發生戰爭，例如台灣出現一些危機，像是缺乏一些東西，例如缺水、缺食物，我會很想逃。 |
| ・恐怖的感覺，我曾經做過恐怖的夢。夢中的女孩跟爸爸媽媽去麗寶樂園，爸媽叫她自己回家，後來走到一個奇怪的店，店裡的老闆叫她把身上的東西都交出來，她交出來後，就被困在店裡面，她大喊「讓我出去」，其他和她一樣被困在店裡面的人，就一起想辦法救她出去，後來她跟店裡被困住的人就一起逃跑了。 |
| ・我常在想那些帶頭的人看到旁邊的人一個個倒下，到底是什麼心情呀？ |
| ・我也在「減塑」上奮戰，尋求與自然共存。 |

**家長：**這幅畫讓我想到，以前上班的時候，我身為主管要帶領下屬去抗議公司不公平的規定，我想到以前的勇氣。不過，我現在覺得或許可以用比較和平的方式去表達不滿意，而不是用這樣激烈

的方式，因為大家都會受傷。

　　**孩子：** 我想到老師或同學誤會我的時候，我會很激動。但是我不會去抗議，我只會很急，因為他們都不聽我說。

　　（家長可藉由這樣方式，透過連結生活經驗來了解孩子在群體生活中可能遇見的挫折感，並加以協助。）

### ● 步驟4：關於「我們」

　　接著，進行路徑的最後一個步驟──「超越自我思考」，這幅藝術作品可以如何連結到更大的故事？關於世界及我們在其中的角色。若孩子在上一個步驟裏足不前，或在這個步驟無法提出具體想法時，你不妨從生活面出發。任何與生活周遭的社群及社會間的互動，都能成為探索身為世界角色的線頭。家長也可將這個問題放在心裡，花點時間陪孩子看看社會與世界，再接續討論這個議題（可參考下方「『我們』實例紀錄」做比對，建議家長自己也做練習）。

---

### 「我們」實例紀錄

**家長：** 若在一個「對抗某項不公平」的現場，你覺得你會比較像裡面的哪個人物？是帶頭往前衝的那位？還是跟隨在後面、翹課的那位學生？還是你都不會參加？

**孩子：** 跟在後面比較好，最前面容易被打到，躲在後面會有人保護，最後面跟最前面都不好，如果被包圍，包成長方形或圓形，中間最好，都有人先抵抗，你可以慢慢調整好心情或力量再去打或幫忙。

---

（續）

| 「我們」實例紀錄 |
| --- |
| 孩子：如果出現危機，我都要逃走了，怎麼還會在這裡。我會叫爸爸媽媽把錢存在一張卡裡（包括值錢的東西也存進去），逃去強大的國家再領出來花，換成美金會少很多錢。 |
| 家長：假如生活中真的出現這樣恐怖的事情，你會如何處理？<br>孩子：曾經聽爸媽討論過中國的一些事，很害怕戰爭，所以生活中如果出現戰爭，也會害怕戰爭，會躲起來。<br>家長：為什麼這幅畫中的人都沒有躲起來？<br>孩子：因為他們有受過訓練。如果我有受過訓練，我還是會躲起來，我覺得那些願意站出來的人很勇敢、很棒。 |
| 孩子：對比現在台灣民主和平的時期，分外覺得珍惜。 |

● **步驟 5：統整想法歷程**

　　最後的收尾，可使用「我以前認為……我現在認為……」的思考路徑（屬於「比較與連結」思考稟性），讓孩子用自己的語言去省思過程中想法上的轉變。並詢問他們這樣的思考方式，還可以運用在什麼地方？

## ● 步驟 1：我在地球扮演什麼角色？

機會是實踐期望的途徑，提供目的性的活動，讓孩子參與理解性的思考與發展，作為思考鍛鍊上持續經驗中的一部分。這幅畫與思考路徑，特別適合用在「創造思辨的機會」與「創造自我反思的機會」。

聯合國「永續發展目標」第 16 項為「促進和平多元的社會，確保司法平等，建立具公信力且廣納民意的體系」，基於確保民眾可取得各項資訊，保障基本自由與透過國際合作，建立預防暴力和打擊恐怖主義的能力，落實沒有歧視的法律與政策等細項的基礎下，社會的和平多元與自由，國際間的合作與協助，都是確保我們擁有穩定生活與發展的基礎。因此「我」不僅是社會社群、國家間的一員，更需要探索自我在世界扮演的角色。

這是極具挑戰性的練習，家長可以多花一點時間和規劃一點小活動，延長孩子探索想法的機會。可以和孩子一起進行一周挑戰任務，透過日常對於社群的觀察，或是研讀社會、國際新聞，拓展「我們」的觀點。

觀察與描述　比較與連結　提問與探究　證據與推理　找出複雜性

**探索觀點**

## 藝術作品故事

　　在〈自由引領人民〉作品中，大家可能第一眼會最先注意到的那位上半身裸體的女性，她黃色的連衣裙從肩膀滑落，左手拿著刺刀步槍，右手舉起法國三色旗，紅、白、藍顏色的排列，也是腳邊抬頭看著她的男人所穿的服裝顏色。她奮力向前，並且回過頭來，似乎確保所帶領的人們跟上她的腳步。她的臉龐宛如古典女神，頭上戴著弗里吉亞帽，那是自希臘羅馬時期以來象徵自由的配飾。她並非真人，而是象徵自由的擬人化女性。

　　圍繞在她身邊的人們，則代表著不同類型與階層的人。最左邊拿著步兵軍刀的男人，身著圍裙、工作襯衫和水手褲，說明他是一名工廠工人，一個處於社會經濟底層的人。繫在帽旁的白色帽徽和紅絲帶，表明他的革命情感。這位工人與身旁的年輕人形成對立面，戴著黑色禮帽，穿著白色襯衫搭配領結加上剪裁合身的黑色外套，手中握著獵槍。

　　畫作左邊，一位少年戴著步兵的雙角頭盔，手持短劍，在構成路障的的鵝卵石中盡力站穩腳跟。畫作右側的男孩，則戴著當時學生常戴的黑色天鵝絨貝雷帽，背著看起來像是學校的書包。煙霧迷漫的城市背景右方，顯露出巴黎聖母院，是巴黎的標誌性建築物，聖母院的上方飄著法國旗幟，畫家德拉克洛瓦，在聖母院正下方落款簽名並註明年代。

這是一場每個人的革命，適用於底層受壓迫的人們，也適用於富裕的階級，不僅成人也有少年參與其中。這幅畫作是紀念法國人民在 1830 年推翻法國國王查理十世的七月革命。

　　革命的人民腳下有皇家士兵，也有一起革命的同伴。德拉克洛瓦透過看似混亂激情的畫面，微妙的構圖，傳遞出對這場革命的情感。他在給兄弟的書信中寫道：「我創作了一個現實主題的畫作，雖然我可能沒有為我的國家而戰，但至少我可以為她而畫。」德拉克洛瓦透過這幅畫，讓我們相信每個人都能以自己的方式參與其中。

　　德拉克洛瓦是法國浪漫主義藝術家，被視為此流派的領袖，相對於當時另一股盛行的新古典主義的完美和諧，他強調畫面的色彩和動感，而非輪廓的清晰度和精心構圖。戲劇性和浪漫的內容，是他創作的核心主題，並具有異國情調的元素。德拉克洛瓦展現的浪漫派情感，既不感傷也不誇張，而是個人的浪漫主義。他豐富的創作與理念，影響了後來的印象派與象徵藝術等。

　　這幅畫作在後世發揮了廣大的影響力與啟發。象徵自由的女性，通常被稱為瑪麗安，是整個法蘭西共和國的象徵，而〈自由引領人民〉的女性便成為瑪麗安的代表。同時，該畫作也啟發了法國雕塑家——弗雷德里克‧奧古斯特‧巴托爾迪（Frédéric Auguste Bartholdi）的創作，他是紐約自由女神像創作者。

　　此外，這幅畫可能影響了雨果於 1862 年的小說《悲慘世

界》，在 1978 ～ 1995 年的法郎紙幣上，正是使用此圖的局部，以及德拉克洛瓦畫像作為插圖。在交響樂、現代樂團、愛爾蘭的獨立革命紀念，甚至在我們現代的影集中，都能看到這幅畫，足見此幅畫穿透情感與跨越國界的影響力。

## 後記

# 美學智能，
# 讓世界更美好

　　我為何將「Artful Thinking」翻譯為「賞識思維」而不是「藝術思維」？

　　記得過往還在擔任企業先鋒時，我最擅長從各種數據及資訊中去判斷未來 10 年的商業趨勢，但是我的預測往往與眾人不同。明明大家看著同樣的資料與數據，為什麼最後的判斷卻大相逕庭？在接觸「賞識思維」後我恍然大悟，原來差別在彼此之間的「視覺智能」（VI），我承認當時太小看這套思考系統。

　　對企業來說，這是前所未見的理論基礎系統，用藝術的介面，去鍛鍊視覺智能、培訓眼光的新方法，可取代過往本土煉鋼的模式。

　　推廣初期，不少在企業擔任教育訓練顧問的學員問我，這套方法和「設計思維」（Design Thinking）有何差別？直到上完課之後，他們驚呼的表示，兩者完全不同，但卻很難言簡意賅且精確的

說明白。

於是我搜尋到一份以「賞識思維」拯救都柏林文化機構的研究案例，針對兩套思維系統有不少討論與比較。我擷取幾個結論來呼應這樣命名的用意。

「賞識思維的目標不是在既有的紅海競爭中，設計出一條從 A 點到 A+ 位置的旅程。而是要創造一個全新、最佳的 B 點位置，在未知的藍海中尋找新的可能性。」

當邊界模糊，結果不確定時，作者克里斯蒂安・馬德斯比（Christian Madsbjerg）為人文主義、博雅思維站出了立場，就像許多人一樣堅信，過度依賴大數據和演算法，將給員工、企業和社會帶來巨大風險。他指出，「所有大數據都無法捕捉文化和大環境的關鍵細微差別，這些細微差別最終推動了集體行為的改變，並引領了歷久彌新的創新道路。」這就是賞識思維的核心。

回想過往參觀畫展、美術館的經驗，總會聽到旁人說：「這在畫什麼？」、「這種也叫藝術？」、「我小孩畫的都比它好看……」大家看著同樣的畫作，有人在觀看良久後抓住畫作的內涵與精隨，有人僅憑表面就開始下判斷。

那些對畫作快速指手畫腳的人，他們可能是某企業的中高階主管，可能是老師、學者、家長或來自各行各業，都是社會重要的人力資源。如果這些社會棟梁面對輕鬆的畫作可以看一眼馬上下定論，那麼表現在職場上的決策上也必定會出現諸多盲點，或者人云

亦云，進而做下錯誤的決定。

在《哈佛商學院的美學課》書中第一部提到的：美學智慧或智能，強調回到人類的感知層面，以感動改變心智，好促進行為的改變，為個人與企業創造生存價值外，也讓世界更美好。

我想起多年前有一本書叫做《賞識你的孩子》。「賞識」不只是一項動作，也是個人內在素養，在團隊合作中，更是一門形而上的藝術。但，這個理想境界如何內化？我想了一個簡單易懂的途徑：「賞識思維 → AQ 美學商數 → AI 美學智能→美學策略」。

企業主管可以用「賞識思維」（又稱看藝術啟動創新思考）的思考系統開始，來提升員工的 AQ（美學商數），因為專業經理人及行銷人的 IQ（智能商數）、EQ（情緒商數）、AQ（逆境商數）、MQ（道德商數）在創造感官體驗上無用武之地。唯有獨到、符合企業文化的美學智能才能引發客戶愉悅的感受，這賦予了公司品牌持久價值的豐富傳承。

因此，不管從個人還是企業創造價值的角度，我想不到比「賞識思維」更好的詮釋文字了。

ARTFUL THINKING 激發孩子潛能的哈佛名畫思
考課：6 大思考稟性╳ 20 條思考路徑，鍛鍊
AI 世代的賞識思維 / 李宜蓁 (Tiffany Lee) 作 .
-- 第一版 . -- 臺北市：親子天下股份有限公司，
2022.11
304 面 ; 17x23 公分 . -- ( 學習與教育 ; 239)
ISBN 978-626-305-356-4( 平裝 )

1.CST: 藝術教育 2.CST: 兒童教育 3.CST: 個案研究

903                                              111016790

學習與教育 239

# ARTFUL THINKING
# 激發孩子潛能的哈佛名畫思考課

6大思考裏性╳20條思考路徑，鍛鍊AI世代的賞識思維

作者／李宜蓁（Tiffany Lee）
審定／宋珮
採訪撰述／張子弘
責任編輯／蔡川惠、鍾瑩貞
編輯協力／張子弘
校對／王雅薇
封面設計／Ancy Pi
內頁設計／連紫吟、曹任華
行銷企劃／陳韋均

天下雜誌群創辦人／殷允芃
董事長兼執行長／何琦瑜
媒體產品事業群
總經理／游玉雪
總監／李佩芬
版權主任／何晨瑋、黃微真

出版者／親子天下股份有限公司
地址／台北市 104 建國北路一段 96 號 4 樓
電話／（02）2509-2800　傳真／（02）2509-2462
網址／ www.parenting.com.tw
讀者服務專線／（02）2662-0332　週一～週五：09:00~17:30
讀者服務傳真／（02）2662-6048
客服信箱／ parenting@cw.com.tw

法律顧問／台英國際商務法律事務所‧羅明通律師
製版印刷／中原造像股份有限公司
總經銷／大和圖書有限公司　電話：（02）8990-2588

出版日期／2022 年 11 月第一版第一次印行
定　價／460 元
書　號／ BKEE 0239P
ISBN ／ 978-626-305-356-4（平裝）

訂購服務：
親子天下 Shopping ／ shopping.parenting.com.tw
海外‧大量訂購／ parenting@cw.com.tw
書香花園／台北市建國北路二段 6 巷 11 號　電話（02）2506-1635
劃撥帳號／ 50331356 親子天下股份有限公司

立即購買 >